U0031548

土產物語

鈴木勇一郎

劉淳／譯

從伊勢赤福到東京芭娜娜，細數日本土產的前世今生

美食與空間的移動記憶

國立臺灣歷史博物館研究組副研究員　陳靜寬

　　鈴木勇一郎的《土產物語：從伊勢赤福到東京芭娜娜，細數日本土產的前世今生》，是一本探討近代日本土產文化的專書。書中所列的土產，對於臺灣的讀者而言並不陌生，大家可能都購買或品嚐過。

　　本書並非一般旅遊書，作者蒐羅明治以來各種史料檔案，包括旅行指南、新聞報導、地方誌書、雜誌期刊、經濟調查書、廣告傳單、旅遊筆記、個人傳記等，加上親自考察的田野調查資料，以豐厚的歷史基本功夫陳述土產歷史及其文化演變；以豐富的史料演繹出近代日本土產文化的淵源與變革。

　　書中根據日本近代鐵道發展、伊勢神宮參拜、博覽會、帝國主義擴張、溫泉觀光及現代社會的變遷等六個議題，依照時間序列探討從明治以來到現代，日本各地鐵道沿線發展出來

的土產，及當代社會中土產形式的時代變遷，從日本近代歷史發展視角觀察土產的變革。作者以「旅遊土產」為焦點、甜食點心為主，部分內容則涉及手工藝品。

儘管這是一本歷史研究專書，卻沒有學術論文的生硬與艱澀，文中將各式土產起源與演變娓娓道來，呈現生動的歷史圖像。然而，我們該從哪個角度去理解土產？從經濟或產業角度，似乎無法理解土產與在地環境及生活的緊密連結，所以要理解土產文化的特色，最好能夠從文化史觀視角，從近代歷史演變等多面向來理解地方文化的脈絡。

作者透過近代日本歷史發展，探究土產文化的變遷，試圖拓展近代日本史研究的廣度與深度。在全日本各地都有名產，但是能夠成為土產的因素就是便於攜帶、容易保存、物美價廉以及歷史典故。換句話說，造就日本土產文化最重要的推手，就是鐵道交通的完備。在本書中，作者首先以明治維新之後鐵道交通設施的完備來論述土產文化的興起，舉出日本東海道線及其他支線的開通，縮短東京到大阪、京都間的交通時間，加速人的移動與新鮮食物的輸送。然而交通並非造就土產的唯一因素，土產食材本身也需要加以改善，才能夠存放較久的時間。作者特別指出發源自東海道的名產安倍川餅，由於東海道線開通未經產地而沒落，的時間。作者特別指出發源自東海道的名產安倍川餅，由於東海道線開通未經產地而沒落，後來卻因原料改良可延長食用期限，因緣際會送到靜岡後，成為在靜岡車站內販售的土產而

重生。此外如靜岡站的「醃山葵」，亦因改良包裝容器而成為熱賣的土產。

除了上述的兩項因素外，隨著日本帝國的擴張，從中日戰爭、日俄戰爭到二次大戰期間，軍事動員擴增人群移動規模，也促成日本土產文化更加普及。作者舉出岡山的吉備糰子為例，本來只是商人為了配茶而製作的點心，但因改良原料後變得容易保存，在山陽鐵道開通後開始於車站內販售。加上中日戰爭爆發之際山陽鐵道是運輸士兵的交通要道，當時商人結合桃太郎故事，將出征的士兵比喻為桃太郎，對外征戰象徵驅趕惡鬼，藉此宣傳吉備糰子，使得士兵紛紛在征戰歸來後購買吉備糰子贈送給親友——這是結合軍事意涵與歷史典故形塑出來的土產。

作者亦認為土產文化是日本文化的特色，起源於伊勢神宮參拜習俗，參拜沿途販售的點心、針對參拜者的回禮等，促使這些便於攜帶的物品逐漸商品化。「赤福」是伊勢代表名產，因呈獻給天皇而聲名大噪，成為皇族爭相訂購的知名土產。將參拜伊勢神宮列為學生的畢業旅行行程、在伊勢出現百貨式大物產館，都是為了服務學生的消費型態。商人利用天皇的名氣與大量消費的學生族群兩點，加速了土產的商品化。

博覽會是各國為了彰顯國家代表性所舉行的一種活動，二十世紀初，日本在國內積極舉辦各式勸業博覽會或共進會等，匯集各地商品進行品評，以提高知名度並改良品質。書中列

舉大垣柿羊羹的興衰，除了鐵道影響外，兩派製造業者在明治、大正年間積極參加各種博覽會，由於彼此競爭的關係，促使商品熱銷大賣，造就柿羊羹的黃金年代。

最後一章，作者從戰後的汽車、飛機與新幹線等新型交通工具的改變，探討現代化或機械化帶給土產的衝擊或影響。機械化的大量生產、百貨公司或名產街的販售模式，挑戰著原來土產文化的意義，而日本人及外國觀光客購買土產的文化造成「新」土產失去「當地生產限定」的特色。例如北海道「白色戀人」、東京「芭娜娜」成為地方土產，顛覆了過去土產的形成要素，其演變過程也相當生動有趣，令人玩味。

在本書中，作者特別介紹日治時期臺灣的土產，以一九四○年臺灣鐵道部發行的《臺灣鐵道旅行案內》所列的土產品為主。其實早在一九○八年臺灣縱貫鐵道完工後，臺灣總督府鐵道部就分年陸續出版《臺灣鐵道旅行案內》，提供鐵道沿線的各種旅遊資訊，內容也臚列了各站的名產與名物，甚至提供土產品價目表、商店廣告等訊息，土產品種類則有手工藝品、點心等。在臺灣的土產中，可以看到臺日相同的甜點，例如羊羹、甜饅頭、煎餅等，當然這些臺產的土產品大部分是來臺日人所生產，結合臺灣風土材料，創造出別具心裁的臺灣特色土產，吸引觀光客購買。作者認為日治時期臺中地區所產的甜饅頭、仙貝、羊羹，及嘉義生產的吳鳳饅頭等名產點心，讓日本土產都相形失色。除了作者列舉的土產種類外，在

其他史料與報導中，日治時期臺灣還有「木瓜糖」、「芭蕉飴」、「國姓爺饅頭」等點心甜食，不但滿足觀光客的購物欲望，也展現出臺灣風土意象與特色，間接地影響臺灣本土甜食糕點的生產。

土產文化是一種根植於地方、具有地方識別性的產業，若是要深度了解土產文化，可能還需要理解當時的觀光環境、產業狀況、日常生活、消費文化、食品技術，以及各種展覽會、物產館等。若是讀者想要進一步認識土產文化或歷史背景，建議可以閱讀我的兩篇文章〈臺南伴手禮之分析〉（與張靜宜合著）及〈日治時期臺南州地方特產的創生及其歷史意義：以新港飴為例〉，以及富田昭次的《觀光時代：近代日本的旅行生活》（蔚藍文化出版，二〇一五）、呂紹理的《展示臺灣：權力、空間與殖民統治的形象表述》（麥田出版，二〇一一）等。

土產是一種產業，是一種社會網絡，是文化認同的一部分，也是外地人認識在地的媒介。二〇一六年時我策劃了「臺灣風：行旅紀念物」館藏特展（國立臺灣歷史博物館），陸續進行相關議題研究，探討此議題最大的享受正如鈴木勇一郎所說，「能一邊在各地旅行順便調查資料，實在是一石二鳥」。最後，建議讀者帶著輕鬆豐富的味蕾記憶，細細品嚐與回味來自日本各地的土產與豐富的歷史文化。

給臺灣讀者的話

聽聞拙著《土產物語：從伊勢赤福到東京芭娜娜，細數日本土產的前世今生》將在臺灣出版中文版，我心中萬分喜悅。

本書探討日本的土產文化是如何藉由鐵道這樣的近代裝置而形成，其中許多構想都來自我在海外的旅行。

我是土生土長的日本人，對我來說日本的土產文化十分理所當然且普遍，然而在旅經許多國家後，我漸漸發現這樣的文化並非不證自明。

尤其是臺灣，由於在歷史上與日本有很深的淵源，從而許多地方都讓我深深感覺到和日本的差異與共通點。我到臺灣的次數已經不下二十次，每一次都有讓我驚覺既有觀念並非唯一觀點的經驗或意外發現。因此，也可以說臺灣正是催生本書的發源地。

現在因為疫情影響難以輕鬆外出旅行，在此由衷期待疫情早日平復，能再次前往各地，找尋更多「新發現」。

目次

第四章 帝國日本的擴張與名產的普及

誕生於近代後期的宮島工藝品／「飯杓是克敵利器」
隨著戰爭興起的商業入門書／「軍事都市」所誕生的「軍人土產」
明治時代宮島土產的主角是手工藝品
創造的故事——紅葉饅頭與伊藤博文傳說
史料中的紅葉饅頭／媒體引領的風潮
香蕉與北海道／木雕熊成為名產之前
新領土臺灣與土產／並沒有「鄭成功月餅」與「孫文餅」
東亞與土產文化／機械化與大量生產
誕生於明治時期的名產小城羊羹／眾多追隨者的努力
生產邁向現代化與統一商標／欠缺歷史由來的發展與日後演變

「吸引外國旅客」與改良土產／全國點心大博覽會
大垣的柿羊羹／內國勸業博覽會中登場的競爭對手與努力改良
激烈競爭後登上主流寶座的土產／瞬息萬變的環境中

第五章　溫泉觀光與土產

提供長期住宿的溫泉療養地／昭和時期展開的觀光化
依然遙遠的伊香保溫泉／文學作品中的伊香保
溫泉饅頭的誕生／尚未成為土產中的主角
陸軍特別大演習與昭和天皇／道後溫泉與松山的交通
道後煎餅與溫泉煎餅／少爺在哪裡吃糰子？

誕生於成田山新勝寺門前町的糕點／開始製作羊羹的米屋
城田町的主要產業／守護國家、祈求戰勝的寺廟
在戰地大受歡迎的慰勞品／戰時體制下各地增加的觀光客
砂糖、白米供給減少與海外需求急速下滑
戰後的成田米屋──進駐鐵道沿線販售、參加銘菓展、著眼自衛隊
機械化與統一化的兩難／老雜誌《旅》提出的問題
增殖的「鐵路貨」／工藝品的式微
「地區限定商品」普及背後的「安心感」

195

序章

土產的起源與土產文化

日本特殊的土產文化

如今在日本的觀光地區，到處都能看到店家販售土產的熱鬧景象，但這其實並非全球皆然的普遍現象。

這樣的現象看在歐美人眼中，更可說令人興味盎然。二〇〇一年，倫敦大英博物館舉行了一場小型企劃展，主題是「當代日本的土產」。這場展覽是由大英博物館所屬的研究員實際到訪日本，在宮島等現今日本觀光地收集當地販賣的土產後加以展示，當中也提到了歐美人士對日本觀光客的印象：

西方對日本觀光客的普遍印象，是他們大多會參加旅行團，且比起在同一個景點長時間逗留，更喜歡遍覽各種觀光區，而且會成批購買高價的土產。」

從這段引文可以看出在外國人眼中，購買土產的習慣是日本旅遊文化中十分引人注目的特徵。

只要比較旅遊書，便能看出日本國內外對土產的興趣偏好。日文旅遊書不論介紹的是國

外或國內，都會刊載滿滿的購物與土產資訊，但最具代表性的英文旅遊指南《孤獨星球》等外國旅遊書中，就很少有關於土產的內容。

此外，在日本稍微大一點的車站就一定會看到店家販賣大量的土產；即使是地方上的小車站，只要算得上人潮集中之處，同樣會有土產店。相對來說，歐美的車站內基本上不會像日本這樣販售土產。

當然歐美的觀光區也有許多土產店，即使不在車站，也會在國際機場等場所設點販售土產，不過這些土產多半是工藝品而非食品。另一方面，日本的土產特徵是多為日式甜饅頭和羊羹等糕點，或是可以稱為當地特產的食物。儘管也有許多雕刻、擺飾、陶瓷器等物品，但和國外相比，食品的比例──尤其是點心類──仍然偏高。[2]

而外國販售的土產也並非完全沒有食品

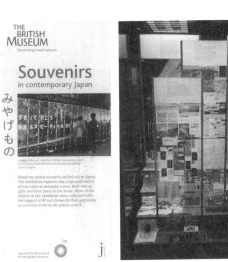

大英博物館「Souvenirs in contemporary Japan」導覽手冊與展示品。（筆者拍攝）

類，其中最具代表性的就是夏威夷的知名土產「夏威夷豆巧克力」。不過，這其實是夏威夷的日裔移民在一九六〇年前後開發出的商品，[3] 要是沒有日本土產文化的影響，就不會有這樣的商品誕生。在外國，尤其是歐美各國，點心類的名產應該是相當少見的例外。

但中國、韓國、臺灣等東亞各國的各個觀光區，都會把點心當成土產販賣，因此筆者在這裡所說的土產文化特殊性，或許不僅限於日本，而是與歐美相較之下東亞所具備的特殊性，如臺灣臺中市的太陽餅等名產便不在少數。

然而，這些地方的土產文化卻不見得與日本如出一轍。日本有非常多源自當地歷史的名產後來成為土產，其他東亞國家則一般很少見到這樣的文化。關於這一點，儘管難以仔細驗證考察，但或許可以說，日本的土產文化在全世界堪稱獨樹一格吧。

日本獨有的「名產鐵路便當」

如前所述，日本土產的特徵在於許多都是與當地有所淵源的食品特產，這一點與鐵路便當的興盛或許有著相當程度的關聯。

日本的車站往往會開發出許多名產鐵路便當並大量銷售，放眼世界，堪稱特殊現象。在

歐美各國，有些鐵路車站會販賣三明治等便於攜帶的食品，但很少聽說會大批販賣當地名產。如果倫敦是一座日本的城市，鐵道總站肯定會販賣「大笨鐘便當」之類的便當，但實際上別說倫敦總站了，英國境內幾乎所有車站都只會販售普通的三明治，而沒有當地的「名產鐵路便當」。

有些地方──例如臺灣──的車站也會販售該站特有的鐵路便當，但這些便當的菜色和其他車站並沒有太大的區別。此外，像仙台車站的「獨眼龍政宗便當」或是金澤車站的「利家御膳」這種源自歷史人物或故事的便當，應該也都可以說是日本獨有的產物。

「土產」與「souvenir」

在日本，人們所說的土產除了指外出旅遊歸來時饋贈親友的禮品，也會用來指稱探病或到他人家中作客時攜帶的禮物。不過，後者多半稱為「伴手禮」，性質與土產很不一樣，翻譯成英文時，也多譯為「gift」而非「souvenir」。若將土產指涉的內容延伸到這類「伴手禮」，那麼討論範圍也會無限擴大，因此本書基本上將範圍聚焦在旅遊歸來時贈送他人的禮品，也就是所謂的「旅遊土產」。

將現代日文的「土產」翻譯成英文時，一般會譯為「souvenir」，但嚴格說起來，兩者代表的是不同的物品。「souvenir」來自法文，指的是旅行者本人充滿回憶的紀念品，與「土產」在語意上有相當大的差異。

研究日本送禮文化的學者凱瑟琳‧魯普指出，西方的「souvenir」偏向指涉對旅人本身具有紀念價值的物品，因此多半是不會腐壞的非食品類，至於日本的「土產」，則是拿來贈送給並未同遊的人，且多半都是食品類。[4] 也就是說，兩者可以大致這麼劃分：日本所謂的土產是發送給別人的旅遊證明，而西方的「souvenir」則是買給自己的旅行紀念品。

事實上，歐美觀光地區的土產店所陳列的，大多都是可以擺在自己家裡的工藝品，很少有用來發送給別人的名產點心。

在上述前提之下，這樣的現象看來也就不令人意外了。

伊勢市車站月台展售的伊勢土產，以麻糬、甜饅頭、煎餅等點心為主。（筆者拍攝）

土產研究概觀

前面提到日本的土產文化與其他國家相較，具有相當明顯的特徵，然而在日本國內，針對土產文化這方面的研究卻沒有太大的進展。[5]

當然，過去在文化人類學與觀光學領域已有不少關於土產的研究，[6]不過這些研究的重點都放在分析當前土產的意義，少有針對土產起源的歷史性探討。

此外，如今有許多針對個別名產或土產的研究，[7]以及相關的散文與報導，顯見現在的日本人並非對土產不感興趣，只是對土產文化的歷史面向欠缺關心而已。

土產的歷史研究之所以至今未能有所進展，有幾項可能的因素，一來是必須研究的時代橫跨近世到近現代[1]，有其困難性，二來則是缺乏史料。其中史料匱乏的問題尤其嚴重，因為過去製造販賣名產的多為自營業者或小規模業者，並不像鐵道運輸等產業必須取得官方許可或認可，因此很難保留相關史料紀錄。

在這樣的情況下，民俗學者神崎宣武的研究便十分值得矚目。其不僅探尋土產的起源，也描繪出日本送禮、答禮的習俗與近世名產、土產發展的樣貌，認為近世名產的發展與近代[2]的土產之間存在相當大的落差，而甜饅頭等食品類土產其實多半是近代的產物。[8]

不過，神崎的研究多關注近世之前名產的誕生，以及牙籤等近世以前土產的發展，對於近代土產的發展較缺乏具體的分析。如今日本各地雖然仍保有明治時代之前的特產，內容物卻未必與近代以前一模一樣，此外也幾乎從未有人深入探討這些名產在近代日本的歷史中究竟如何發展。

話雖如此，當前仍有極少數具體分析近代土產的研究，例如加原奈穗子針對吉備糰子的研究，便是透過中日戰爭[3]等歷史事件探討吉備糰子與桃太郎傳說結合的經過，強調名產形塑過程中「故事」的重要性。在形塑名產的過程當中，傳說或起源等故事是不可或缺的存在，但其中也有許多故事是近代才被創作出來，並逐漸產生變化。

這些前行研究指出土產具有強烈的文化特性，然而作為商品，卻並非光靠起源或歷史等故事就能成立，而是必須與產業因素相互交織才能成其為商品。

譯註

(1) 日本史的近世指安土桃山時代（約西元一五六八～一六〇〇年）與江戶時代（西元一六〇三～一八六七年），近現代則指第二次世界大戰後至昭和末年。

(2) 日本史的近代指明治維新至太平洋戰爭結束。

(3) 即一八九四年爆發的中日甲午戰爭。

本書將在近代國家文化與產業的相輔相成下，梳理近世以來的名產與土產如何變遷及形塑。尤其近代的土產如何在文化與商品的相互作用中成形，是一道相當龐大的研究課題。具體來說，書中將探討鐵道、軍隊、博覽會等具代表性的近代裝置與土產的關係，進而突顯出近代土產的特性。

神社佛寺與土產的起源

在討論近代土產之際，筆者想先闡明一個前提，那就是日本的土產起源。

關於土產的起源眾說紛紜，其中一個較可靠的說法是「宮筍說」，「筍」是用來盛裝祭品的容器，所謂土產便是由百姓前往神社參拜時攜帶的「筍」演變而來。另一個說法則是「屯倉說」，「屯倉」是大和朝廷(4)直轄領地內的米倉，後來也用以指稱城市中儲藏地方物產的場所。不論是哪一種說法，都深具獻給神佛或顯貴的「貢品」或「款待」的涵義。9

人們把祭品獻給神佛，神佛則會以神酒賜人。在神前一起享用酒與食物，神與人之間便完成了「神人共食」的儀式，也就是所謂的「直會」，人們因此感受到神明的「庇蔭」，還會將酒杯等物品帶回家，以此向家人或講員(5)證明神明的「庇蔭」——這就是土產的原始型

態。[10] 且「直會」是將奉獻給神明的祭品（神饌）撤下供桌後，由神與人一同享用的行為，本身也具有分配神明庇蔭的功能。[11]

日本的「土產」之所以多為糕點等食品，也包含了這層涵義，由此可以推論土產源自眾人彼此分享神明「庇蔭」的行為。

然而，前往參拜的人愈來愈多，神社寺廟與御師[6]無法再將祭品分配給所有信眾，於是寺廟的入口前便發展出販賣土產的商店，用以取代祭品。由此之後，神社佛寺入口前發展出了許多名產，人們也開始購買這些商品當作土產。此外，近世中期後，人們一般會將「みやげ」[7]的漢字寫為「土產」，意思便是當地的產物。[12]

日本的土產起源既然與參拜神社佛寺有很深的淵源，自然就能推測出與西方的重大差異也是由此而來。在日本，許多人會前往能夠得到神明庇蔭的神社佛寺參拜，並將神明賜予的「土產」分送給故鄉的親朋好友，這便是土產文化發展的基礎。

(4) 即大和王權，約西元四世紀至七世紀統治日本的政權。

(5) 「講」是指擁有相同信仰的人所組成的信眾團體。

(6) 神職人員的一種。原意為祈禱師，平安末期之後多指維繫神社寺廟與信眾間關係的神官。

(7) 土產的日文原文，漢字即為「土產」。

另一方面，西方各國基本上並沒有日本所謂的「有拜有保佑」的教會。尤其是重視神與信徒間直接關係的新教，講究的是前往信徒所屬的教會做禮拜，而不會特地遠赴其他教會尋求「庇蔭」。至少，西方各國並不會像日本一樣，在車站或電車內大量懸掛參拜神社佛寺的廣告。

相對於此，承認聖人與聖物崇拜的天主教，便有前往遙遠的聖地巡禮的習慣。西班牙的聖地牙哥德孔波斯特拉及法國的盧爾德，便以朝聖者眾多而聞名，兩地也確實會販賣紀念朝聖的紀念品（souvenir）。尤其是盧爾德，由於是治癒疾病的聖地，因此販售許多聖牌、蠟燭與聖水容器等宗教用品，信徒會購買這些紀念品當作贈送親朋好友的土產。[13] 其中應該也帶有與周遭親友分享盧爾德「庇蔭」的意義，因此確實與日本所謂的土產有共通之處。

不過，正如本章開頭所述，這些土產的主要意義仍是紀念自己的回憶。雖然算不上地毯式搜索，但在筆者所知的範圍內，從未見過「盧爾德脆餅」或是「伯爾納德（在盧爾德「見

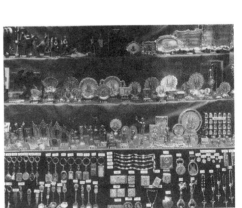
聖地牙哥德孔波斯特拉的紀念品店，商品多以鑰匙圈與擺飾等非食品類為主。（筆者拍攝）

證」聖母顯現的少女）餅乾」之類的名產點心往往以土地的特性為賣點，而比起土地或地區特色，西方各國販賣的巧克力或餅乾更強調的是其所具備的近代文明的普遍性。[14]

「名產」與「土產」

本書至此多次提到「土產」與「名產」，在進入正文之前想先試著探討兩者的意義。

所謂的名產，可以有各種不同的定義，在本書中，將其視為表現風土、歷史、食材等當地特色的物產[15]，相信並無太大疑義。

江戶時代時興庶民旅遊，神社佛寺入口前及大街上的茶屋會販售麻糬、糰子、甜饅頭等食品，這些便是廣為人知的「名產」。不過，這樣的名產當時並未就此發展成土產。

近世由於保存技術不良、運送方法限制，神社佛寺入口前的茶屋大量販售的麻糬、糰子等名產，基本上都是在現場食用，這一點與土產有所不同。也就是說，當時的名產並不等於土產。畢竟在那個旅行必須徒步的年代，能夠攜帶運送的物品十分有限。[16]

那時的土產多半是牙籤、團扇等非食品類，也就是手工藝品。舉例來說，伊勢神宮的代

表性土產是伊勢曆[8]、萬金丹[9]與菸草盒；[17]近世後期的京都等地則多販售神社與寺廟的境內圖，原因是攜帶方便，又兼有參拜證明與旅遊指南的實用功能。[18]

神社佛寺的入口前與參拜途中的名產，多半是由街道上來來往往的旅人休息時所吃的零食發展而來，這些食品漸漸在人們心中成為當地特有的「名產」，不再只是單純的旅途點心。近世時期，砂糖仍是高價的貴重物品，食用加了砂糖的包餡點心，對庶民而言是一種跳脫日常的行為。[19]因此，在現場食用的麻糬不僅僅是單純的點心，更被賦予了相應的意義。

「故事」的起源——「名產沒一個好吃」的理由

之前曾提到，要成為名產，一來必須是當地的產物，二來則必須蘊含一些歷史典故。然而並不是所有名產都能用當地的原料製作，因此業者往往會依附「名勝」或「傳說」來建立「歷史典故」，進而奠定名產的地位。

名勝原本的意義是「名所」，在中世末期之前指的是和歌的歌枕[10]吟詠的知名勝地，因此，和歌中歌詠的名所多半是富有文學、神話與傳說色彩的名勝古蹟。[20]也就是說，所謂的名勝是提高當地知名度的重要元素，一個名勝的知名度愈高，孕育出當地名產的基礎便愈穩固。

比如東海道草津宿的「姥餅」雖然是近世最具代表性的名產之一，仍被評為「風味並不特殊，只是普通的豆沙麻糬，卻因為擁有歷史典故而成為最為人所知的點心」[21]，可見對名產而言，歷史由來比內容物更為重要。

文化人類學者橋本和也指出，若要讓單純的貝殼或石頭具備土產的意義，建構旅人本身的「故事」便至關重要。[22] 前面看到的幾項「歷史典故」，也可以說是一種「故事」。隨著時代變遷，個人的旅遊體驗與記憶漸漸佔了多數，然而，神社佛寺的由來或歷史事蹟等典故，才真正建構了「故事」的基礎。

日本有句老話說「名產沒一個好吃」[11]，從這個觀點反向思考，也能看出名產的重點在於其乃「依附於在地的食品」。

(8) 江戶時代由伊勢曆師製作的年曆。

(9) 傳統配方的胃腸藥。

(10) 歌人在和歌中吟詠歌頌的名勝古蹟。

(11) 日本俗語，意思是名不符實。

所謂「與土地的淵源」

除了草津的姥餅，近世隨著旅客人數增加，東海道各地開始製作甜饅頭或麻糬，並發展為當地的名產。舉例來說，鶴見的米饅頭、靜岡的安倍川餅、宇津谷的十糰子、小夜中山的「飴餅」等等，[23] 都是個中代表。

而當中最重要的，是「與土地的淵源」。以姥餅來說，即源自戰國時代的武將佐佐木義賢，他被織田信長打敗時，將其曾孫託付給乳母，乳母帶著孩子躲藏在草津，後來靠著製作麻糬賣給旅人維生。[24] 如今販售姥餅的地方包括草津宿與東海道本線上最近的車站草津站，由此可見在具有歷史淵源的地點販賣，是名產不可或缺的要素。此外如安倍川餅的誕生，也強調了其與德川家康的關聯（詳見下一章）。

日本全國販賣的甜饅頭與糰子，多半未使用當地特有的食材，儘管如此，仍然足以成為那個地區或地方的「名產」，其中歷史典故與由來等名產誕生的故事便扮演了很重要的角色。

全國各地的名產都有一段煞有其事的傳說，即使難辨真偽，這些典故仍賦予了名產正當性。野村白鳳於昭和十年（一九三五）撰寫的《鄉土名產由來》一書中，即列舉了昭和初期以「鄉土偉人」命名的名產：

仙台的政岡豆（乳人政岡）／郡山的艮齋豆（安積艮齋）／酒田的芭蕉煎餅（松尾芭蕉）／松島的紅蓮煎餅（紅蓮尼）／佐原的忠敬煎餅（伊能忠敬）／木更津的與三郎卷（刀疤與三郎）／東京赤坂的乃木煎餅（乃木希典）／越前金石的錢五煎餅（錢屋五兵衛）／津的平治煎餅（阿漕平治）／松阪的本居煎餅（本居宣長）／伊賀上野的數馬餅（渡邊數馬）／壺坂的澤市煎餅（座頭澤市）／大津的弁慶力餅（武藏坊弁慶）／宇治的喜撰糖（喜撰法師）／天橋立的浦島和布（浦島太郎）／大阪的雁次郎飴（中村雁次郎〔鴈治郎〕）／赤穗的大石饅頭（大石良雄）／丸龜的坊太郎餅（田宮坊太郎）／善通寺的弘法饅頭（弘法大師）[25]

其中，弁慶力餅與起源於伊能忠敬的忠敬煎餅等名產至今仍在，但也有許多現在已經消失──例如起源於

《鄉土名產由來》的封面與介紹各地名產的插圖。

乃木希典的乃木煎餅與大阪的雁次郎飴。此外，還有一些人物到了現代已經不那麼有名了。也就是說，名產典故套用知名歷史人物時，隨著時代變遷與狀況不同，所引用的人物也會不一樣。

如前所述，「名產」指的是被賦予當地典故或由來的物產，不一定和土產是相同的東西。不過，日本的土產具有證明旅人前往當地及得到「庇蔭」的強烈色彩，和名產密不可分。因此，就算是牽強附會的「歷史典故」，也足以讓「名產」同時扮演土產的角色。

近代以降，鐵道等近代產物的登場，使名產與土產的關係更加密切結合，因此本書在論述時將不會嚴格區分「土產」與「名產」。

接下來，就請跟著筆者一起進入土產與日本近代的時光之旅吧。

第一章

鐵道與近代土產的登場

序章中提過，近世偏好的是不會腐壞、不佔空間的土產，畢竟當時交通尚不發達，將食物或笨重且龐大的物品當成土產並不可行。

而鐵道的出現則為此帶來了革命性的轉變。已有許多研究指出，鐵道不僅改變了社會經濟，對人們的生活型態與時間概念等文化層面也造成了強烈的影響。[1] 由於名產與土產兩者和旅行有極為密切的關係，自然也遭受到鐵道帶來的直接衝擊。

本章將探討鐵道這項近代交通設施的出現，使近世以後名產與土產的意義發生了什麼樣的變化，又如何轉變成符合近代需求的型態。

清河八郎的「土產宅配」

事實上，即使是近世，也並非完全沒有辦法運送笨重又龐大的土產。

安政二年（一八五五），著名的幕末志士清河八郎與母親一同前往西國(1)旅遊，探訪伊

譯註

(1) 日本的西部，包括九州、四國地方、中國地方與近畿地方。

勢、東海道、金毘羅、宮島等近世具代表性的名勝古蹟，並將行程詳細記錄在《西遊草》這部遊記中。翻閱《西遊草》會發現，清河非但在旅遊地點大量購買了陶器、人偶等「笨重又龐大的土產」，更直接寄回家鄉，[2] 據說運費並不貴，而且這種作法其時相當普及。[3] 現代人常用來寄送土產的宅配服務，或許可說就是源自清河八郎的土產宅配。

不過，清河畢竟是出羽國清川村出身的富裕鄉士(2)，在這趟旅途中他還包下了一整艘船由四國搭往本州，連番的奢侈行徑連諸侯也為之遜色。由此可見，當時要寄送體積龐大的土產回鄉，仍然不像現代這般容易。

鐵道開通與名產的演變

鐵道的開通改變了前述狀況，其中最為劃時代的發展，便是明治二十二年（一八八九）東海道線全線通車。這使得東京到大阪、京都的交通時間大幅縮短，也大大改變了生鮮食品的運送模式。

東海道線全線通車後，人們享有交通之便，早晨就喝得到大阪的酒，晚上則得以享

用東京佳餚。因此，今年許多民眾將大阪產的海鰻寄到東京當新年禮物，國內的運輸公司不斷湧進貨物，配送員也極為忙碌。4

儘管引文中的情況與本書列舉的土產不在同一個討論範圍，其時的輸送系統其實也無法在當日完成運送，不過東京往返京都與大阪所需的時間大幅縮短，確實可能為食品的贈送與答禮帶來革命性的變化。

鐵道的開通也促使新名產誕生。舉例來說，明治三十年京都二條到嵯峨之間的京都鐵道開通後，沿線的嵐山、嵯峨野等自古以來便十分知名的景點，就開始販售「勝花糰子」(3)及「櫻餅」等名產。

(2) 江戶時代以武士身分從事農業的人，或是具有武士待遇的農民，平時務農，戰時從軍。

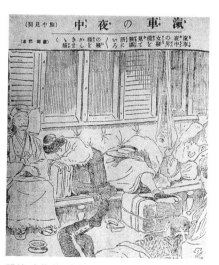

明治時代的列車車廂。（《旅》第7號，1903年，立教大學圖書館館藏）由於是夜車，車內較為混雜，但由座椅可以看出是二等以上的高級客車。

勝花糰子據說是模仿隅田川的糰子製作，鐵道開通後來訪的遊客增加，各家業者競相販賣這種糰子，於是成為嵐山的名產之一。櫻餅也是在京都鐵道通車的明治三十年前後由奧村又兵衛開始販賣。[5] 兩者都是鐵道開通後新創的名產，但其型態仍保有近世以來的傳統，以當場食用為前提。

明治三十六年京都鐵道發行的沿線旅遊指

（陶見の行旅）

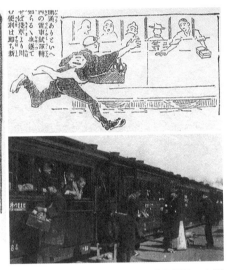

左：車站的流動小販（前引書《旅》第7號）。經濟高度成長期前，小販會販售陶壺盛裝的茶水，也會替客人替換壺中的茶水。

右上：品川站的流動小販（同《旅》第7號）。在短暫的停車時間內購買商品，有時會發生圖中這樣的狀況，正要付錢時車就開了。

右下：Dan Free, *Early Japanese Railways*（Tuttle Publishing）刊登的明治時代東海道線月台的流動小販照片。列車終點站標示為「濱松」（はままつ），故可推斷是東海道線，但不清楚是哪一座車站。最左邊的小販正在兜售食品，第二位在替換茶水，第三位則是販賣瓶裝飲品。

南中，將勝花糰子與櫻餅放在「美食」單元，看來是以當場食用為前提（土產單元則有櫻樹手杖、竹硯等手工藝品，以及天龍寺納豆、香魚煎餅等便於保存的食品）。[6] 當然，其時並非完全沒有食品類土產的需求，[7] 只是尚未有證據證明這些食品在保存性與容器包裝上已獲得改良。

以當場食用為前提的名產，不僅銷路有限，業績也難以大幅提升。[8] 為了拓展銷售版圖，就必須擴張銷路，並克服保存期限短與攜帶不便等問題，將名產發展為土產。此外，像嵐山這樣歷史悠久的地方，一般都會給名產加上歷史典故，然而，「勝花糰子」與「櫻餅」卻欠缺這些要素，難免給人美

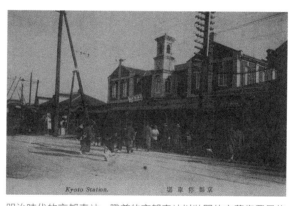

明治時代的京都車站。戰前的京都車站以壯闊的文藝復興風格木造建築而聞名，其實是配合大正天皇即位儀式所建造。（同前引書*Early Japanese Railways*）。

(3) 原文為「花より団子」，日本俗語，意指比起美麗的鮮花，不如選擇能吃飽的糰子，有捨棄風雅、力求務實的意思。

中不足的印象。嵐山自古就是知名的賞櫻景點，將商品取名為「勝花糰子」可說韻味十足，只是這款糰子如今似乎已經銷聲匿跡。可見一項名產能否成為主流，背後確實存在著前述的錯綜因素。

安倍川餅與醃山葵

東海道不僅連接京都與江戶，也是前往伊勢神宮參拜的必經街道，乃近世主要的交通幹線，沿途曾有許多名產問世，同樣是廣為人知的事實。

其中，安倍川餅自近世開始便是知名的東海道名產。顧名思義，當時的安倍川餅是安倍川畔的茶屋所販售的點心，關於它的起源，則流傳著這麼一段說法：

慶長年間，德川家康赴御用金山井川笹山巡視時，一名男子製作了麻糬進獻。家康詢問這款麻糬的名字，男子假安倍川與金山的金粉答稱「這是安倍川的黃金粉餅(4)」，家康聞言大喜，之後便將這種點心稱為安倍川餅。9

安倍川餅自此成為名產，然而明治以降卻隨著東海道線[5]的開通「逐漸沒落，僅餘石部屋一家商店尚在販賣」[10]。

在靜岡車站有一家販售鐵路便當的加藤便當店，店主加藤鶴

上：昭和時期的石部屋（《日本地理大系 第6卷 中部篇上》，改造社，1930年。《日本地理大系》收錄了許多昭和戰前時期日本各地的照片）。
下：現今的石部屋。國道1號線的車道雖經拓寬，但店面與後方的安倍川橋並未改變。（筆者拍攝）

(4) 安倍川餅實際上沾的是黃豆粉，因該地產金，故男子稱黃豆粉為黃金粉。

(5) 這裡的東海道線指的是鐵道，即由ＪＲ經營的東海道本線，乃日本最古老的鐵道。

對這種情況憂心忡忡，便開始在車站內兜售安倍川餅。甚至只要「列車停靠靜岡站，叫賣『名產安倍川餅』與醃山葵的聲音便此起彼落」[12]。安倍川餅因此成為靜岡站的名產，[11]

值得注意的是，改為在靜岡站販賣的安倍川餅與之前銷售的近世東海道名產安倍川餅，並非只有販賣地點不同。

近世以來，安倍川畔的茶屋所販賣的安倍川餅，是撒上黃豆粉的麻糬；至於靜岡站販售的名產安倍川餅，用的其實不是麻糬而是求肥。

求肥是用水溶解白玉粉或餅粉(6)，再加入砂糖、水飴攪拌後製成的一種和菓子材料，主要特徵是口感柔軟，且比一般麻糬的保存期限更長。事實上，近世的麻糬名產之所以能成功轉型成近代土產，求肥扮演了十分重要的角色。

使用求肥製作的安倍川餅一直以來都受到「似是而非的假貨」、「欺騙世人」等批判。[13]

然而，安倍川餅原本是以在茶屋現場食用為前提的名產，若要轉型成能在車站隨手購買的土產，就免不了這番脫胎換骨的過程。

此外，靜岡站還會販賣另一種極具代表性的土產——醃山葵。關於其起源眾說紛紜、莫衷一是，據說最晚在幕末時期就已經有了醃山葵的雛形。[14]不過，基本上在「東海道鐵道開設前，醃山葵並非出奇之物」[15]。

044

到了明治三〇年代，醃山葵已經躋身「鐵道開設以來備受東西往返旅客喜愛的土產，靜岡車站每日銷售盛況驚人，稱得上本市首屆一指的特產」[16]，在靜岡車站內販售，成為醃山葵這項土產大為風行的開端。

明治初期的醃山葵主要由田尻屋製造販賣，鐵道開通之後，小泉樓與田丸屋的商品也加入了站內販售的陣容。其中田丸屋還由壽司桶得到靈感，開發出盛裝醃山葵的桶狀容器，據說「與普通的容器不同，別具雅趣，因而大受讚賞，後來業者也參與各種共進會、博覽會，大大宣傳了一番」[17]。如今，靜岡車站等處有許多商店會販賣田丸屋的醃山葵，可見積極的商品改良與擴大銷路是其主導醃山葵市場的關鍵之一。

明治時代東海道線各站的名產

東海道線各車站就這樣逐漸衍生出新的東海道名產，明治三十九年二月刊行的《風俗畫報》中便介紹了東海道各站的名產：

(6) 白玉粉與餅粉都是由糯米製成的和菓子原料。

右上：如今仍在靜岡市區營業的田尻屋所販售的「元祖醃山葵」。

左上：明治時代的田丸屋本店。店門前巨大的山葵立體看板十分引人注目。（中村羊一郎監修，《看見靜岡市一百年》，鄉土出版社，2003年）

下：田丸屋「醃山葵」的廣告。（鐵道弘濟會會長室五十年史編纂事務局編，《五十年史》，鐵道弘濟會，1983年）

- 大船　三明治。利用鎌倉火腿公司(7)生產的名產製造販賣，口味較鹹，不適合愛吃西餐的人。

- 國府津　生醃花枝。從小田原調貨至此販賣。

- 山北　香魚壽司。其他車站沒有的名產，難得一見，乘車時當便當或作為土產都頗受歡迎。另一種名產蒸饅頭是鄉下東西，不合都市人的口味。

- 御殿場　名產是蒸饅頭。與山北站相同，作法粗糙。

- 沼津　鯛魚鬆。以一包十五錢的價格來說相當實惠，撒在便當白飯上極其美味。

- 靜岡　大受好評的名產，價格便宜但體面，是頗受歡迎的土產。

- 堀之內　小夜中山的飴餅賣相體面，味道也好，是當地相當適合小孩的土產。

- 濱松　濱納豆。雖然是名產之一，但有人喜歡也有人討厭，並不是適合所有人的土產。

- 豐橋　玉霰(8)。外觀有些像方糖，是頗受歡迎的土產。另外蜜柑也是當地的名產

(7) 創業於一八八七年的日本肉品加工廠。

(8) 小顆粒狀的米果。

之一。

- 岡崎　首屈一指的名產八丁味噌是用於烹調的土產。另有一種點心叫如月，一個馬口鐵罐裝的約要二十多錢，算是較為體面的土產。

- 名古屋　有許多醃漬類食品，例如有名的宮重蘿蔔等，但沒有一樣稱得上名產。

- 岐阜　當然是生醃香魚，價格較高，適合贈送酒客。其中酒粕醃香魚是最高檔的土產。

- 大垣　柿羊羹是珍稀的甜品，產自知名產地的柿乾則十分體面，養老酒也是歷史悠久的名產，聲名遠播。

- 米原　名產是姥餅，味美而量少，是嗜甜的人喜歡的食品。醃紅蕪菁同樣適合當作土產，栗子羊羹與香魚也是名產。

- 馬場　琵琶湖名產鮒壽司(9)，有人喜歡也有人討厭，不適合用來當一般的土產。此外，走井餅也是十分知名的糕點。

- 京都　蕪菁千枚漬(10)是當地首屈一指的名產，十分美味，屬於最高等級的土產。

- 大阪　有一種叫作雀壽司的小鯛壽司，甚美味，口味比新町橋與筋違橋的兩間老

店更好。難波饅頭也是十分可口的點心，銷量頗佳，很受嗜吃甜食的人歡迎。岩粔籹(11)亦是當地知名的土產之一。

- 神戶　有一種加了茶的佐茶糕點叫玉簾，頗受青睞，價格也實惠，適合當作土產送給風雅人士。瓦煎餅亦是名產之一，乃受歡迎的土產。18

其中，大船的三明治、山北的香魚壽司與大阪的雀壽司等可能是讓人在車內食用的，相當於鐵路便當，但其餘大部分還是當成土產販售。從這份清單可以看出，明治三〇年代後半，東海道線各站販賣的名產便已站穩腳步。

這些名產是各家業者自鐵道當局得到站內營業的許可後所販售的商品，到了大正時期，光是東海道線各車站的營業額就佔了全國鐵道車站站內總營業額的百分之二十六左右，19東海道線也就此成為鐵道車站販賣名產的重點路線。

(9) 將鰤魚醃漬過後與米飯一起發酵製作的壽司，具有強烈的發酵氣味，一說是日本最臭的食物。

(10) 將蕪菁切成薄片醃製而成的醬菜。

(11) 將米蒸過晒乾後磨成小粒，加入糖蜜與水飴製作成的板狀甜食。

交通系統的演變與名產的興衰

　　另一方面，在近世的東海道，即使是十分有名的名產，只要無法順應旅遊與交通系統的變化便會急速沒落。

　　比如在金谷宿與日坂宿之間有一個山道隘口名為小夜中山，當地名聞遐邇的飴餅會在兩塊烤麻糬中間夾入水飴，是旅人在茶屋休息時享用的點心。這款飴餅在近世中期之後尤其熱銷，[20] 但到了明治時代鐵道開通後，小夜中山不在東海道的交通幹線上，「因東海道火車來往之故，飴餅的銷售大不如前」[21]。在先前引用的東海道各站名產中，儘管堀之內車站（現在的菊川站）於東海道線開通後仍會販賣飴餅，但如今幾乎已經沒有人知道這種名產了。

近世以「飴餅」聞名的東海道山道隘口「小夜中山」。明治時代後因不在鐵道路線上，如今成了僻靜的鄉村。（筆者拍攝）

又比如山北站的香魚壽司在東海道線開通後成長為沿線首屈一指的名產，卻在鐵道路線改變後生意一落千丈。這是因為昭和時代丹那隧道開通，東海道線的路線改經熱海，不再經過山北——不少名產都有過類似的遭遇。

此外也有些名產能夠順應時勢的變化。如四日市南方約兩公里處有一個稱作日永的聚落，過去是東海道的宿場，人來人往，熱鬧非凡。往來東海道的旅客——尤其是前往伊勢神宮參拜的旅人，特別喜愛購買當地的名產永餅。但隨著時代變遷，「關西線發展起來後，日永村的交通不再便利，永餅的銷售也陷入瓶頸，到了明治末期，商人便改將永餅當成四日市的名產來販賣」[23]。於是永餅在一般人印象中就成了四日市名產，而非日永的名產，不僅成了在車站販售的土產，原料與製作方法也經過改良。[24]

又如在幹道通過的富田地區原本有烤蛤蠣這種名產，但最終也因為鐵道開通而變得乏人問津。另一方面，時雨蛤則因為被做成罐頭、便於攜帶與保存，後來成了桑名地區的代表性土產。[25]

(12) 又稱宿驛，即驛站，提供住宿與飲食的地方。

站內銷售與「站內店」

如前所述，名產若要維持銷售地位並持續發展，就必須順應鐵道開通等交通系統的變遷。

其中效果最好的變通方法，就是進駐鐵道車站內販售。

舉例來說，松阪站便曾有過這樣的情景：

從還是參宮鐵道株式會社(13)經營的時代開始，參宮線的松阪站便有小販在每輛列車抵達和出發時叫賣名產「老伴餅」(14)。26

而關西線的關站也有類似的情況：

到了關站，便有小販沿著車外叫賣名產點心關之戶(15)。27

東海道線的草津站則是：

052

如今草津站是東海道與草津線的分歧點，姥餅已經進入車站叫賣兜售。28

在東海道線之外，如在東北線的郡山站也可以看到這樣的景況：

現在途經東北本線郡山站的旅客想必都對當地販賣的名產薄皮饅頭有印象。（中略）明治二十年鐵道開通後，這款饅頭便成為郡山當地的代表性名產，在車站內販售後逐漸打出名號，至今熱銷不墜。29

這些在車站內銷售名產的情景著實令人印象深刻。

儘管其銷售額不見得在整體業績中佔有較高比例，但不難想像在大庭廣眾的車站月台上連聲叫賣商品，對提升名產知名度肯定有絕佳效果。

近年來，車站的站體內往往會開設各種商業設施，也就是所謂的「站內店」。從日式料

(13) 日本的私有鐵道公司，於一八九〇年成立，一九〇七年收歸國有。

(14) 以單片最中餅殼加上羊羹製成的日式點心。

(15) 以求肥餅皮包裹紅豆餡、撒上和三盆糖製成的日式點心。

亭、知名壽司店到紐約風格的熟食店應有盡有，在車站購買各式便當也早就不稀奇了。

不過，以往一般只有獲得國鐵或鐵道公司許可的特定業種之業者，才有在車站內營業的權利，比如擁有該站營業權的便當業者所推出的印有鐵路便當商標的商品，才是能在車站內獨佔銷售的「鐵路便當」。業者一旦取得營業權，幾乎不需要付出任何廣告費便能大幅提升業績，而且只要沒有重大過失就不會喪失營業權，因此可說是兼具特權性與獨佔性。30

當然，現今開設「站內店」的業者也都會事先獲得鐵道公司的許可，不過這些站內店屬於一般的租賃，並未具備特權性。由於車站內的商業經營模式具有強烈的公共性，長期以來固定資產稅的評價額(16)都設定得較低，不過「站內店」則被視為尋常的商業設施，與一般商業設施一樣適用較高的稅率。31 鐵道車站站內營業者擁有的特權性與獨佔性，近年來發生了很大的變化。

鐵道弘濟會成立

在鐵道車站內進行的商業買賣，初期是由鐵道經營者或鐵道公司對建設時有所貢獻的地方仕紳個別給予營業許可，之後才漸漸發展出管理規則與章程，基本上，過去有很長一段時

期是由各地鐵道經營者各自發行營業許可。[32]

例如靜岡車站便於明治二十二年十二月將流動販賣許可發給對鐵道建設貢獻良多的加藤瀧藏[33]。一開始這種販賣許可僅限於販售便當，到了明治二十三年多了安倍川餅，隔年又多了醃山葵。[34] 這間加藤便當店歷經幾番周折，於大正三年（一九一四）改名為東海軒，至今仍是靜岡站的鐵路便當業者。

明治三○年代的關西鐵道沿線，除了在龜山、津、柘植、加茂、奈良、天王寺等主要車站內販賣鐵路便當外，於龜山站與湊町站的站內還有「啤酒館」，顯見站內的商業經營當時已經十分興盛。除此之外，還會有「隨車商人」進入列車車廂內兜售「便當、壽司、三明治、麵包、點心、香菸、酒類」等。[35] 其銷售由名古屋車站前的旅館支那忠[36] 負責，由於在車內就能買到食物與飲料，不需要在停車時從車窗探出頭喊著「要茶、要菸」，因此乘客也非常喜歡這項服務。[37]

車站內的業者會向鐵道經營者繳納營業費，以便取得站內的獨佔買賣權，[38] 因此在靜岡站，醃山葵與安倍川餅等土產基本上是由同一家業者販賣。也就是說，點心（名產）的製造

(16) 課徵固定資產稅的計算稅基，評價額愈低，需繳納的固定資產稅額愈少。

業者並不等於車站內的銷售業者，這一點必須特別留意。

昭和七年（一九三二），鐵道弘濟會成立，目的在協助因公退職與殉職者的家屬。此後，便當以外的雜貨、點心類商品的販賣權便均轉移至該會，[39] 後來土產類在車站內的銷售也漸漸集中至鐵道弘濟會，靜岡站更於昭和七年十月開始，改由鐵道弘濟會靜岡分所接手在站內銷售醃山葵等商品。[40]

當時之所以將便當生意留給原來的業者，是因為做便當需要生產設備、相關經驗和異於其他商品的知識。[41] 近年雖有業者相繼退出市場，但仍有不少當地車站獨有的業者會販售別具特色的鐵路便當。在鐵道弘濟會這種全國統一的組織登場之前，其他商品也比現今更富有地方色彩。

旅遊指南與土產

說到提升土產知名度的工具，絕對不能忽略旅遊指南。本書一開頭也曾提過，目前日本販售的旅遊指南中便刊載了許多土產與購物資訊。

近世非常流行以道中記[(17)]或名勝圖鑑的形式發行旅遊指南，只是這些出版品雖介紹了許

多神社佛寺等當地景點，關於土產卻極少著墨。在鐵道等交通建設發達以前，要將土產帶回遙遠的故鄉是一件十分困難的事，這一點多少可以說明江戶時代的旅遊指南鮮少介紹土產的理由。

那麼近代之後呢？明治中期以降，鐵道網遍布日本全國，各家鐵道公司也發行了許多介紹自家鐵道沿線觀光景點的旅遊指南。鐵道收歸國有之後，負責管轄的鐵道院則開始出版《遊覽地案內》等全國性的旅遊導覽手冊，到了昭和時代，更編纂發行介紹全國各地的《日本案內記》全八冊，堪稱集全國性旅遊導覽之大成。[42] 不過，這套書的內容著重介紹各地名勝古蹟，可說幾乎沒有土產之類的購物資訊。

這種傾向在時代變遷中愈來愈明顯，以致《日本案內記》幾乎被誤認為是地理或歷史教科書。這套指南是由歷史學家黑板勝美、地理學家山崎直方等知名學者審訂，以確保書中資訊的正確性，內容可說符合學術水準，[43] 對於「學習型」的旅人來說，想必是難能可貴且十分有用的旅遊指南。然而，對想要輕鬆旅遊的遊客而言，這樣的內容實在太過一板一眼，而且書中幾乎沒有任何土產資訊，和如今日本坊間販售的旅遊書內容有相當大的落差。過去日

(17) 日本古時的遊記，記錄旅途中的行動與見聞，近世也有許多道中記著重介紹各地住宿與名勝。

本的旅遊指南是否並未大量刊載土產等購物資訊這一點有待確認，但實證性的研究仍是今後須持續努力的課題。

黍糰子與吉備糰子

連接東海道線並向西延伸的山陽線沿線也孕育了許多土產，岡山的吉備糰子便是其中頗具代表性的例子。至今在一般日本民眾的問卷調查中，吉備糰子仍舊擁有壓倒性的知名度，可說是足以代表岡山縣的土產。[44]

而說到吉備糰子，人們往往會聯想起桃太郎的傳說。桃太郎在前去打鬼的路上將身上帶的「黍糰子」分給雉雞與猴子，讓牠們成為自己的夥伴，這是家喻戶曉的民間故事。不過出現在桃太郎傳說中的「黍糰子」與岡山的「吉備糰子」其實只有發音相同，[18] 兩者出乎意料地並沒有直接關係。目前市面上販賣的吉備糰子有些確實利用黍來製作，但就吉備糰子而言，黍並不是必備的原料。

現今的吉備糰子歷史算不上悠久，最早只能追溯到幕末時期，關於它的起源眾說紛紜，其中以下面這個說法最為可信。

058

安政二年（一八五五），備前國岡山的武田伴侶、高砂町信樂屋與笹野良榮三人在一番商議之後，決定製作一種「類似紅色搔餅[19]的四角形茶點」，並將這種點心取名為「吉備糰粉」，也就是日後吉備糰子的雛型。不過，這時他們還只是將這個糰粉看成「半是好玩的有趣玩意」，並未當成商品販賣。其後，武田伴侶的親戚武田淺二郎將吉備糰粉的形狀調整成圓形，歷經各種改良後，於明治元年正式推出。[45]然而，吉備糰粉總是一下子就會變硬，難以長久保存，因此在山陽鐵道開通後，於岡山車站內販售時才改用求肥來製作，[46]這樣的改良手法與之前提到的安倍川餅如出一轍。

那麼，吉備糰子後來是如何紅遍日本全國呢？這與山陽鐵道在中日戰爭中肩負的運輸任務大有關係。

[18] 日文中的「黍糰子」與「吉備糰子」都讀為「kibidango」。

[19] 本意是「將米搗碎攪拌後製成的麻糬」，也會用來指稱牡丹餅等點心。

中日戰爭與鐵道運輸

眾所周知，中日戰爭是日本第一場正式的對外戰爭，全國各地當然也動員了大批將士，陸續送往戰地。當時日本國內的士兵並非自各地乘坐運輸船前往戰地，大部分都是先到大本營所在的廣島集合後，再由宇品港出征。

而自神戶向西逐步建造的山陽鐵道，在中日戰爭開打前的明治二十七年六月已經通車至廣島，由於與國有的東海道線連接，因此最遠可由東日本利用鐵道將士兵載送到廣島。除此之外，山陽鐵道也由廣島趕工建設支線延伸至出海港宇品，利用這段路線從事軍事運輸。

由本州最北端的青森開始，途經東京、大阪直到廣島的縱貫線就此完成。亦即除了金澤與新發田之外，本州所有的衛戍地（軍隊的常駐地）都能夠利用鐵道載送士兵至廣島。[47]

中日戰爭爆發後，日本一天最多曾行駛高達十班軍用列車運送士兵與物資，整個戰爭期間，透過鐵道載送的人員高達三十九萬人次。[48] 這是將出征與復員等所有運送情形相加起來的人次，而實際的人數則約一半之譜，加上人民大量採用徒步等其他移動方法，可以說，日本人同一時間在國內進行了前所未見的大規模移動。歷史學者原田敬一推測，戰爭時動員的軍人與軍夫相加起來的所有兵力約達三十九萬五千人。[49]

透過銷售策略形成穩固的商品形象

中日戰爭是日本第一次的對外戰爭，也是「國民」形成的關鍵。戰爭與動員造成的人口移動催生了「土產」——岡山的吉備糰子就是當時由戰地歸來的將士買給鄉親父老的土產，因此聞名全國。[50]

士兵出征時，故鄉的親朋好友一般都會送禮餞別，而軍人最後若是得以平安歸來，就會購買土產分送給這些親友。

當時，廣榮堂的老闆武田便採取積極的行銷策略，不是待在岡山痴痴等待歸來的士兵，而是親自前往廣島並扮成桃太郎的模樣迎接回國的軍人，讓他們簽下吉備糰子的訂單。武田將歸來的士兵比擬為桃太郎，藉此宣傳吉備糰子，[51]也就是將對外戰爭與驅趕惡鬼的意象連結了起來。[52]

而販賣吉備糰子的地點是多數士兵都會經過

廣榮堂的店面。（《岡山觀光》，岡山宣傳社，1935年）

的岡山站，不僅佔有地利之便，加上征討惡鬼的桃太郎這個形象策略奏效，遂使其成為銷量

急速成長的名產。到了明治三〇年代，當地已有超過十家吉備糰子製造業者，53 明治四〇年

代，光在車站內一天平均就可賣出六百個，54 漸漸站穩「山陽線沿線熱銷名產冠軍」55 的地

位。在這個過程中，吉備糰子也與桃太郎傳說中的黍糰子結合，奠定了傳統名產的形象。

現在說到桃太郎一般都會聯想到岡山，但出乎意料的是，「桃太郎傳說發生在岡山」這

樣的說法其實出現得很晚，直到昭和年代之後才有。日本政府在戰爭時利用桃太郎的意象鼓

舞士氣，戰後則是在岡山舉辦國民體育大會時將桃太郎當成吉祥物。56

總而言之，與桃太郎傳說連結的吉備糰子在明治時代成為岡山名產，想必也相當程度導

致後來民眾普遍接受岡山是桃太郎傳說之地的概念。早在昭和初期，就有人指出「把桃太郎

說成岡山縣人、鬼島設定為瀨戶內海上的一座島嶼，這樣的傳說對吉備糰子的銷售宣傳更有

效果」57。

先前提到誕生於幕末的吉備糰子往往很快就會變硬，不利於保存，因此後來在車站正式

當成土產販賣時便改用了求肥，58 大正末期介紹吉備糰子的文章也說這種點心「就是西洋風

格的求肥麻糬」59，可見這是眾所皆知的事實。此外，也有資料指出「四季均可保存」60 是

吉備糰子的特色之一，足以看出提高保存性是吉備糰子成為主流土產的關鍵要素。

之後，鄰近的都市與東京等地也開始販賣吉備糰子，不過當時亦有資料指其「畢竟是岡山名產，雖在其他地區販賣，但岡山名產若不是在岡山購買，總感覺少了一味，也失去其特色，因此在其他府縣銷售成績並不佳」61。也就是說，吉備糰子所奠定的終究只是岡山名產的地位，本身仍是一種無法脫離當地的土產。

羽田穴守稻荷、門前町與土產的興衰

東海道線與山陽鐵道等幹線鐵道，並不是促使名產與土產的型態產生變化的唯一因素。

江戶、大阪等近世大都市的近郊，有許多市民可以輕鬆前往的神社佛寺等名勝，在這些遠離市中心、風光明媚的大都市郊區遊樂地，也誕生了不少名產。此外，明治末期以降都市化進展速度飛快，京濱電鐵與京阪電鐵等郊外私鐵也發展出路線網，郊外名勝與名產於是產生了極大的變化。

位於東京都大田區的羽田穴守稻荷神社，以長年來僅有鳥居留存在羽田機場舊航廈前停車場而聞名，這是因為傳說移走鳥居將會招致厄運。儘管人們深信穴守稻荷極其靈驗，但這座神社卻並非擁有悠久的歷史。此區原本是位於多摩川河口的淺灘，近世末期以來由於耕地

開發，請來了供奉稻荷[20]的神祠，便是穴守稻荷神社的起源，其乃一座歷史短淺的神社，最早只能追溯到幕末。

明治三〇年代之後，由於穴守稻荷神社成為流行神[21]，加上京濱電鐵開通等因素，這座神社遂成為東京近郊具代表性的參拜景點。當地不僅有神社，甚至形成了門前町[22]。62 明治四〇年代出版的京濱沿線旅遊指南便描寫了以下的情景：

隔著鳥居隧道，兩旁的掛茶屋[23]一間連著一間，這裡的名產是貝類料理、紙糊不倒翁、河豚提燈，陶土製的白狐與供餅[24]則是獻給神明的供品。63

說到門前町，總讓人聯想到傳統的都市，在僅僅二十年前，穴守稻荷神社周邊還是一片荒蕪，渺無人煙，但到了明治三〇、四〇年代，從京濱電鐵車站到穴守稻荷之間約四百五十公尺的街道已遍布茶屋與土產店，形成了有模有樣的門前町。

這裡不僅販賣貝類烹調的名產料理，還有紙糊不倒翁、提燈、寶玉煎餅等土產。64 其中貝類料理應該是由於該地區鄰近海邊，其他土產則和伏見等日本全國的稻荷神社門前販賣的商品相同，可見其企圖藉由意象的移植，創造出新的歷史典故。

064

穴守稻荷名產就這樣在短時間內接二連三地誕生，但之後歷經了羽田的觀光沒落、機場建設與美軍進駐造成神社強制遷移[25]等變故，這些土產最終連同門前町消失得無影無蹤。亦即都市構造的變化與交通系統的發達改變了土產的歷史。

京阪電鐵與香里園

把目光移到關西，也能看到相同的情況。

位於京都南郊的伏見與淀川南岸相傳是羊羹的發源地，有許多大規模的宿場與自古便廣

(20) 稻荷即倉稻魂神，掌管五穀的食物之神。

(21) 在一段期間內擁有廣大信眾與支持的神明。

(22) 中世之後，在香火鼎盛的神社寺廟門口發展出的市街。

(23) 在路旁掛著簾子、放有長椅供行人喝茶吃點心的茶水店。

(24) 祭祀或年節時供奉給神明的糕餅，多是米製的麻糬。

(25) 第二次世界大戰日本敗戰後，一九四五年九月十三日由聯合國軍隊（實質上是美軍）接收羽田機場，並擴建為軍事基地，穴守稻荷神社因此不得不遷離原址。

為人知的神社佛寺，是歷史悠久、名產眾多的地區。明治四十三年，連接大阪與京都的京阪電氣鐵道開通，淀川南岸地區隨之受到大阪的都市化影響，產生了極大的變化，也孕育了與過去截然不同的新名產。

當時京阪電鐵沿線還新開發了香里園遊樂園，大阪市區與枚方的和菓子商家跟著進駐，除了在茶店販賣糰子，也配合香里園與當地舉辦的菊人偶活動開發了「菊煎餅」、「遊園糰子」、「菊糰子」等新名產，園內還會販賣近世以來問世的枚方名產「食吞餅」(26)。

男山八幡宮（石清水八幡宮）所在的八幡，除了鴿子仙貝等當地向來的名產外，後來也開始販賣滋賀縣大津的名產走井餅與京都的八橋等。[65]這些案例清楚顯示出交通便利性提高會造成名產的轉移與改變。

八橋成為主流點心的漫長歷程

截至目前為止，我們看到了鐵道這種近代裝置對近世以來的名產帶來的衝擊，然而鐵道不僅只在日本發展，而是於同一個時代在全球普及，因此，舉世獨樹一格的日本名產之所以能夠發展成今日的樣貌，除了鐵道之外應該還有其他因素。這些因素又是什麼呢？筆者認為

是來自前近代的歷史典故與由來的變遷。

接下來將談談鐵道帶來的衝擊與歷史典故的變遷和形成之間如何產生關聯。

每當提到歷史典故與由來，最能賦予正統地位的便是釐清「元祖」是哪一家，也就是正牌老店之爭。這類爭端往往會連帶提高名產的知名度，京都的八橋便是其中一個例子。

八橋如今是全國聞名的京都代表性名產之一，其起源眾說紛紜，有一說是「各地的山伏[27]進入聖護院門跡[28]，教導當地人製作八橋」[66]，也有一說稱八橋源自元祿二年（一六八九）三河國八橋寺的僧侶獲授的祕法。[67] 無論哪一種說法，都證實八橋是近世才誕生的食品。然而，明治二十八年發行的《風俗畫報》所介紹的京都名產中卻並未列入八橋，顯示八橋不見得自古以來就是主流名產。[68]

原本的八橋據說「經過一段時間或遇到雨天便會失去特色」，若要當成土產，這實在是

(26) 當時來往淀川叫賣酒食的小船會用方言大聲詢問「飲酒否，食飯否」，因此又稱為「食否船」，也衍生出當地名產食否餅。

(27) 居住於山野的修行僧侶。

(28) 日本宗教用語，指由皇族或公家擔任住持的特定寺院。

致命的缺點。但經過山岡直次的改良之後，到了明治三〇年代前半，八橋已經成為熱門商品，由三十五位師傅每天製作兩千多片依然趕不上市場需求。[69]

提高保存性後，八橋能夠存放較長時間，也在中日與日俄兩場戰爭中成為大量送往戰地的慰勞品。[70] 且與吉備糰子同屬全國出征歸來的將士人手一盒的點心，也是八橋躋身京都名產代表的關鍵。

早在大正末年，京都市區便已有許多八橋製造業者，[71] 一年的生產額高達七十萬日圓，遙遙領先其他京都名產糕點[72]（見附表），更成長到佔京都市整體糕點製造出貨金額的一成。[73] 其中西尾為治經營的玄鶴堂，由於祖先曾當面向僧侶學習八橋製法，這項古老的傳承更使其業績約佔了八橋生產總額的一半之多。[74]

然而，八橋在當時還稱不上全國知名的名產，即便到了大正末年，仍可看到錯誤的介紹

名　　稱	生產額（日圓）
聖護院八橋	700,000
蕎麥糕	28,500
五色豆	100,000
唐板	10,000
今宮烤麻糬	3,000
蕨餅（東寺）	2,000
櫻餅	7,500
勝花糰子	8,000

大正15年主要的京都名產糕點生產額。（參照原註5所引《京之華》一書編製）

文章，如宣稱「八橋是一種打菓子[29]，和小型的東京淺草名產紅梅燒差不多」[75]。畢竟當時並不像現代擁有電視和網路等媒體，許多人根本不曾親眼看過八橋。

正牌老店之爭所帶來的效應

以下節錄了聖護院八橋總本店官網上刊載的部分歷史沿革，其中可以看到參加內國勸業博覽會、進駐京都車站內販售等說明，顯示八橋與其他眾多土產擁有共通的發展軌跡：

明治二十三（筆者按：八）年
參加第四屆內國勸業博覽會（於岡崎舉辦）。

明治三十二年
於吉田神社節分會時在大元宮前擺攤販賣，並延續至今。

明治三十八年

[29] 日式糕點的作法之一，將穀物粉與砂糖倒入木製模具中壓緊，敲打脫模而成。

於七條站（現今的京都站）流動販賣，為第一個採用這種方式販賣的京都土產。

明治四十五年　註冊「聖護院八橋」商標。

大正四年　於大正天皇即位禮時創下銷售佳績，成為糕點業界的名門望族。

大正十五年　五月十日由個人企業創設聖護院八橋總本店株式會社，繼承屋號、商標權與工具備品等所有資源。[76]

由銷售額看來，在車站的流動販賣並非主要通路，[77]不過京都站有來自東海道、山陽與北陸等各主要路線的列車，對於推動八橋成為全國知名的京都名產可說是絕佳的設施。

玄鶴堂於大正十五年改制為株式會社，並創立聖護院八橋總本店，但西尾之後便不再參與該公司的經營。戰後，西尾一家獨自重新製造八橋，並自稱「本家」，即所謂正牌老店。[78]

聖護院八橋總本店對此提出異議，並衍生了許多有關歷史淵源的紛爭。

關於這起糾紛，筆者在此並不打算論斷哪一方的主張有理，然而如前所述，「名產」如

070

果與其由來或歷史淵源密切相關，針對其淵源的爭議與銷售競爭便會像八橋正牌老店之爭一樣，提升該名產的知名度。

附帶一提，本書至今提到的「八橋」，指的都是麵糊烘烤成的脆硬點心，到了昭和四〇年代，直接以生麵糊製成的「生八橋」開始熱賣，[79] 則是受到新幹線開通等交通系統發達的影響，使民眾比以往更方便攜帶生鮮食品。

昭和四十一年，「阪井屋」株式會社販賣起以生八橋的皮包裹紅豆餡製成的點心「Otabe」，該公司創業於昭和二十一年，在八橋製造業者中屬於後進，但在「Otabe」引領風騷之後，阪井屋也一躍成為知名品牌，並將公司名稱改為與商品名一樣的「Otabe」株式會社。[80]

近年來，八橋已經把土產銷售冠軍的寶座拱

（左）本家西尾八橋。
（右）聖護院八橋總本店。

手讓給了醃漬物，不過這是因為統計時將昭和四〇年代後生產量增加的生八橋與八橋分開計算，若將兩者合併計算，則八橋的地位至今仍是屹立不搖。[81]

五色豆與政岡豆

長年來，「五色豆」都是與八橋並列京都土產代表的名產，是將豌豆炒過後，裹上綠、紅、黃、白、黑等五色糖衣製成。

在眾多歷史悠久的京都名產中，五色豆的歷史相對較短，相傳其創始人是明治初期今出川當地的清水三郎兵衛。[82]而之所以製作成五色，是源自「天地五行」與友禪流[(30)]的色彩[83]，都與京都這塊土地有所淵源。除了清水自己經營的船橋之外，藤井長次郎、角田政次郎等眾多業者也都從事五色豆的製造與販賣。[84]

五色豆得以成為京都的主流土產，除了輕巧又便於保存之外，價格便宜、不傷荷包[85]也是很有利的條件，加上商家積極參與博覽會和共進會，並進駐鐵道車站販售，又是陸軍採買的食品，[86]可說歷經了名產發展的標準流程。

仙台也有一種使用豆類製作的「政岡豆」，儘管現在已不復存在，但過去有很長一段時

間都是名聞遐邇的名產。這項明治四十一年由深川佐藏首創的點心，是將大豆撒上砂糖後，用白、綠、深褐三種顏色增添色彩美感，且包裝容器別出心裁，彌補了大豆這種原料的平凡無奇。

近世前期，仙台藩爆發了諸侯內鬥的伊達之亂，歌舞伎將其編成戲碼〈伽羅先代萩〉，其中一名登場人物就叫政岡，也正是「政岡豆」的名稱由來。前面提到政岡豆別出心裁的包裝，便是藉由美術印刷將〈先代萩〉故事中「政岡炊飯」的場景印在上面，以營造商品與歷史故事之間的「淵源」，加深消費者的印象。[87]

在此之前，仙台並沒有稱得上土產的點心，但經過前述發展，政岡豆遂成為戰前仙台最具代表性的土產之一。[88]儘管是材料尋常、乏善可陳的普通點心，但由於當時缺乏有力的競爭對手，加上商家透過歷史典故來操作商品形象，政岡豆也就因此發展成當地的名產之一。

此外旭川也有一種名產叫「旭豆」，起源於明治三十五年，移居富山賣藥的片山久平將大豆撒上砂糖當成點心販賣，[89]而其之所以能夠發展起來，則是因為當地陸軍第七師團司令

(30) 友禪是一種染布技法，友禪流則是將多餘染料洗掉的步驟，過去是在河川內洗滌，漂在河水中的各色布料也是京都的庶民生活一景。

部的軍人將它當成了饋贈故鄉親友的土產。[90]

古典而新潮的鎌倉

在本章的最後，除了近世以降的歷史典故，筆者還想介紹一些近代以來經由人為塑造的「來歷」所促成的新名產。

鎌倉的豐島屋現今以「鴿子餅」廣為人知，其最初是由久保田久治郎於明治二十七年創立，雖說是和菓子老店，但說起來歷史並不算悠久。

儘管鎌倉自古以來都給人古都的強烈印象，但其實到了近世便大幅衰落，有很長一段時期欠缺值得一提的名產點心。[91]

不過，自從橫須賀線開通後，這樣的狀況便有了極大的轉變。橫須賀線是基於橫須賀軍港與觀音崎砲台的軍事輸送需求而起工建設的路線，但由於經過三浦半島的中心，故開通後對逗子、鎌倉等地區帶來了意料之外的影響。尤其是鎌倉，因橫須賀線的開通一舉轉型為度假別墅勝地與觀光都市，而豐島屋便是在這樣的時空背景下創業的。

然而，明治時代豐島屋的代表性商品並不是鴿子餅，而是一種叫「古代瓦煎餅」的仙

貝。近世以來，神奈川的龜甲煎餅雖然算是頗有名氣的名產，但明治之後，神戶與高松的瓦煎餅[92]等全國各地的仙貝也都開始成為了名產，[93]接著在明治三十年前後，和歌山販賣的和歌浦煎餅將仙貝放入瓶罐中，令其能保存得更久，[94]仙貝也就此更進一步發展為各地名產。附帶一提，和歌浦煎餅還將古來的名勝和歌浦的風景烙印在商品上，使這種仙貝與古蹟名勝產生了連結。

豐島屋的古代瓦煎餅也強調了與歷史的關聯，聲稱「由源家強盛期至現今明治時代，鎌倉仍保有神社佛寺古蹟盛世稀有的屋瓦與寶物，古代瓦煎餅收集並重現了這些古物的形狀，其美術精髓與精妙堪為知識啟發的寶庫」[95]，並模仿「賴朝家屋瓦（兩種）、北條館瓦、足利家屋瓦、政子館瓦、大江廣元館瓦、親王家瓦、鶴岡八幡瓦、畠山館瓦、梶原館瓦」[96]等與鎌倉幕府相關的主要建築物的屋瓦造型。

鎌倉時代初期，這些建築物真的已經在屋頂鋪上瓦片了嗎？當時鎌倉古蹟的發掘與調查，又已經確認哪一棟建築物是誰的宅邸了嗎？這些疑問暫且按下不提，我們至少能夠斷定，

古代瓦煎餅。（《下戶土產名物銘札集》，大鹿印刷所，2001年）

古代瓦煎餅是一種追溯古都鎌倉歷史典故的點心。值得注意的是，這樣的商品廣告並未採用「神社佛寺的庇蔭」等前近代的用詞，而是以「美術精髓」、「知識啟發的寶庫」這種帶有近代學術風格的語彙重新包裝。

也就是說，其並非只是單純取用歷史典故，而是借用了當時逐漸成形的古老神社寺廟的美術價值[97]。現代人總認為「日本美術」不言自明，但其概念與構造本身其實是近代以降在國民國家形成的過程中誕生的。[98]

「異國風情」的鴿子餅躋身名產之前

在這段期間，鴿子餅並非不存在，反而可說是豐島屋開業以來歷史非常悠久的商品。豐島屋創業後不久，一位法國人贈與其刻有聖女貞德圖樣的餅乾，經營者嚐過後得到靈感而開發出新產品，[99]且「因八幡宮的八字是兩隻相伴的鴿子，故將這種餅乾取名為鴿子餅」。[100]

然而，因為鴿子餅洋溢著「異國風情」，當時並不受顧客喜愛，[101]與古代瓦煎餅相比，實在稱不上受歡迎的商品。

附帶一提，明治時代發行的鎌倉旅遊指南中介紹了一種名產「鴿子咕咕」，[102]是使用鴿

076

子造型的包裝袋並附送贈品的孩童點心，[103] 並非鴿子餅。就筆者所知，當時的史料並未有鴿子餅的相關記載，可見其確實是一種非主流的小眾點心，直到大正十年，出現了一項重大的轉機。當時的小兒科名醫竹內薰平宣稱鴿子餅「非常適合當成幼兒的營養品」，這種點心因此大受歡迎，[104] 從此奠定豐島屋與鎌倉代表性名產的地位。

儘管鎌倉確實給人強烈的「古都」印象，不過這種印象其實是明治中期以後人們重新發現古老神社寺廟的「美術價值」時加以強調而形成的。另一方面，鎌倉亦成為外國人與名人的別墅所在地，西洋風格度假勝地的特色愈來愈顯著，或許也可以說，鎌倉這樣的環境變化造就了豐島屋名產的演變。

第二章

近代參拜伊勢神宮與赤福

本章將以伊勢最知名的代表性土產「赤福」為主角。

在赤福奠定今日地位的過程中，鐵道的發展、與皇室的淵源、嶄新生產技術帶來的品質改良等多種近代因素都扮演了重要的角色。就這些要素來看，赤福可以說是近代土產的典型之一。

參拜伊勢神宮是近世一大娛樂

自古以來，伊勢神宮便是專屬天皇的神社，禁止個人供奉祭品，然而中世之後這種限制日漸薄弱，前往參拜的一般民眾也愈來愈多。

到了近世，參拜者大幅增加到一年數十萬人，[1]爆炸性的參拜潮「御蔭參」[1]也是每隔一段時期便發生一次。

參拜伊勢神宮的背景因素，自然是庶民渴求現世庇佑的信仰心，同時，前往參拜還可以

譯註

(1) 指江戶時代參拜伊勢神宮的大型風潮，參拜者多達數百萬人之譜。

順道遊覽京都、大阪等地，這也是隱藏在參拜神宮背後的另一個真實目的。民眾到了伊勢，參拜伊勢神宮是當時許多庶民一生一次的豪華娛樂體驗。

一般都會接受御師豐盛的招待，在古市欣賞伊勢舞蹈，並結束齋戒「開葷」，也就是說，參拜伊勢神宮是當時許多庶民一生一次的豪華娛樂體驗。

萬金丹、伊勢曆與菸草盒──從「宮笥」到「土產」

那麼，近世成為伊勢土產的是什麼樣的物品呢？主要是處理伊勢神宮參拜事宜的御師所準備的謝禮，用來送給捐獻香油錢的參拜者，具體來說有伊勢曆、海苔、茶葉、杉原紙[2]等等，都是輕巧而方便攜帶的物品。這些物品後來逐漸成為商品，在商品化的過程中，漢字表記也由「宮笥」轉變為「土產」[2]，這段歷史前面已經提過。

其後，藥品萬金丹與菸草盒也名列其中，到了明治

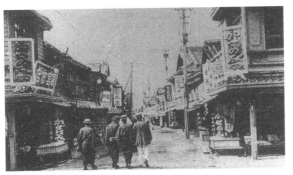

戰前的宇治山田，內宮前御祓町。（《三重百年：寫真集》，中日新聞本社，1986年）

現今伊勢市內販賣的「萬金丹」。

時代，伊勢土產基本上仍以輕巧不佔空間的商品為主。

萬金丹除了在伊勢神宮入口前販賣，也會在朝熊山金剛證寺入口前販售，是一種對腹痛、胃腸病等症狀都有效的「萬靈丹」。只是如今不再是獲認證的「藥品」，因而乏人問津，連在伊勢市內都不容易買到，但它仍是近世長期以來代表伊勢的名產。除了萬金丹之外，其他藥品也因輕巧不佔空間，過去一直是神社寺廟的入口前與宿場販售的主要土產之一。[3]

明治三十年（一八九七），開通至山田並肩負伊勢神宮交通運輸重任的參宮鐵道與連接參宮鐵道前往大阪、名古屋的關西鐵道兩家公司，共同出版了一本旅遊指南《關西參宮鐵道案內記》，當中提到的伊勢代表性名產有：

(2) 手工製作的和紙（日本紙），屬於傳統工藝品，現為兵庫縣重要無形文化財。

春慶塗漆器、傘、半紙(3)、壺屋紙菸草盒、張皮籠(4)、桐油紙、木筷子、宇治山炭、貝殼工藝品、河崎菜刀、罐頭、酒粕醃鮑魚、青海苔、萬金丹4

其中雖也包括罐頭等明治時代才登場的產品，但仍以近世便已經存在且便於攜帶、不易腐壞的物品為主。5

赤福的誕生

如今提到代表伊勢的名產，人們最先想起的往往是赤福。據說赤福創業於寶永四年（一七〇七），但經營者本人曾表示「其實並沒有明確的史實依據」6，因此確切的起源不詳。事實上，赤福即便在近世也算不上主流名產，但歷經文久三年（一八六三）皇大神宮改建與御木曳(5)，以及慶應三年（一八六七）的「御蔭參」風潮後，到了幕末已堪稱伊勢名產之一。7

現今市售的「赤福」。

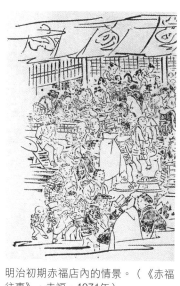

明治初期赤福店內的情景。（《赤福往事》，赤福，1971年）

值得注意的是，這個時期的赤福尺寸比日後的還要大，[8] 從這一點可以看出，當時的赤福是以在伊勢神宮內宮門前町的茶屋販賣並當場食用為前提。在明治二〇年代的旅遊指南中，其實也將赤福當作「飲食店」來介紹。[9]

然而，到了明治三〇年代，赤福就成了「只以便宜為賣會買來當土產，似乎不少人點，多半是中下階層當土產買回家」的食品。不過，赤福使用的是生麻糬，因此往往只有「鄰近的村民」會買來當土產。[10]

也就是說，這個時期的赤福基本上仍是當場食用的點心，來自全國各地的伊勢神宮參拜

(3) 一種日本紙，現代多用來寫書法。

(4) 用藤或竹編織，再貼上紙或皮革製成的箱子。

(5) 皇大神宮即伊勢神宮內宮，神宮每二十年會進行一次改建與搬遷，御木曳便是將建造神宮所需的梁柱木材運送至神宮的儀式，又分為川曳與陸曳。

者並未買來當土產，當時只能算是伊勢的「準名產」[11]，尚未建立起日後伊勢代表性名產的地位。

呈獻給明治天皇的赤福

如前所述，近世名產的傳頌多半伴隨著歷史典故，到了明治之後，名產與皇室的淵源也經常被提及。

筆者在此想談談一項令人意外的事實。那就是明治時代以前，天皇本人基本上不曾前往伊勢神宮參拜，然而在明治二年三月，明治天皇親身參拜伊勢神宮後，便替接下來的新時代揭開了序幕——天皇開始在各種節慶時親自前往伊勢神

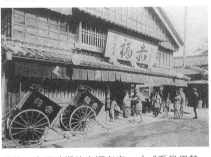

明治、大正時期的赤福老店。（《看見伊勢・志摩一百年》，鄉土出版社，1990年）

宮參拜，並形成了慣例。

而促使赤福成長的一大關鍵，則是明治三十八年十一月為奉告日俄戰爭結束而舉辦的明治天皇伊勢行幸。

在這次行幸中發生了幾項巧合，赤福因此第一次呈獻到天皇手中。

當時隨同行幸的宮內省書記官栗原廣太嗜吃甜食，儘管明治天皇賞賜其美酒，他卻因不擅飲酒而做了一首和歌「忝得賜御酒，手足顏體俱赤福」，並連同原本買來自己吃的赤福一起獻給天皇。自此之後，皇族紛紛開始購買，赤福也因此聲名大噪。[12]

以赤福的故事為例，積極利用「皇室品牌」促進經濟發展與地區開發，是近代日本十分常見的行銷手法，在日俄戰爭後愈加成為主流。[13]

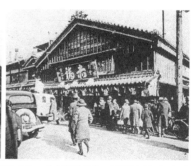

右：赤福第8代經營者濱田種三之妻濱田易口述，《赤福往事》（同前引書）中刊載的「大正末期」赤福老店。　左：現今的赤福老店。（筆者拍攝）

修建為「神都」的伊勢神宮

明治十九年，神苑會成立，著手拆遷伊勢神宮周圍的民宅，並推動神苑的修整，以及神宮農業館與神宮徵古館[6]的建設，明治初期仍短暫保有原貌的近世參拜空間就此轉化成近代的模樣。明治四十四年，神苑會隨著改造工程告一段落而解散，到了這時，近代的「神都伊勢」已經大致成形。

隨著日俄戰爭後推動鐵道國有化，參宮鐵道、關西鐵道等前往伊勢時搭乘的鐵道多由政府收購，並明確整編為國鐵路線，加入日本全國一貫的鐵道網。也就是說，到了這個時期，伊勢神宮已經逐步打好基礎，準備成為近代國家的「宗廟」，接納來自全國的信眾。

宣傳與改良

就在此時，皇室採買赤福（尤其皇后更是大量購買）[14]一事經由商家大力宣傳，成為赤福發展的關鍵，這項行銷手法可說非常貼合當時的時空背景。其後，業者在製造皇后採買的赤福時，將原本入餡的黑糖改為白砂糖，這是為了讓赤福更符合皇族的口味而選用更優質的

材料，因此又稱為「譽赤福」[7]，而此次的改良也使赤福變得更易於保存。

當時的赤福老店當家濱田種助更於明治四十年在山田站等處開始販賣赤福。[15]與之前看到的幾個案例相同，在進駐車站販售後，赤福就此奠定了穩固的土產地位。

這時，濱田已經努力將赤福改良到「在酷暑嚴寒中歷經數日也不會走味」，成為「數百里外的旅客也能安心購買」的土產，[16]並設計了於車站內販售所使用的木盒，取代過去的竹皮包裝。[17]

(6) 農業館與徵古館均為神宮相關博物館，農業館展出神饌與農林水產展品，徵古館則展出與神宮祭典相關的資料等等。

(7) 據傳當時白砂糖十分珍貴，使用白砂糖製作的赤福得到皇后稱譽，因此稱為「譽赤福」。

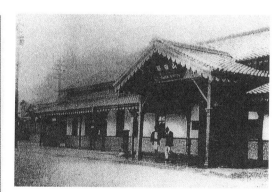

上：明治40年代的山田站。戰後改名為伊勢市站，隨著近鐵與高速公路的發達而漸趨式微。（同前引書《看見伊勢·志摩一百年》）
左：「譽赤福」的廣告。（同前引書《赤福往事》）

歷經這些改良之後，赤福不僅在車站內販售，也在東京等大都市舉辦的博覽會現場販賣，致力於提高知名度。[18]

赤福自創業以來，便將老口味與造型當成商品賣點，戰後長年擔任社長、致力推廣赤福的濱田益嗣也強調「赤福是一種樸實無華的大眾點心，口味與造型幾乎不曾改變」[19]。但事實上，赤福的大小等許多方面都經過調整，也曾藉由在麻糬中加入砂糖等方法延長保存期限，不斷改良保存性。[20]

參宮急行電鐵開通拉近了與神宮的距離

那麼，伊勢當地整體的狀況又是如何呢？

大正時代中期以後，前往伊勢神宮的參拜人數顯著增加（參照附表），但其實在日俄戰爭後便有增多的趨勢，只是當時還不太明顯，一直要到大正八年（一九一九）之後才開始大幅攀升。儘管目前還不清楚促使參拜人數增加的直接原因，但考察當時的時空背景，可發現第一項因素是其時景氣上揚，促使旅遊需求提升；第二項因素則是明治時代以來推動的全國鐵道網已臻完成，使得移動往返更加輕鬆。

090

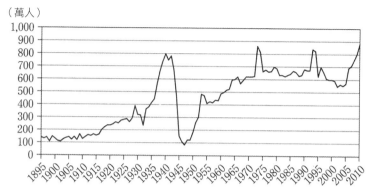

（萬人）

伊勢神宮參拜人數的變遷。（參照神宮司廳編，《神宮便覽 平成22年度》繪製）

當時大阪電氣軌道正由大阪擴展路線至奈良，業者注意到人數增長的狀況後，決定設立新的聯營公司參宮急行電鐵，試圖將事業版圖拓展到伊勢。到了昭和六年，參宮急行電鐵的路線便已開通至宇治山田。[21]

這條路線以「讓忙於日常工作的社會人士與無法外宿的小學生也能當日來回參拜伊勢神宮」[22]為目標，往返所需時間比乘坐國鐵線縮短許多。昭和七年，由大阪上本町至宇治山田全程約兩小時的列車開始頻繁運行，[23]除夕當天由大阪出發的急行列車甚至每三十分鐘便有一班，且通宵營運。[24]

參拜伊勢神宮在近世十分盛行，當時可說是一生一次的大事，畢竟伊勢並不是能夠經常前往的地方，即便到了明治時期鐵道等近代交通設施逐漸發達，參拜伊勢神宮仍然不是輕而易舉的事。然而，

參宮急行電鐵的開通帶來了劇烈的轉變，此後人們便可由大阪與名古屋等大都市輕鬆前往伊勢。

研究日本近代神社寺廟參拜的平山昇曾將都市交通發達後開始在非節日出遊、順道參拜的遊客稱為「普通參拜客」，[25]參宮急行電鐵開通後，伊勢神宮可說也具備了吸引「普通參拜客」的條件（不過，

昭和6年，參宮急行電鐵全線開通時的海報。（《近畿日本鐵道百年之路》，近畿日本鐵道，2010年）

伊勢神宮的參拜者並不只來自關西的都市，而是來自全國各地，因此昭和初期仍有許多人是搭夜車等長途交通工具前往）。

從《伊勢參宮要覽》中看到的參拜者心聲

在參拜伊勢神宮蔚為風潮的時代背景之下，坊間也出版了不少參拜指南，其中昭和四年出版的《伊勢參宮要覽》[26]裡，作者還強調了「正確的參拜方法」，可以看出這本書雖然

土產店林立的宇治街道。（《岩波寫真文庫117 伊勢》，岩波書店，1954年）

注意力。在談論近代參拜伊勢神宮時，較常強調的是其統合國民國家的作用，但事實上，這些世俗的要素也佔了不少比重。

並非神宮司廳出版的官方導覽，也仍然算是較為「嚴謹」的參拜指南。

在這本書中，儘管強調「參拜伊勢神宮是國民的正當義務」[27]，但針對實際的參拜目的，列舉的卻是報告新婚、夫妻還願參拜、開店、新居落成、祈禱紛爭和解等私人性質極強且偏向現世利益的內容。[28] 此外，關於參拜的玄關山田站前，則是記述「左右兩側旅館林立，土產商店引人注目，令人雀躍。在尚未參拜前，就已深深感受到參拜的蕭穆氣氛」[29]，明白寫到許多人在參拜前就已經被下榻的旅館與土產吸引了

畢業旅行與伊勢神宮

在這本《伊勢參宮要覽》當中，還強烈推薦學校等團體客一同前往參拜。近世主流的參拜方式是由各地組成伊勢參講[8]等團體前往參拜，雖說這樣的團體旅遊主要目的是參拜伊勢神宮，但不能否認的是，旅途中的觀光行程與御師安排的豪華宴席，對參拜者來說其實也頗具樂趣。

明治維新後，御師一職遭到廢除，加上鐵道網發達，參拜神宮的方式也慢慢產生了變化。其中一種新的形式便是安排學生在畢業旅行時前往伊勢神宮參拜，尤其昭和六年（一九三一）參宮急行電鐵開通後，大阪市內利用這條路線前往伊勢的小學更急速增加。[30]

據傳最晚在日俄戰爭後便開始有學校在畢業旅行時前往伊勢（學校舉辦畢業旅行是在大正時期之後才普及），不過，伊勢成為主要的畢業旅行目的地，則始自昭和年間的戰爭體制時期。

研究近代日本旅遊史的白幡洋三郎指出，戰後的教育史學界瀰漫著一股批判風氣，認為「強制將兒童帶往天皇制意識型態的中心地帶」十分可議。這類批判源自戰後有些地區將畢業旅行前往伊勢視為天經地義，因而引發反彈聲浪。

不過，白幡認為畢業旅行前往伊勢除了「教育」面之外，還必須從「旅遊」面來審視，也就是說，比起那些冠冕堂皇的意識型態與教育目的，實際上外出旅遊時的樂趣與美景，才是真正會留在學生腦海中的回憶。他同時指出，因社會注重和平教育使得畢業旅行前往廣島蔚為風潮，但其中同樣蘊含著這種教育目的與實際情況的落差。[31]

至少自近世以來，儘管軸線與相位有所改變，但這類旅遊的表面理由與實際情況的落差仍舊持續存在。亦即不論是江戶時代、戰前或是戰後，隱藏在表面理由下的真正旅遊目的，其實並沒有太大的改變。[32]

畢業旅行的土產

如此一來我們便會發現，過去風靡一時的伊勢畢業旅行，極可能連帶使赤福等伊勢名產躋身全國知名土產。

不過，不論畢業旅行去哪裡，只要檯面上的目的標榜「教育」，商家就很難在旅遊指南

(8) 即由信奉伊勢神宮的人所組成的信眾團體。

上公然打廣告。早在明治與大正時期，坊間就已經有許多針對畢業旅行而出版的旅遊指南，據筆者所知，這些指南的內容幾乎都在介紹旅遊地點的歷史與地理，然而，參加的學生其實正是不容忽視的土產消費者。

雖然與伊勢無關，但戰後有一份針對京都的調查發現，到訪京都的觀光客中購買土產的比率最高的是「學生族群」，[33]可以推測其中大部分應該都是參加畢業旅行的學生，也就是說，畢業旅行對土產的銷售會產生極大的影響。

大正三年，一位前往赤福老店採訪的糕點界刊物記者曾對「一百多個小學生坐在屋內吃赤福」[34]的景象驚嘆不已。儘管這名記者並未提到這些小學生是不是正在畢業旅行，但足見赤福很早就開始對土產的銷售會產生極大的影響。

赤福在戰後的昭和三十八年開始播放以動畫製作的電視廣告，這也反映出比起大人，其訴求的客層更偏重兒童。這項銷售策略的目的是藉由電視廣告讓孩子記住赤福的名字，期待他們在畢業旅行前往伊勢時會回想起來，並購買赤福當作土產，實際品嚐它的滋味。[35]

「將伊勢物產一網打盡」的「百貨式大物產館」

伊勢當地也進行了許多基礎建設，準備廣納大正中期之後大幅增加的參拜者，尤其是團體客。伊勢內宮與宇治橋前的門前町自古便有許多販賣赤福、生薑糖等名產的店家，到了這個時期，更開始出現針對團體客的「綜合土產店」。

中村太助商店位於通往內宮前方的宇治橋前方，不僅販賣生薑糖與絲印煎餅等伊勢名產，更號稱是一間「將伊勢物產一網打盡」的「百貨式大物產館」。其所採用的設計很適合畢業旅行等學校團體旅遊，除了是宇治山田市內各個旅館指定的休息區，二樓還設置了「學生專用大型休息區」，此外屋頂也有引人注目的鐘樓，後方的丘陵則闢建為「宇治橋公園」，設有「兩千多坪的大型運動遊樂場」以及能容納成千上百人的「室內免費休息區」，是一間可以接待大批團體客的商店。36

中村商店位於肩負宇治山田港灣機能的河崎地區，是一間歷史悠久的老店，代代販賣穀物、鮮魚、水產，也兼營旅館。然而明治四十年，當時的老闆太助突然收了河崎的店面，改在通往伊勢內宮的宇治橋前開設新店，經營起土產店與旅館。37放棄長年經營的據點、進軍競爭激烈的新地段，乍看之下相當魯莽，也是風險極高的

選擇。但如前所述，當時參拜伊勢神宮正以一種全民運動之姿迎向嶄新階段，新土產亦一個接一個誕生；另一方面，河崎這個經由海路參拜伊勢神宮的入口儘管有過一段繁榮期，但在參宮鐵道開通等影響下已經明顯式微，因此可說，中村當時選擇轉移店面並調整營業項目，是明確掌握了時勢的判斷。接著，中村又放棄旅館事業，將經營資源集中在販賣土產，並於大正二年建造了擁有白色高塔的新店面，在當時十分引人注目。

右上：中村太助商店位於宇治橋前的伊勢電氣鐵道電車終點附近，算是當時極具規模的商店，店鋪還設有鐘樓。（《伊勢參拜指南》，中村太助商店，1937年）
左上：中村商店店內。（同前引書）
左下：中村商店有足以接納大批團體客的完備設施。（同前引書）

伊勢——整備大型土產店的先驅

在昭和八年二月由日本鐵道省國際觀光局編纂的《觀光土產品販售店家調查書》中，宇治山田共有六間販賣「伊勢土產」的店家，[39] 其中刊載了屋號的「山形屋」、「二光堂」與「岩戶屋」三間店，在明治、大正時期都曾製造與販賣生薑糖，由此可以看出這些業者到了昭和初年便已經開設了販賣各種土產的綜合性店鋪。

事實上，這份調查是由國際觀光局所推行，因此列入「土產販賣店」的都是販賣外國遊客喜愛的手工藝品的店家，如漆器、貝殼工藝品、鎌

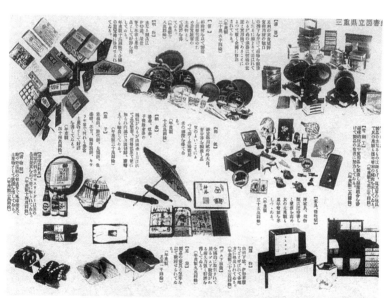

戰前書刊介紹的宇治山田市特產。（《宇治山田市特產》，宇治山田市，年代不詳，三重縣立圖書館館藏）

戰前的京都新京極。（《日本地理大系
第7卷 近畿篇》，改造社，1929年）

倉雕(9)、七寶燒(10)等，幾乎未列出現代日本人聽到「土產」時會聯想到的當地糕點店，然而，其中卻只有宇治山田列出了販賣「伊勢土產」的綜合土產店。也就是說，在這個時期正式經營大型「綜合土產店」的地區，只有伊勢神宮的門前町。

雖然京都也聚集了許多觀光客與畢業旅行的學生，不過《觀光土產品販售店家調查書》的京都篇中，並未提到像伊勢那樣的土產店。戰後的一份調查顯示，京都市販賣土產的零售店約有四成集中在新京極，[40] 其中超過半數都是戰後才創業，即使如此，仍有四十間店在昭和戰前時期便已經創立。[41] 然而，在昭和七年的調查中，當地幾乎沒有一家店是類似宇治山田那樣的「綜合土產店」[42]（新京極的商店街倒是有「點心店」、「玩具店」等可能販賣土產的商店）。

當然，其時京都車站前便已經有「鳩屋百貨店」，三條大橋橋東也有一間「十八屋百貨店」，[43] 不過一如後者自稱「京都唯一的土產專賣店」所示，可以看出京都的狀況與伊勢不同，整體

而言土產店規模擴大的時間或許較晚。這可能是因為京都雖然有許多觀光客，名勝景點卻四散各處、並不集中。

經濟高度成長期(11)的盛況與後續的演變

到了戰後，京都站觀光百貨於昭和二十七年開業，京都塔則於昭和三十九年營運，使得大型土產店開始聚集在京都車站附近。另一方面，宇治山田的「伊勢土產」店也持續以「綜合土產店」的形式拓展版圖。昭和三〇年代後半，日本的觀光旅行仍以員工旅遊等團體旅行為主流，[44]而隨著團體旅行的興盛，在戰後的經濟高度成長期前，全國各地便都有了類似「綜合土產店」的設施。

昭和時代中後期，旅遊型態漸漸改變，主流由職場、學校、地區的團體旅遊轉為個人旅

(9) 一種雕刻漆器，先用木胎雕刻出圖樣，再塗上黑漆與朱漆等塗料反覆打磨而成。

(10) 在金屬胎表面燒上彩釉製成的工藝品。

(11) 一九五五年至一九七三年，因民間投資設備、內需市場擴大且日圓價格低廉等因素，日本平均經濟成長率達到每年百分之十以上，為戰後日本經濟發展最蓬勃的時期。

遊。[45] 隨著這股風潮興起，提供團體客統一服務的大型設施也不再興盛，近年已經很少看到在門口掛著「歡迎某某中學貴賓」或「歡迎某某農會貴賓」的黑色名牌、二樓還有團體客專用大宴會廳的店家了。

伊勢的土產店也不斷與時俱進。中村太助商店將取自創業者姓名的屋號改為「勢乃國屋」，除了繼續經營綜合土產店，也漸漸發展為名產店，製造並販賣獨家名產，例如用拌有天然魁蒿的麻糬包裹紅豆餡製作的「神代餅」，並於昭和五十年進獻給當時的皇太子。[46] 此外二光堂則是致力研究松阪牛料理，努力爭取散客的青睞。

中村太助商店改名「勢乃國屋」，建築物也經過改建，目前仍然在同一地點營業。（筆者拍攝）

赤福的現代化之路

話題回到赤福。

前面提到，自大正中期開始，造訪伊勢的人數便不斷增加，在這股熱潮之下，販賣赤福的濱田家也在大正八年成長為宇治山田市數一數二的商店，[47] 不僅在「貴族院高額納稅者議員互選人名冊」[12] 中榜上有名，於大正十四年的調查中，其資產更是高達十萬日圓，納稅額約達三千九百日圓。這一年的調查還可以查到職業名稱，但查詢之後發現，宇治山田的名產點心製造業者僅有濱田到達這個等級，即便放眼日本全國，也只有成田的羊羹業者——經營米屋的諸岡長藏能並駕齊驅，顯見赤福老店當時便已經在名產點心製造業中獲得高人一等的地位。[48]

到了昭和的戰時體制時期，參拜伊勢神宮已是備受鼓勵的全民運動。昭和十五年，伊勢神宮舉辦了紀元兩千六百年奉祝式典，參拜人數更是一舉攀升至高峰。

(12) 貴族院是明治憲法下日本帝國議會的上院，議員分為皇族、華族與勅任議員。繳納高額直接國稅的三十歲以上國民，有互選為勅任議員的資格。

於是赤福也開始設法因應空前的盛況。昭和八年一月，第九代繼承人濱田裕康著手推行

一連串的現代化措施，將財務由流水帳簿改為單張記帳單，並導入機械化製造等。然而，昭

和十二年第二次中日戰爭爆發，濱田裕康被徵召而戰死，[49]因此赤福老店其實一直到戰後才

正式推行因應大量生產的機械化作業。

超越赤福的生薑糖

第一章提過的靜岡醃山葵及後面會提到的大垣柿羊羹也歷經了相同的過程，為了從當場

食用的名產轉型為以帶回家為前提的土產，不僅內容物需要改良，包裝容器的設計也是很重

要的元素。

然而，直到昭和十幾年，人們對赤福這項土產的評價仍是「雖然有盒子或竹皮包裝，但

一兩天就會變硬，不適合帶著遠行」[50]，亦即它當時還不是能夠輕鬆帶回全國各地的食品。

那時伊勢的主要土產是生薑糖，即使處於戰時體制的伊勢參拜熱潮下，生產生薑糖的砂

糖消費量依然超越了赤福。[51]所謂生薑糖，是將生薑榨汁後加入砂糖水熬煮，再倒入模具中

塑形。與赤福不同的是，生薑糖不是生鮮食品，因此可以長期保存，而且還不佔空間。

現今市售的「生薑糖」。

明治時代之前，伊勢最具代表性的生薑糖製造業者是寬政年間由橋本次郎兵衛創立的山形屋。其生薑糖品質比其他業者更好，也多次向皇族獻上自家商品，藉此奠定高人一等的地位。52

明治四十三年，中之切町的三上安兵衛設計出「劍先祓(13)造型」的生薑糖，並申請專利，隨後今在家町的牧戶淺吉也創立岩戶屋，打造「摺紙封籤(14)造型」的生薑糖，憑藉創新的設計與低廉的價格，銷售額蒸蒸日上。接著在大正元年，二光堂開業，也製造、銷售起生薑糖，與岩戶屋一同蠶食了山形屋的市場。53

後起之秀岩戶屋與二光堂的商品品質並不見得比山形屋出色，但其造型別緻、價格便宜

(13) 除災厄的符咒，形狀如同劍刃。

(14) 日本贈送禮品時在包裝上貼上或印刷的鮑魚形裝飾。起源是過去在包裝紙上附的「鮑魚乾」，由於鮑魚是祭祀用的貝類，貼上鮑魚代表「供奉給神佛」，現今則轉化為「誠心致贈禮品」的意思。

又積極宣傳，因而掌握了市場的主導權。[54]摺紙封簽造型的生薑糖加上伊勢神宮的符咒，形成經典的伊勢土產風格，也因此成為戰前畢業旅行學生喜愛購買的土產，一時蔚為風潮。[55]

其他伊勢土產也有不少在這個時期以降大幅發展，其中一種是在表面烙上銅印的「絲印煎餅」。明治三十八年明治天皇行幸伊勢時，不僅是赤福，絲印煎餅也趁著同樣呈獻給天皇的機會正式發展成商品。[56]

由此可以看出，近世以來香火鼎盛的伊勢，除了赤福之外，在日俄戰爭後也誕生了許多其他名產，且有長足的發展。

在業者組成打破各個商家藩籬的改良公會後，更嘗試以組織性的方式改良這些名產。[57]

另一方面，赤福雖然也歷經幾項改良措施，但仍然無法長期保存，尚未奠定穩固的伊勢土產地位。

近鐵電車與站內銷售

一直要到戰後，赤福才有了飛躍性的發展。

濱田益嗣參與經營之後，赤福的事業規模便開始擴展，其中一項關鍵便是進駐近鐵宇治

山田車站內販售。

根據濱田本人的回憶，昭和三十三年前後，赤福在與同業一番激烈競爭後取得進駐近鐵宇治山田站的權利，對於日後的發展大有助益。[58]而當時也是伊勢交通環境面臨大幅改變的轉換期。

參宮急行電鐵開通後，包括後繼的近畿日本鐵道在內，私鐵已取代國鐵成為伊勢的運輸主力。然而赤福當時已經進駐山田站等國鐵車站販賣，在這樣的情況下，進駐近鐵終點站開設營業據點顯然勢在必行。

昭和三十四年十一月，名古屋線改軌工程竣工，過往必須在伊勢中川轉車的名古屋線與大阪線自此可以直通，使得包括伊勢在內的近鐵沿線更形便利。在這種情況下，近鐵也積極推行加開特急列車等策略，[59]赤福進駐近鐵宇治山田站銷售，正是從這個時期開始。

其後新幹線開通，近鐵特急路線網強化與新幹線的連結，藉此穩固了前往伊勢主要路線的地位。這時，不僅是伊勢神宮，包括鳥羽、賢島在內的伊勢志摩觀光也正式進入開發階段。

加上昭和四十五年在大阪舉辦日本萬國博覽會、昭和四十八年適逢伊勢神宮式年遷宮[(15)]，劃時

(15) 即二十年一度的重建與遷移。

代的事件一起接一起，伊勢志摩觀光的條件與環境也因此產生了很大的變化。

改良保存方法、擴大事業版圖，成為代表伊勢的企業

赤福當時預期昭和四十八年的式年遷宮來到之前，商品的銷售量會大幅成長。為了穩定供給、避免缺貨，業者引進了冷凍與解凍設備，又為了保持口感與風味，自行開發冷凍與解凍方法，克服了生紅豆麻糬「不利保存」的缺點，讓赤福得以從伊勢流通至大阪、名古屋等廣大地區。[60] 由此可以看出，要促使一項商品成為土產，提高保存性至關重要。

且業者不只在大阪與名古屋販賣赤福，還設立了生產據點，更特別訂製特殊貨車來輸送赤福，將「紅豆餡」與「麻糬」分開運送，抵達各工廠後再組合起來裝箱。[61] 這些策略使得赤福不僅在伊勢佔有一席之地，於大阪與名古屋車站也成為銷售額名列前茅的土產。[62]

赤福在濱田益嗣參與經營的昭和三○年代中期，年銷售額約為八千萬日圓，歷經一連串改良後，到了昭和四十四年銷售額已經達到十億日圓，五十一年更躍升到四十五億日圓，成長幅度驚人。[63] 昭和六十年前後，光是赤福的銷售額就達到一年八十六億日圓，加上食品公司與連鎖餐廳，整個集團的年營業額約達一百八十億日圓，[64] 穩穩佔據伊勢地區代表性企業

的寶座。

不過，這間公司並未漫無章法地持續擴張，而是以「赤福是伊勢土產」，拓展得太遠會影響風味」[65]為由，拒絕了日本全國各地百貨公司的設櫃邀請，事業版圖只擴展到大阪、名古屋為止，並未進軍更遠的地區。昭和五〇年代，赤福的銷售額有百分之六十[66]來自三重縣內，即便在泡沫經濟時期，仍有百分之五十五[67]屬於縣內的業績。這種策略讓赤福並未成為全國性的「銘菓」[16]，依然保有伊勢名產的特色。

衰落與復興

不過，成功的路上總不免有坑洞，相信許多人都對赤福近年爆發的負面新聞記憶猶新。

赤福原本是當場食用的生紅豆麻糬，想要當作土產買回家本來就是一件不切實際的事。

要想解決這個難題，可行的方法之一，就是和靜岡的安倍川餅一樣大幅調整製造原料。不過，赤福歷經幾番技術改良，最終成功以原本的型態轉型為土產，前面也提過，業者還為了

(16) 擁有特別的名稱與歷史典故的點心。

因應經濟高度成長期後急速增加的需求而引進了新的冷凍與解凍設備。

然而，平成十九年（按：二○○七）十月，日本媒體揭露赤福在保存期限與原料標示上作假一事，一連串的問題，正是起因於引進冷凍、解凍技術與拓展銷售範圍，社長濱田益嗣本人當時也承認「把必須維持新鮮的商品大範圍擴展銷售是錯誤的決策」[68]。

這樁醜聞並不是基於衛生問題，而是JAS法[17]的標示問題，因此也有人指出這是因為法令不符合現實。[69]然而，業者過去宣稱「為了確保客人食用的都是最新鮮的商品，未於製造當日賣出的赤福會全數丟棄」[70]，但真實情況與企業所標榜的形象之間顯然存在極大的落差。

筆者個人也曾有個長年以來的疑問，那就是在遠離伊勢的大阪車站等地販賣的赤福，到底是在哪裡製作的呢？原來這些赤福並不是每天遠從伊勢運送過來，而是大阪與名古屋的工廠生產製作的。

位於伊勢市車站的赤福商店。（筆者拍攝）

之後，赤福不再於大都市的工廠製作，而將生產線拉回伊勢，企圖重振旗鼓，[71] 最終在重新營業的第一年，就成功奪回名古屋車站土產銷售冠軍的寶座。

(17) 即《日本農林產品標準化與適當品質標示法》（Japanese Agricultural Standards，簡稱JAS法）。

第三章

博覽會與名產

長年以來，各國所舉辦的博覽會一直是足以代表近代國家的活動。[1]博覽會將各地的產品與製品齊聚一堂，藉由審查評斷其優劣，達到提高知名度與改良品質的目的。因此本章將聚焦於博覽會這項近代活動，探討其與名產之間的關聯。

博覽會、共進會、商品展示所

到前一章為止，筆者著重考察的是糰子與甜饅頭等食品類名產轉變為土產的過程，但在此之外，各地也有許多非食品類的名產，這類名產一開始是團扇、菸草盒等輕巧不佔空間的物品，接著漸漸出現雕刻、貝殼工藝品等「手工藝品」，並各自有所發展。這些非食品類的名產與甜饅頭、糰子等食品類互為對照，往往由縣市機關或民間團體趁著舉辦博覽會或共進會的大好時機積極宣傳與行銷。

到了大正時期，除了博覽會這種短期活動，業者也開始在百貨公司宣傳與行銷。以促進東北發展為目標設立的東北振興會，於大正六年（一九一七）五月在東京的三越布料行舉辦「東北名產展示會」，展示並販賣各地名產。[2]這類活動所陳列的並非只有手工藝品等非食品類，還包括名產點心類，至於僅限點心參展的活動，目前留有紀錄的是前一年二月

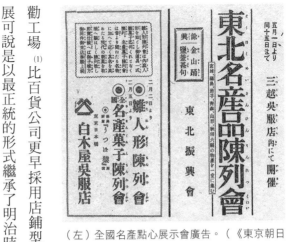

（左）全國名產點心展示會廣告。（《東京朝日新聞》，1916年2月2日）

（右）東北名產展示會廣告。（《讀賣新聞》，1917年4月30日）

於白木屋布料行舉辦的「全國名產點心展示會」。[3]不過，展出所有類型名產的活動，還是始自三越布料行的「東北名產展示會」，這場活動也是現在各地百貨公司經常舉辦的「某某縣物產展」、「某某縣美食市集」等地方物產展的發端。[4]

三越布料行在明治四〇年代之後為了招攬顧客，曾有策略地推出「店內博覽會」，[5]「東北名產展示會」也可以說是這番操作手法的一部分。雖然有學者指出在日本，

勸工場[1]比百貨公司更早採用店鋪型態販售博覽會賣剩的商品，[6]但百貨公司舉辦的物產展可說是以最正統的形式繼承了明治時代的博覽會系譜。

「地方特產店」的起源

時至昭和時代，地方物產也開始有了常設店鋪。三菱地所部[2]於昭和八年（一九三三）四月在東京站前的丸之內大廈[3]一樓（後來遷移至二樓）開設「地方物產展示所」，目的是在東京宣傳地方物產、幫助產業振興，不過事實上，當初開設展示所的直接原因，是為了有效利用

地方物產展示所廣告。（《讀賣新聞》，1939年5月31日第2晚報）

譯註

(1) 日本百貨公司與市場的前身。源自一八七八年東京府為了處理第一屆內國勸業博覽會的剩餘商品，將這些貨物集中在一處以定價販賣。一九〇七年後因商品品質低落，不敵百貨公司競爭而式微。

(2) 即三菱地所的前身。三菱地所為日本大型不動產公司及綜合地產發展商，乃三菱集團核心企業之一，丸之內大廈為其名下資產。

(3) 這裡提到的丸之內大廈為一九二三年至一九九九年間位於東京都千代田區的八層樓辦公大廈，拆除後於二〇〇二年在原地新建如今的三十七層樓丸之內大廈。

經濟不景氣下店鋪退租後丸之內大廈多出來的空間。[7]

這個地方物產展示所大受好評，到了昭和十年十月已有二十五個道府縣參加，場地也隨之擴大。[8] 這種介紹地方名產的設施，可說就是日本各都道府縣如今在東京等大都市開設的地方特產店的起源之一。

儘管這裡也會販賣仙貝、羊羹、佃煮、罐頭等易於保存的食品，不過店內的主力仍是工藝品等「物產」，[9] 其單價比甜饅頭或糰子等點心類更高，且鎌倉、箱根等地的許多外國遊客都有這類購物需求，因此各地方政府也會大力推銷這些「物產」。[10] 尤其是昭和初期，吸引外國遊客賺取外匯是首要之務，國際觀光局與日本產業協會等組織就曾調查外國人購買土產的偏好，並於箱根與日光等觀光地區開發外國遊客喜愛的土產。[11]

江之島貝殼工藝的興衰

其後，有不少「物產」都因消費者的喜好有所改變而衰退，前述的貝殼工藝品便是個中代表。過去，貝殼工藝品是日本全國各地的濱海名勝都會製造販賣的土產，不論是伊勢[12] 或宮島[13]，這類自古便是濱海名勝的地方，販售的名產便多半都是貝殼工藝品，其中又以神奈

川縣江之島所出產的最為知名。

江之島自古以來便是知名的修行地，在鎌倉時代又請來了弁財天[4]，發展為信眾參拜的地點，近世更有來自江戶等地的眾多參拜者，成了香火鼎盛的參拜名勝。

而江之島之所以吸引眾多遊客，並不

(4) 佛教的守護神之一，一般漢文譯為弁才天或辯才天，日本則因眾多信眾信奉其掌管財富的特質，多寫作弁財天。

明治後期江之島的貝殼工藝品店。（《風俗畫報》171號，1898年）

各地針對觀光所製作的貝殼工藝品。（《懷舊之美貝殼工藝品》，大田區立鄉土博物館，2012年）

單純是因為當地的宗教設施，靈活運用島嶼的立地條件、主打海洋美景與豐富的海產也是原因之一。近世中期之後，江之島這個名勝的發展受到觀光指南等媒體極大的影響，貝殼工藝品等濱海特產也成了頗有發展的土產。[14] 近代以降，江之島則以神社為媒介，逐步發展成觀光景點。[15]

和之後會提到的安藝宮島一樣，江之島幾乎沒有任何田地可供耕作，[16] 居民「都在旅館與貝殼工藝店幹活，或是當漁夫，沒有一個是務農的」[17]，因此，當地必然會致力於發展以參拜客與遊客為目標客層的事業。位於江之島玄關的茶屋街上，路面鋪有紅磚，旅館、貝殼工藝品店、羊羹店與餐廳等店家林立，打造出門前町的風貌，[18] 此外也會販賣海苔羊羹、鯛羊羹、蝦羊羹、海產米菓、黃金煎餅與甜饅頭[19] 等食品類名產。

其中，江之島的貝殼工藝品據傳始自鎌倉時代，歷史悠久，不過開始發揚光大，則要等到明治時代渡邊傳七登場之後。明治六年（一八七三）出生在漁夫家庭的渡邊，原本打算在外地以製造木桶或開設木材行維生，後來在尋找能在江之島從事的行業時注意到了貝殼工藝。然而，當時的貝殼工藝還「非常不成熟，只不過是收集貝殼後用米漿糊黏在一起做出屏風造型那樣的程度，沒什麼優點」[20]，並不受好評。

渡邊期許自己的作品能超越鄰近的名產箱根工藝品，[21] 因此不只使用當地的貝殼，也從

北海道與美濃地區等地收購，[22] 甚至遠自中國與東南亞採買，[23] 用以生產製造。此外，他也在明治三十九年建立貝殼工藝工廠，除了個人製造的以外，還打造了量產機制，[24] 不但在故鄉江之島販賣，也將銷售範圍推廣到伊勢、松島等各地名勝景點。[25]

江之島與鎌倉的融合

一般公認近代的江之島是十分完善的休閒景點，[26] 當時很快便成為學生畢業旅行的目的地。大正五年十二月，有一篇報導提及靜岡縣立沼津中學的學生在畢業旅行時來到江之島，並進入貝殼工藝店購買土產。[27]

但這篇報導並非把學生買土產當成特殊事件，焦點其實在於這群學生有集體順手牽羊的嫌疑，校方與學生對後續的處理有所爭議才因而見報。不過，由這篇報導可以看出在大正時代，江之島已經是畢業旅行會逗留的景點，學生也會在貝殼工藝店挑選土產。此外，另一篇史料也透露在昭和八年前後，這裡至少已經有十六間貝殼工藝品商店櫛比鱗次。[28]

在第一章曾提到，橫須賀線的開通大幅改變了古都鎌倉的屬性，而位於鎌倉附近的江之島也受到了參拜路線改變等影響。明治二十九年八月的《每日新聞》曾有如下的報導：

近期許多江之島的貝殼工藝品在此地銷量頗佳，佔了鎌倉土產的一大部分，要說江之島帶來的影響如何，則近年開了十二間店，神宮附近新開一間，位於參拜路線上，仕紳貴客競相購買，出乎意料地收益頗佳，原本五圓成本開的小店，如今成了五間(5)寬的氣派大商店。29

過去以江之島名產聞名的貝殼工藝品，當時的銷路已經拓展到鎌倉，成為鎌倉名產。亦即江之島的名產進軍鎌倉，兩者逐漸融合，隨著明治三〇年代江之島電氣鐵道開通，鎌倉得以直通江之島，更加速了這樣的變化。

淪為「待宰肥羊」的顧客

前面提過，即使到了明治時期，前往伊勢或宮島參拜仍是一生一次的遠遊，這些初來乍到的旅客在伊勢會因關東慣用的方言與出身而被稱為「關東客」(6)。這些關東客往往一擲千金，在山田的遊郭(7)古市是最受歡迎的客人，30反過來說，他們也很容易被無良商人欺騙，想必都曾經被當成「肥羊」。

筆者在第一章開頭曾提過清河八郎的西國旅行。說到清河，他脫離幕府並組成以倒幕為目標的浪士組，是一位活躍於幕末的知名志士，在致力打倒幕府的過程中自然也常常周遊各地，但其實他在投身倒幕運動之前，就經常外出旅行。

安政二年（一八五五），清河帶著母親等人前往金毘羅、宮島等西國各地旅遊，返回東國途中，一行人在播磨國的大鹽往曾根方向的隘口茶屋飲用砂糖水，到了付錢時，卻發現金額遠超出一般行情。因為他實在太渴了，點餐時沒有注意價格，雖然自己也有疏失，但清河還是頗為憤慨，抱怨「此商人貪婪如禽獸，面皮奇厚無比」[31]。

清河慣於旅行、劍術高超，有時甚至能出手將幕府一軍，即便是這樣的奇才還是會被坑，可見街上的商人有多難對付（但或許也可以說正因為清河有這些破綻，才會在江戶大街上被暗殺）。

這種狀況並不限於江戶時代，直至現代，仍是全世界所有觀光地區共通的問題。

(5) 間為長度單位，一間約為一·八公尺，五間則約為九公尺。

(6) 原文為「関東べー」，因關東方言中常出現「べー（be）」。

(7) 政府公認的紅燈區。

努力做到「收費透明化」

價格固定、收費透明，就能讓旅客感到安心，這是古今東西不變的道理。

在宮島，嚴島神社的迴廊上過去曾有所謂「產物商人」出沒，將商品價格哄抬到比定價貴上三至四成[32]，強迫旅客購買。為了解決這個問題，在正值中日戰爭期間的明治二十八年，嚴島神社社務所制定了商品必須以定價販售的規約，決心驅趕惡質商人。[33] 如前所述，在此前一年為了趕上中日戰爭的運輸需求，山陽鐵道已開通至廣島，因此前往宮島的旅客人數大幅成長，購買土產所引發的糾紛也等比增加了。

明治三〇年代，伊勢的參宮鐵道是由公司指定的小販在車內販賣便當或壽司，其對小販的要求也是必須標明定價。[34]

管制劣質商品與改良名產

在旅行地購買土產時，往往會擔心買到劣質商品或不良品。為了防止不當的銷售行為，宮島在明治二十八年四月成立了宮島產物營業公會，[35] 明治四十一年則在廣島商業會議所的

主導下組成宮島工藝公會，除了販售之外，在防範粗製濫造等製造方面也推行統一管理。[36]

現代也是如此，購買點心等食品類當土產時，安全與衛生至關重要。

自古以來日光的知名土產就是羊羹，明治二十三年，日本鐵道開通至日光，前往當地的旅客增加，許多人會選購羊羹當土產，其保存問題也就浮上了檯面。明治三十四年，有一篇報導如此評論日光羊羹：

日光有一種名產日光羊羹，人稱在當地四季不腐壞，引以為傲。但近日生產的日光羊羹卻含有大量糖精，多人因此中毒。[37]

這篇報導數日後便因內容有誤而在業者的抗議下撤回。姑且不論此事是真是假，從當中仍可看出即使是羊羹這種易於保存的點心，當成土產帶回家還是會發生問題。

明治後期，歷經設立日光電氣精銅所、推動日光電氣軌道建設計畫與請願設立帝國公園[38]導致訪客愈來愈多，製造販賣日光羊羹的業者也隨之增加。不過，其中仍有店家的「產品粗劣」，也有人因此公開呼籲改良。[39]

明治四十二年九月，栃木縣衛生實驗所進行日光羊羹的分析實驗後發現，製造後僅僅過

了十天，有些羊羹便已經腐壞，顯示為了穩定商品品質，需要公會制定規約，強化統一管理。[40] 明治四十四年，當地更藉由舉辦栃木縣點心品評會等方法，進一步推動穩定的品質。

鐵道院的名產評鑑

強化業界統一管理的不只是同業公會，之前提過，在名產演變為土產的過程中，於鐵道車站內販售扮演了很重要的角色，負責管理站內業者的鐵道院西部鐵道管理局很早就開始藉由評鑑轄區內的鐵路便當來強化對業者的管理。[41] 明治四十四年夏天，西部鐵道管理局針對轄區各車站販賣的名產點心實施調查，記錄其外型、風味與價值，並一一評鑑。當時，在風味、價格與外型被評為「值回售價」的名產有下列這些：

（一）外型佳、風味佳、值回售價

- 草津　姥餅
- 京都　祇園糰子
- 舞子　松露糖

- 下關　龜之子煎餅
- 下關　淡雪
- 關　　關之戶

(8)
章魚卵製成的醃漬食品，外觀似藤花，因此命名為海藤花。

- 明石　海藤花⑻
- 松阪　越之雪

- 明石　八房之梅
- 松阪　桐葉山

- 加古川　千千里
- 松阪　鈴之響

- 岡山　吉備糰子
- 相可　宮之影

- 岡山　鶴之玉子
- 山田　赤福餅

- 岡山　水飴
- 山田　如月

- 己斐　大石餅
- 吉野　吉野葛

- 小郡　饅頭

（二）外型一般、風味佳、值回售價

- 大阪　浪花饅頭
- 京都　八橋

- 有年　汐見饅頭
- 郡山　城之口餅

- 岡山　初雪

（三）外型佳、風味一般、值回售價

- 大谷（津） 走井餅
- 大阪 粟粔籹
- 神戶 瓦仙貝
- 網干 和久糰子
- 岡山 生米之木
- 玉島 饅頭
- 福山 柚餅子

- 三田尻 穗穗穗
- 三田尻 羊羹
- 小郡 外郎
- 山田 二見餅
- 四日市 永餅
- 郡山 朝日影
- 宇治 喜撰糖[42]

其中有許多現在依然保有土產身分的名產，如草津姥餅、山田赤福餅、大阪粟粔籹等，得以再次確認想維持土產的地位並加以擴展，於車站內販售確實扮演了非常重要的角色。

博覽會與創造名產

先前提過，明治三〇年代後伊勢改良並創造了許多名產，成為參拜者購買的土產。在這

股浪潮中，伊勢土產改良公會於明治四十四年設立，宗旨是藉由「道德上的制裁」達到「提升伊勢土產信譽」的目標。三重縣與宇治山田市也加以支援，積極舉辦產品品評會與審查會。[43] 這種公共機關推行的組織化與統一管理，對排除不肖業者有很好的效果，但不能忽略的是它還有一個主要特性，就是振興地區產業。

其中最大型的活動，便是先前提過的以內國勸業博覽會為代表的博覽會與共進會——博覽會對明治時代名產的創造與改良影響極大。

近代日本的博覽會始於明治四年在京都舉辦的京都博覽會，之後才開始更加正式地舉辦活動，例如明治十年在東京舉行的內國勸業博覽會等。

這類活動的目標是在政府獎勵產業的政策下，藉由展示與評鑑向大眾介紹並推廣新技術及新商品。比起博覽會，共進會更重視展出者的評價與彼此的競爭，但基本上兩者的性質幾

第5屆內國勸業博覽會會場正門。（《內國勸業博覽會》，第5屆內國勸業博覽會贊助會，1903年）

乎完全相同，[44] 都是在特定期間內舉辦的短期活動，至於常設活動主要則有府縣等單位設置的商品展示所。這些設施都是落實獎勵產業的政策之一，目的是向外地民眾介紹當地的重要特產。[45]

明治十年，官方在東京上野舉辦第一屆內國勸業博覽會，第二屆與第三屆也都在東京舉辦，到了明治二十八年在京都舉辦第四屆、三十六年在大阪舉辦第五屆，總共辦了五次，主要目的是在內務省的主導下促進國內產業發展。

會場中會展示來自全國的展品，博覽會則會分門別類審查這些展品，並頒發獎項給優秀的產品。這些展品的等級評鑑能夠喚起參展業者的競爭心，進而促進物產改良。此外在會場內展出還有莫大的宣傳效果，博覽會也儼然成為當時的大型廣告塔。[46]

奈良的商品宣傳

其中，在大阪舉辦的第五屆博覽會規模比以往更大，入場人數也大幅增加，而且外國商品與許多活動也與過去幾屆有所差異。[47] 光是點心類，就有一千七百三十八名業者參展，共展出四千五百零六件產品，和第四屆相比，增加了約四倍之多。[48]

奈良市在第五屆內國勸業博覽會設有奈良縣內共同商店，現場販賣毛筆、墨條、團扇等特產，努力向來到會場的各地觀光客宣傳、推銷奈良名產。[49] 此外，奈良縣高市郡公所為紀念大正天皇即位典禮，也於大正四年舉辦了土產共進會。

當時奈良正在推行將畝傍山與橿原神宮整合的神苑整修工程，[50] 鄰近地區也積極從事地域開發。這場土產共進會雖向全國募集展品，但其中很多都是毛筆、水筒、海苔、漆器等，與其說是土產共進會，其實更像「特產展示會」。至於當地推出的展品中，儘管也有「畝傍煎餅」和「三山餅」等名產點心類，但引人注目的仍是具有特產特色的商品，例如「樂燒」[(9)]、「木屐」、「橡膠盒」（內容不詳）等等。[51]

(9) 用手與刮刀製作陶胚，低溫燒製成的陶器。

第5屆內國勸業博覽會的愛知縣商店。（同前引書《內國勸業博覽會》）

大阪電氣軌道開業與打造橿原名產

位於奈良盆地南部的高市郡，自明治時代便有大阪鐵道與奈良鐵道經過，但兩者都屬於蒸氣鐵道。另一方面，大正十二年三月開通至橿原神宮前的大阪電氣軌道（簡稱大軌）敷傍線，則是由複線電力高速電車直接開往大阪等大都市，對沿線的地區帶來了很大的衝擊。

大軌原本是大正三年開業的私人鐵道，連接大阪上本町與奈良，初期經營十分困難，數年後才漸有起色，在拓展至奈良盆地南部的同時，也開始評估往伊勢方向延伸的可行性，積極拓展事業版圖。

大軌開業前，高市郡的中心都市八木町便開始構思其開業後的發展策略，其中一項是舉辦設計甄選，開發「足以向全國推薦的土產」。52 由當時的企劃書可以看出，高市郡不僅是神武天皇即位的「皇祖發祥之靈境」，坐擁飛鳥遺跡與其他佛教遺跡等眾多古蹟，也有許多參拜者與遊客造訪，更別說往後還會有大軌與吉野鐵道陸續開通，儘管如此，卻因「合適的土產過少」而傷透腦筋。從企劃書最後給投稿者的注意事項還能看出當時高市郡當地理想土產的具體形象：

一、設計須與當地有特殊關聯，例如取自本郡歷史，或足以向大眾宣傳本地。

其中列舉最重要的元素，便是與歷史等在地特色的關聯性。前面屢次提到，對日本的土產而言，「歷史典故」是不可或缺的要素，因此當地也強烈意識到必須創造出與畝傍、橿原等建國神話相關的知名土產。

接著，企劃書中還提到這樣的土產必須價格低廉、便於製造、品質穩定，最後兩個條件則是「攜帶方便」、「不腐敗，可保存」，也就是具體假設這種新物產是可以帶回家的土產。[53] 雖然這次甄選是向全國募集，實際上投稿者還是以奈良縣內為多，尤以高市郡當地佔了大半，[54] 獲獎的多是強調橿原特色的名產點心，例如二等獎「名所鑲餅」，以及「御國土產鑲餅」、「埴輪諸越」、「金鵄最中」等等。

至此，主辦者企圖創造橿原地方名產的目的算是實現了。不過當時一等獎卻從缺，也就是說，這次甄選並沒有創造出令人印象深刻的名產，在這些獲獎的商品中，也沒有任何一項最終發展為該地的代表性名產。究竟是因為這些商品的名稱太過牽強，還是單純因為不夠美味，現在已經無從得知。但從這個案例可以看出，名產的創造是建立在歷史典故和商品內容的絕妙平衡上，實在很難刻意去設計出來。

日本旅行與JTB

談論近代日本的旅遊史時，一定會提到日本第一間旅行社，也就是JTB的前身「日本旅遊局」（Japan Tourist Bureau）。[55] 許多人都知道，這是為了吸引外國遊客前往日本、方便這些旅客旅遊，而在明治四十五年於鐵道院主導下成立的公司。大正之後，其服務對象漸漸擴大至日本旅客，但基本上長久以來都是一間以經營外國人或國外旅行為主的企業。

此外還有另一間實力堅強的旅行社，歷史比日本旅遊局更悠久，其沿革卻鮮為人知——那就是「日本旅行」。書寫近代日本旅遊史的白幡洋三郎在著作中雖然提到了日本旅行的前身日本旅行會，卻未解說其來歷。[56]

事實上，日本旅行這間公司的起源是東海道本線草津站內的零售業者，第一代經營者南新助乃草津當地的有力人士，在草津站開設時曾協助取得車站所需的土

由草津站站內的商家南洋軒起家的日本旅行。直到現在，其草津分公司仍然位在南陽軒大樓內。（筆者拍攝）

地，因此車站開設後，他也在鐵道當局的舉薦下，於明治二十二年取得站內的流動販賣權。[57]

這段歷史和第一章的靜岡站東海軒有些類似。南新助販售的商品之一是近世以來草津宿的名產姥餅，當時銷售成績頗佳，[58]漸漸成長為主力商品。直到現在，草津站的業者南洋軒仍在站內販賣姥餅，足以代表日本的旅行社之一「日本旅行」，便是這般從銷售名產的生意起家。

明治三十八年，南新助開始跨足旅遊業。一開始的旅遊企劃是高野山參拜團與伊勢神宮參拜團，後來還有淨土宗開宗紀念團、善光寺參拜團等，以參拜神社寺廟的行程為主。[59]也就是說，南新助當時是紮根於傳統的參拜團，藉此奠定發展的基礎，在這一點上，和初期以外國觀光客為主的JTB可說互為對照。近代日本的旅遊業堪稱就在JTB式與日本旅行式之間的競爭中拉開序幕，而在土產的開發中，也能看出這種近代旅遊的對照式結構。

「吸引外國旅客」與改良土產

自大正初期的第二次大隈重信內閣開始，為了改善國際收支，「吸引外國旅客」便成了首要之務，也就是必須積極招攬外國觀光客到日本遊玩。昭和五年，日本政府設置了鐵道省

的外部直屬機關國際觀光局，正式展開招徠外國觀光客的政策。

昭和七年，自歐美等地來到日本的觀光客約為三萬人，消費額總計五千四百萬日圓，[60]其中購買土產的金額估計約有一千萬日圓。[61] 光看這個數字可能覺得沒什麼，但若舉昭和十一年為例，京都市觀光客全年度的消費總金額約為一千六百萬日圓，[62]，兩相對照之下，足見當時外國人在日本購買土產的花費，已是經濟上無法忽視的規模。

隨著這些政策的推行，昭和七年日本產業協會於京都、日光、箱根、奈良、長崎與宮島等外國人經常到訪的主要觀光地，調查以外國人為客層的土產銷售情形及宣傳方法，同時也在這些地方的旅館等處藉由試賣土產推行各種改良。以外國人為客層的土產多為漆器、絹織品、陶瓷器、木工藝與貝殼工藝等工藝品，[63] 迎合其與日本人不同的興趣與偏好。

其中，坐擁橫濱這座國際貿易港的神奈川縣，在昭和四年上任的知事山縣治郎帶領下，推動將湘南地區轉型為國際觀光地的湘南開發計畫。當時，神奈川縣與神奈川縣觀光聯合會也調查了外國觀光客購買縣內土產的金額，並著手研究改善土產銷售的方法，[64] 以行政主導的方式，推進以外國人為對象的土產改良對策，並由縣觀光聯合會舉辦觀光土產品評會等活動，同時推動以國內旅客為對象的土產開發作業。[65] 另一方面，內國勸業博覽會與共進會等活動也有同樣的效果。

全國點心大博覽會

除此之外，明治與大正時代還頻繁舉辦了許多博覽會、共進會等，其中與土產關係最密切的，是大正二年二月至三月舉辦的旅行博覽會。[66]

其於大阪博物場舉辦，由鐵道院西部鐵道管理局彙整西日本各地名產，推出「名產指南 名產真美味」企劃，[67]是一場鐵道

《全國點心大博覽會誌 第10屆》（第十屆全國點心大博覽會事務所，1935年）刊載的展示照片。參展的除了白松最本舖等仙台當地的各家店鋪，還有森永製菓等知名企業，以及各縣與樺太島推出的商品。

漸漸發展出全國路線網之際所舉辦的活動。不過，這樣的旅行博覽會自始至終只舉辦了這一

次，並未繼續發展。

至於持續舉辦的活動則有明治四十四年在東京舉行的點心大品評會。在此之前，博覽會

與共進會雖然有時也會設置點心部門、舉辦點心品評會[68]等，但整體而言並不那麼重視，即

使單獨舉辦點心品評會，也頂多是地方性的活動。此時舉辦具備全國統一評鑑標準的點心品

評活動，主要是為了提升業界整體的品質。[69]第一屆點心大品評會於東京赤坂三會堂舉辦，[70]

除了佐賀縣外，日本全國道府縣共有約九百七十名參展者，展品達兩千五百件。[71]

隔年，點心大品評會開始斷斷續續在各地舉行，並於昭和十年在仙台舉辦時改名為全國

點心大博覽會。[72]之後於昭和十四年在大分舉辦後，戰爭期間與戰後一度中斷，到了昭和二

十七年又於橫濱恢復舉辦，直到平成二十年的姬路博覽會為止，共舉辦二十五次（平成二十

五年四～五月於廣島舉辦）。

大垣的柿羊羹

之前曾提到，鐵道與博覽會等近代系統對土產的發展有很大的助益，在本章最後，將聚

焦於這類近代裝置產生複合功效後一口氣催生出主流土產的典型案例——大垣的柿羊羹。

近世的大垣是往來美濃地區路上的城下町，但並非位在東海道與中山道所經之處，因此與主要幹道的往來人數相比，經過的旅客並不多。不過，在東海道線開通後，大垣逐漸發展為主要車站之一。

當地有一間名叫槌谷的和菓子店，據說創業於寶曆五年（一七五五）。此外大垣自古以來就是知名的柿子產地，關於大垣的柿子，有下面這樣一段歷史傳說。

據說關原之戰爆發前，一位僧侶將大柿子獻給了德川家康，家康大喜道：「大柿（垣）(10)已盡在我手中。」[73]當時的大垣城正是敵方西軍的大本營。

槌谷的初代創始人園助在寶曆五年費心做出柿子乾，後來

(10) 日文的「柿」與「垣」發音相同。

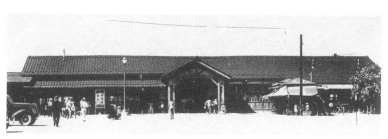

戰前的大垣車站。（《昭和14年大垣站映像展》，昭和14年大垣站映像展執行委員會，1986年）

成為「首屈一指的美濃名產」，又於天保九年「用柿子乾來製作點心，創造出一款羊羹」，就稱為柿羊羹。亦即柿羊羹是以大垣地方的特產柿子為依據，在近世後期創造出來的名產。之後，槌谷祐七在明治十一年繼承家業，從事各種改良，並於明治二十三年四月將柿羊羹進獻給明治天皇。[74]

內國勸業博覽會中登場的競爭對手與努力改良

柿羊羹的製造業者槌谷當時看似地位穩固，後來卻遭逢勁敵。明治二十八年，第四屆內國勸業博覽會於京都舉辦，當時槌谷並未與會，卻有一位同樣來自大垣的羽根田豐三郎[75]帶著柿羊羹參展。

羽根田的商品得到審查官大力讚賞，稱其「入口即聞到柿子香氣，外觀帶茶褐色與光澤，呈現柿子本色，但凡以果實為主要原料的點心都應具備如此特性」[76]，最終獲頒「進步二等獎」──據說此事當時「令一般業者驚奇不已」。[77]

羽根田帶著柿羊羹參展並獲獎一事喧騰一時，之後各地不但開始流行製作柿羊羹，甚至一一創造出栗子羊羹、蘋果羊羹、桃子羊羹、西瓜羊羹、胡蘿蔔羊羹、昆布羊羹、海苔羊

羹、蓮藕羊羹等使用各種果實製作的羊羹。由此可見，內國勸業博覽會對新奇商品的普及與推廣發揮了可觀的效果。[78]

槌谷之所以沒有參加這場博覽會，據說是因為「容器仍有未盡之處需改進」[79]，然而，當後起之秀羽根田在內國勸業博覽會這個大舞台上發光發熱，不難想像他一定受到了很大的衝擊。

槌谷後來下定決心，「廢寢忘食不眠不休，致力研究絕不妥協，視柿羊羹如性命」[80]，致力改良產品。除了改良柿羊羹本身，他也在明治二十九年將之前一直有待改進的容器改良為新開發的半月形竹盒。[81]

到了明治三十六年的第五屆內國勸業博覽會，做好萬全準備的槌谷終於參展，新款柿羊羹獲得廣大好評，之後也陸續參與聖路易萬國博覽會、日英博覽會，以及紀念巴拿馬運河開通的巴拿馬太平洋萬國博覽會等國內外主要博覽會，獲得許多獎項。[82]

昭和20年代的「柿羊羹」。（《岩波寫真文庫21 火車》，岩波書店，1951年）

激烈競爭後登上主流寶座的土產

儘管在大阪舉辦的第五屆內國勸業博覽會是最後一屆，槌谷與羽根田的柿羊羹之爭卻並未因此劃上休止符，之後這兩家業者仍然不斷在各地舉辦的博覽會等場合互別苗頭。

槌谷與羽根田的柿羊羹不斷在主要的博覽會雙雙獲獎，在大正三年的帝國製菓共進會上還發生了槌谷祐七與羽根田豐三郎都是參展人、也都擔任審查員，最後雙方都獲得「進步金牌」的事件[83]，不禁令人懷疑其公平性。反過來說，代表兩者的競爭激烈到必須不斷獲獎來一分高下，從資料中也可以發現這種狀況延續了整個大正時代（見附表）。

明治三十四年五月的《風俗畫報》曾以「大垣柿羊羹」為題刊登以下介紹文：「近來以此柿製造羊羹，有些放入竹筒內販賣，有些是普通羊羹造型，風味頗佳。」[84]可見在明治三〇年代，柿羊羹已經算得上是大垣的名產。

透過明治及大正時期頻繁舉辦的博覽會，柿羊羹逐漸成為主流商品，到了大正末期，槌谷的柿羊羹已經成長到一年生產約五十萬條，[85]主要的販售地點不消說就是在大垣車站內。

《鄉土名產由來》一書中如此描述昭和初期大垣站的情景：

	活動名稱	槌谷祐七	羽根田豐三郎
明治28年	第4屆內國勸業博覽會		三等進步獎
明治36年	第5屆內國勸業博覽會	榮譽銀牌	三等獎
明治43年	第10屆關西府縣聯合共進會	二等獎銀牌	二等獎銀牌
明治44年	帝國點心大品評會	一等獎（金牌）	
明治45年	第2屆帝國點心大品評會	一等獎金牌	一等獎金牌
大正2年	神奈川勸業共進會	銀牌	銀牌
大正2年	一府八縣聯合共進會	二等獎	二等獎
大正3年	帝國製菓共進會	進步金牌*	進步金牌*
大正4年	帝國製菓共進會	榮譽獎	榮譽獎
大正6年	帝國製菓博覽會	榮譽獎	榮譽獎
大正11年	和平紀念東京博覽會	二等獎銀牌	二等獎銀牌
大正12年	第5屆全國點心大品評會	榮譽金牌	

槌谷與羽根田參加的主要博覽會等活動。（參照《糕點業三十年史》編製）
*兩人均擔任審查員

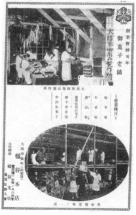

槌谷與羽根田的廣告。（《東海之光》，東海商工會議所聯合會，1933年）

火車抵達大垣的月台後，「名產柿羊羹!!」的叫賣聲便如潮水般湧現。那就是名產柿羊羹!!旅客往往迫不及待地爭相購買。[86]

時，柿羊羹已經成為東海道沿線首屈一指的土產。

從這段描述可以看出柿羊羹於大垣車站月台熱賣的程度。在大正末年東海道線沿線的名產票選中，其支持度還勝過京都站的八橋與大阪站的粟粔粒等勁敵，一舉囊括最高票。這

車站名產得票數

第一名　一一七六票　柿羊羹　大垣站

第二名　九八八票　八橋　京都站

第三名　八六四票　粟粔粒　大阪站[87]

瞬息萬變的環境中

槌谷至今仍在大垣市營業（羽根田則於岐阜市營業），大垣車站內的商店也仍在販賣柿

144

現今市售的「槌谷柿羊羹」。

羊羹，只不過聽到大垣會聯想起柿羊羹的人，現在已經不多了。

柿羊羹之所以無法維持明治、大正時期的風光，背後有幾項因素，其中一項無法忽視的重點是大垣站的定位。大垣站在東海道線開通後一躍成為東海道交通據點，由於是通往關原的坡道起點，因此長久以來都設有機務段，也就是說，火車頭會在大垣連結與卸下，所以火車的停車時間較長，也造就了有利於販賣土產的環境。

然而昭和三十年之際，東海道本線到大垣為止都已完成電氣化，載客列車幾乎全部換成不需要火車頭的電車，停車時間也跟著縮短。接著，昭和三十九年東海道新幹線開始營運，與東海道本線不同，新幹線並未經過大垣。從此之後，大垣便由東海道交通要衝轉變為以名古屋近郊地區運輸為主的車站。

這件事對柿羊羹這項土產到底造成了多大的影響，目前無法立刻分析出來，但至少肯定是柿羊羹發展史上重要的背景條件之一。

第四章

帝國日本的擴張與名產的普及

在之前的章節中，我們看到了鐵道與博覽會透過旅遊與商品的串連，自然而然令人想到與土產的連結。那麼，另一個近代產物的代表「軍隊」又是如何呢？各位想必會覺得軍隊與閒適溫馨的土產距離非常遙遠吧。

不過，在第一章談到吉備糰子時提過，軍隊與土產出乎意料地有著非常密切的關係。在本章中將仔細探討這對「意外的組合」，也就是土產與軍隊、戰爭的關聯。

近代的日本經歷了許多戰爭，名產與土產在透過戰爭擴張的國土上產生了哪些變化？同時，筆者也想藉由這個觀點梳理土產與東亞世界的關係。

誕生於近代後期的宮島工藝品

坐擁嚴島神社的宮島號稱日本三景之一，自古以來便香火鼎盛。

然而，近世的宮島對土產的開發與生產似乎並不熱中。這是因為當時宮島獲准販賣富籤[1]，成為島民一大收入來源，「每天光是玩樂，悠哉度日」[2]的狀況持續了好一段時

譯註

(1) 販賣寫有號碼的木籤或紙券，並以抽選的方式決定獎金得主，類似現代的彩券。

間。到了明治維新之後，販賣富籤的特權遭到廢止，島民才不得不改變生活態度。明治中期之後，宮島人一般都是靠賺取外地遊客的錢來營生。[3]

在宮島，當初興建千疊閣時給工人休息吃的點心「太閤力餅」是近世以來的「名產」，蔚為人知，不過到了明治時期，基本上還是在茶屋食用的點心，並未成為土產。近世以來的宮島土產一般多是五色筷、白色牙籤等小巧不佔空間的非食品類。天正年間開始，當地流行向嚴島神社供奉白色牙籤，也因此創造出這些名產。[4]

近世後期，一位僧人誓真由伊予來到宮島出家，為了打造土產而製作出杓子，島民也漸開始模仿。[5]之後，人們將杓子、轆轤製品[2]、嚴島雕刻、木匙等木工製品統稱為「宮島工藝品」[6]，形成了當地的名產。

宮島工藝品的生產規模逐漸擴大，明治二十二年（一八八九），當地的專業工匠共有約八十人，其中轆轤工匠十六人、飯杓工匠三十人、匙杓工匠十三人，販賣這些名產的商店也有二十間之多。[7]轆轤工匠在明治三十七年突破一百人，大正初期達到兩百五十人左右。[8]顯示宮島工藝的生產規模急速擴大。為了支援這套生產體制，嚴島小學還自明治二十年開始教導學童雕刻，以組織性的方法來培育工匠。[9]

「飯杓是克敵利器」

明治二十七年中日戰爭爆發更助長了這股風潮，使得宮島木工藝品一口氣擴大了產線。之前在第一章說明過，當時許多士兵是由廣島的宇品港出征，廣島也就成了前往戰地的出入口。除了北海道與九州等，整個本州的眾多將士都被動員，聚集在廣島及其周邊地帶。[10]

廣島與別的地區不同，並不是士兵出發或行經的地點，而是軍隊的集合點，人們對軍人的態度也和其他地區有別。對當地居民來說，這些將士是威脅他們平靜生活的麻煩精，同時卻也是珍貴的收入來源，也就是金主。[11]

(2) 轆轤鉋（類似車床）切削製作的木製工藝品。

千疊閣供奉的「克敵飯杓」（《安藝宮島寫真帖2冊》，瀬田春錦堂，1910年）

許多將士在出發前會前往宮島參拜嚴島神社。[12]這些軍人看到土產店販賣的杓子，便因為「飯杓是克敵利器」[3]而競相購買，並將買來的飯杓釘在柱子上，布滿嚴島神社的迴廊。

到了十年後的日俄戰爭，士兵同樣會來到神社供奉飯杓，接著才踏上征途。[13]

戰爭結束後，將士復員回到了宇品，一般來說，這些軍人會在當地等待數日，再乘坐列車回到各個部隊的本營。[14]這段期間內，有些人會前往嚴島神社還願，[15]這時就可能再次購買飯杓當作土產帶回鄉。除了杓子之外，他們也會爭相購買竹製工藝品帶回故鄉當土產。[16]

隨著戰爭興起的商業入門書

以戰爭為契機擴大土產銷路的情況，並非只有宮島土產這類水到渠成的案例，事實上，日本各地在戰時都有刻意打造推廣的土產。

明治三十七年二月，市面上出現了一本名為《戰時成功事業》的書籍。[17]這本書也就是所謂的入門教學書，在日俄戰爭爆發的當月發售，以戰爭開打為前提，鼓吹民眾「構思妙計或新事業，躋身實業界的霸主、世界的大富豪」[18]，露骨地慫恿大眾發一筆戰爭財。顯然這時人們已經因為中日戰爭而充分理解到隨著大量士兵動員，民間也會產生各種商機。

這本書中列舉了軍隊大量動員時衍生出的眾多產業，如販賣中國大陸的地圖與會話書，又或是印製「快拍照片」與「即時名片」、販售花牌，經營撞球場、關東煮店、烤番薯店等，並具體解說各種產業內容，以下就列舉其中一個例子「土產展示場」。

這項產業的出發點，是將各種物品當成土產販售給前往戰地的將士與送別的親人。被動員前往戰地的士兵與送別的家屬中，想必不少人是有生以來第一次遠行，因此書中也強調「讓鄉下人看了開心」[19] 正是這檔土產生意的門路。

這本《戰時成功事業》所設定的情境是出征前夕，然而軍人只要沒有戰死沙場就會復員回鄉，不難想像這些士兵返鄉時，販賣土產的商家將大發利市。

事實上，日俄戰爭結束後，廣島市內販賣宮島工藝品等土產的店家確實生意興隆。[20] 從現代的後見之明來看，這種現象未免有些不合宜，但無法否認的是，戰爭促使大量國民在國內外大範圍移動，最終造就了土產打響知名度的大好機會。

(3)
日文中的「添飯」與「逮捕、制伏」發音相同，此處原意是飯杓能添飯，諧音引申為能克敵制勝。

「軍事都市」所誕生的「軍人土產」

中日戰爭與日俄戰爭是近代日本第一波大規模的對外戰爭，我們已經看到這兩場戰爭在名產與土產的形成過程中扮演了極為重要的角色。戰爭期間，大量人員不僅遠赴外地，也在國內大規模集中移動，這與承平時期的差異之大，可說無法相提並論。

然而，即使是承平時期，兵士也會集中在各部隊所在的駐營地附近，尤其是仙台這種師團司令部駐紮的「軍事都市」，軍營規模便十分龐大。

在這類「軍事都市」與部隊的所在地，往往有商店販賣提供退役士兵選購的「軍人土產」，[21] 讓出征時受到鄉親父老盛大送行的士兵退役後帶回故鄉發送。這種習俗有時會給入營士兵的家人帶來很大的負擔，長久以來一直有人呼籲廢除，但士兵在入營前畢竟接受了鄉親父老的餞別款待，因此回禮的習慣自然沒有這麼容易廢止。[22] 同時，這種土產兼有另一層意義，就是作為士兵結束兵役這種「成人禮」的證明與紀念。

從這項觀點來看，軍人土產也可以看作是傳統土產系譜中的一分子。在這樣的背景下，一般的軍人土產多半是刻有「退役紀念」字樣的獎盃或酒瓶，到了現代，懷舊商品店與各地的鄉土資料館內仍然可以看到許多這樣的土產。

横須賀與吳市兩地坐擁海軍軍港，參觀軍艦與軍港等各種設施的觀光行程十分興盛，也有許多以軍港觀光客為客層的土產。例如昭和初期的吳市便有店家販售海軍糰子、軍港煎餅、軍艦煎餅等與海軍相關的點心，成了這座軍港的名產。[23]

明治時代宮島土產的主角是手工藝品

明治時代的宮島，轆轤製品、杓子、雕刻等手工藝品的生產額遠高於點心類，當然其中也必須考量到許多轆轤製品與杓子並非當成土產，而是作為日用品直接送至全國各地。不過確實可以說，這個時期宮島的主流名產仍是宮島工藝品等手工業製品。

這些手工業製品的生產者組成了公會，積極參與博覽會與共進會，以組織性的方法從事生產與改良，然而，這類手工藝品的土產熱潮並未持續。儘管飯杓等宮島工藝的生產力依然興盛，但許多商品已經成為「特產品」並輸出至全國各地。隨著時代推移，這些商品與其說是日用品，毋寧更偏向傳統工藝品。近世以來頗受重視的宮島土產五色筷與白色牙籤也遭逢嚴重的衰退，到了明治三十年左右便不再有業者生產。[24] 由此可以看出手工藝品這項土產的地位變化十分劇烈。

創造的故事──紅葉饅頭與伊藤博文傳說

相信許多人現在聽到宮島名產時，第一個聯想到的就是「紅葉饅頭」。不過，紅葉饅頭的歷史其實並不算悠久，一直到明治前期都還無法確認其是否已經問世。

相傳明治時代伊藤博文來到宮島，看到茶屋老闆的女兒小巧的雙手，不由得讚嘆「這雙手如果做出紅葉造型的點心，一定很美味」，紅葉饅頭便由此誕生。[25] 這段軼聞的確很符合以風流聞名的伊藤博文本色，但卻無從證明是否屬實，[26] 或許只是根據這位明治時期元勳的傳說加上穿鑿附會的典故罷了。

據說明治三十九年前後，宮島的旅館「岩惣」的老闆娘曾委託一位名叫高津常助的人以名勝紅葉谷的紅葉造型製作糕點，而這才是初始的紅葉饅頭。[27]

民俗學者神田三龜男曾經深入採訪高津的遺族與岩惣旅館的相關人士，調查紅葉饅頭的由來。

根據神田的紀錄，高津於明治十九年誕生於柳井的農家，之後前往大阪成為點心師傅，接著轉職成為粟粔籹等糕點的批發商，定居宮島，在紅葉谷入口的三翁神社附近開設茶店，製造及販賣點心。

這間茶店打從創業初期便提供佐茶點心給岩惣旅館，並在受託開發新的佐茶點心後製作出紅葉饅頭，外皮使用的是長崎蛋糕[4]，在當時屬於非常洋派的糕點。

此外，商標還採用神鹿親子的造型，散發出濃厚的「神社點心」風格。[28]

明治四十三年七月十八日，高津常助以「紅葉形燒饅頭」的名稱成功註冊商標，由此推測當時紅葉饅頭的雛形已經問世。宮島自古以來即是信仰之島，隨著鐵道開通與中日、日俄兩場戰爭大幅改變了形貌，除了宗教信仰，更成為一座觀光之島，[29]而紅葉饅頭便是在這樣的時代背景下誕生的。

史料中的紅葉饅頭

目前在史料中可以確定明治末期市面上會販賣一種宮島饅頭，[30]不過也有一說指出那是

(4) 即卡斯特拉（Castella），由葡萄牙傳入日本的一種蛋糕。原本製作時並未加入蜂蜜，但因出爐時具有蜂蜜般的香氣，在臺灣多被譯為蜂蜜蛋糕，後來臺灣製作的卡斯特拉蛋糕也多會加入蜂蜜。

高津堂的「紅葉形燒饅頭」。（高津堂網站）

一種「類似栗子饅頭」的點心，並無法確認這種商品與之後的紅葉饅頭有什麼關聯。[31]

大正十二年（一九二三），有一篇介紹宮島名產的報導提到了一種叫「紅葉餅」的求肥麻糬，但並未提及「紅葉饅頭」。[32] 根據其他史料記載，在大正時代將甜饅頭與煎餅等糕點類當成土產販賣的情況已經十分普遍，然而其起源「極其晚近」。[33] 從這些資料可以看出，當時的紅葉饅頭只是眾多剛剛崛起的「名產」之一，絕不是具有代表性的名產。事實上，直到大正末期都還有人質疑「嚴島？那裡有什麼名產嗎？」[34] 除了飯杓，宮島當時並沒有廣為人知的主流名產。

明治、大正時期，生產紅葉饅頭的只有一間店，就是高津經營的高津堂。到了大正末期則出現了幾家同業，甚至引發了商標爭議，主因似乎在於高津沒有更新商標權。[35] 這起爭議後來以和解告終，之後各商家遂能自由使用紅葉饅頭這個名稱。[36] 結果導致生產紅葉饅頭的業者漸漸增加，到了昭和戰前時期已經達到十二家之多，[37] 宮島名產紅葉饅頭的知名度也隨之提升。

昭和五年（一九三〇），宮島站（現為宮島口站）發行了一本《嚴島案內》，將「紅葉饅頭」與飯杓、工藝品並列為名產。[38] 不過當時並非把紅葉饅頭視作歷史悠久的商品，只把它當成一種新興的名產，儘管如此，仍可看出最晚在昭和戰前時期，紅葉饅頭已經成為宮島

158

名產之一，奠定了相當的地位。

媒體引領的風潮

昭和十九年時值戰爭期間，高津堂因為原料不足而歇業，高津本人也在昭和二十六年去世。戰後，高津的徒弟等人重新開始製作、販賣紅葉饅頭，並於昭和四〇年代後引進機械製造，成功擴大生產規模。[39]

紅葉饅頭之所以能奠定如今廣島縣代表性名產的穩固地位，有個眾所皆知的因素，那就是在昭和五十五年，當時備受歡迎的漫才[5]師B&B將其當成表演的段子，成為紅葉饅頭命運的轉捩點。這一年，廣島地區的鐵道弘濟會商店的紅葉饅頭銷售額比前一年增加了百分之九·九。[40]後面會介紹的仙台的「萩之月」也是一樣，從這個時期開始，電視等媒體的發達逐漸成為土產興衰的重要因素。

⑸日本的一種喜劇表演藝術，類似中國的對口相聲。

香蕉與北海道

接著，筆者想藉由幾個案例進一步觀察在「日本」企圖向外擴張之際，土產又面臨了哪些變化。

首先讓我們把焦點移到遙遠的北方。

明治之後稱為北海道的這塊區域，直到前近代都還有蝦夷地之稱，並未被全然視為日本的國土。此地在劃分為日本的領土後開始進行開拓，透過《北海道鐵道鋪設法》等政策強力推動鐵道建設，也鋪設了以煤礦鐵道為中心的私人鐵道。

隨著開拓的進展，由日本本島遷居北海道的移民增加了，他們開始在北海道生活後，日本的土產文化也逐漸滲透到這塊新領土。下面就讓我們來看看這段演變的過程──故事的舞台是根室本線的池田站。

現今的池田站雖然只是一個中繼站，然而過去卻有很長一段時間是根室本線與往網走方向的路線向內陸分岔的鐵道要衝。

明治三十七年，往網走方向的北海道官設鐵道車站池田站正式啟用，隔年，米倉三郎取得車站內的營業許可，據說「日以繼夜埋頭研究有什麼特殊商品可以當成池田名產販

賣」[41]。當時香蕉的價格十分昂貴，米倉希望大眾至少能品嚐到風味，因而開發出香蕉饅頭。[42] 這款香蕉饅頭「立刻獲得旅客的好評，意外創下不錯的銷售成績」[43]，於是成長為池田站的代表性名產。

香蕉饅頭只是帶有香蕉風味，並未使用真正的香蕉，放到現代來看，可能會覺得太過寒酸。不過，這也反映出當時香蕉是一種高貴水果的時代背景。

香蕉以商品的形式初次輸入日本的時間，據傳是明治三十六年，由旅居基隆的都島金次郎從臺灣運回日本。[44] 毋庸置疑的是，這件事與中日戰爭的結果──也就是日本領有臺灣──有很深的關聯。

現在日本市面上販賣的香蕉價格便宜、十分親民，但過去卻非常昂貴，直到昭和四〇年代之後，菲律賓的民答那峨島開發了專門供應日本市場的農場，香蕉價格才下跌，成為不傷荷包的水果。[45]

香蕉輸入日本才過兩年，米倉便開始在池田站販賣香蕉饅頭，由此也可以看出北海道的開拓確實有所進展，商人才能在十勝平原的池田販賣商品，也代表當時日本的領土正逐步擴大。

現今市售的「香蕉饅頭」。

木雕熊成為名產之前

大部分日本人都知道，北海道是在明治時期以後才正式進入開發階段，因此當地缺乏本州以南各地那樣的名勝古蹟，也難以和歷史典故攀上關係。

大正十二年，札幌鐵道局出版了一本統整北海道各車站概要的《北海道鐵道各站要覽》，其中便記載了北海道各站的「名產」。不過，其中一大半都是昆布、鮭魚等當地的自然物產，也就是一般認為的「特產」。[46] 當時的北海道很少有稱得上土產的名產點心，在這樣的情況下，十勝平原東邊的鄉下小車站池田站所販賣的香蕉饅頭，在當時的北海道東部就成了相當引人注目的名產。

雖然鐵道在明治三〇年代便已經開通，但直到大正時代之前，十勝地區的開拓仍遲遲未能進入穩定期，觀光開發沒有進展，也欠缺該有的名產與土產。

而翻轉這種狀況的轉捩點，便是國家公園的設立。昭和九年，政府將大雪山與阿寒兩處指定為國家公園，帶廣這個「連結兩座國家公園的三角基準點」也因此開始著力開發土產，甜菜羊羹、甜菜餅、十勝名勝煎餅、紅豆燒等點心如雨後春筍般一一問世。[47]

至於北海道如今依然廣為人知的代表性名產木雕熊，也是在這波土產開發浪潮中誕生

的。起源是大正十年尾張德川家主德川義親訪問瑞士時，見到當地販賣的農民藝術品木雕熊，想起自己那位於北海道八雲的德川農場也需要農閒期的勞作，便將這種藝術品引進當地。[48] 也就是說，當時的領主鼓勵農民把製作木雕熊當成副業。

此外，明治時代以來，愛努工藝也逐漸成為北海道名產。那是用愛努獨特的技法所製作的雕刻品。[49] 旭川近郊的近文一帶是愛努人的聖地，明治、大正時期仍有許多愛努人居住於此，他們的土地所有權遭明治政府否定而持續推動取回土地的運動，但這些運動卻在大正末期遭遇了瓶頸。這時，有人將八雲的木雕熊推廣到近文，木雕熊於是成為當地生產的工藝品，並當成土產販售。[50] 儘管木雕熊往往被認定是愛努傳統工藝，但將有形生物具象化其實並不符合愛努人的傳統習俗，事實上，它可以說是以非常近代的思維所創造出的名產。

新領土臺灣與土產

如前所述，明治三十六年舉辦的第五屆內國勸業博覽會是有始以來規模最大的活動，當時臺灣也有許多商品參展，反映了中日戰爭後日本獲得新領土的事實。在點心部門，共有十九位參展者提供的二十八項展品，[51] 其中下列五項獲得了三等獎：

糖漬柚子　太田常太郎

糖漬薑　余傳臚

李仔糕　李應賓

鳳梨糖　藍埈

鳳梨糖　藍高川[52]

除了鳳梨糖之外，其餘都是柚子、薑、李子等果實類加工品，比起點心，其實更接近水果製品。

明治四十年，臺灣總督府鐵道部出版了一本《臺灣鐵道名所案內》[53]，由基隆開始，介紹了臺灣島內各個車站與周邊名勝，但幾乎未曾提到任何名產或土產，當然這也可能是因為這本書原本就不打算收錄。然而，有一個更加合理的推測是當時日本領有臺灣時日尚淺，臺灣縱貫鐵道（由北部港口基隆經過臺北、臺中、臺南等地直到打狗，也就是日後的高雄）也才剛剛竣工，尚未建立起名產與土產的供需體制。

過了三十年左右，到了昭和十五年，臺灣總督府交通局鐵道部又出版了一本《臺灣鐵道旅行案內》，介紹了每一個主要車站及沿線的名產與土產。其中列舉的主要為珊瑚製品、

164

同，臺中成為都市的時日尚淺，一直要到日治時期才開始全面建設。其以都市的姿態大幅發展的轉捩點，是明治四十一年四月二十日的縱貫鐵道開通典禮，55也就是說，臺中的發展受益於鐵道甚多。

目前，臺中仍有太陽餅這種名產糕餅。或許在臺灣，與鐵道有強烈的連結依然是名產發展的背景之一。以臺中為首的臺灣各地主要都市，從大正後期到戰時體制時期舉辦了多次名產審查會與品評會，在名產的開發方面也有很大的進展。56

臺灣的名產點心「生蕃煎餅」。（同前引書《下戶土產名物銘札集》）

高砂族工藝品、銘木手杖、蛇皮工藝品等手工藝產品，雖然也有烏龍茶、芭蕉飴、文旦糖等食品類，但基本上都是易於保存攜帶的商品。不過，其中也有桃園的弁天餅、花蓮港的吉野羊羹等各地名產點心。尤其臺中的許多名產點心如養老饅頭、臺中仙貝、臺中饅頭、名勝羊羹、五州羊羹、日月潭羊羹、櫻羊羹等，更是令日本內地相形失色。54

與自古以來就是臺灣行政中心的臺南等地不

並沒有「鄭成功月餅」與「孫文餅」

《臺灣鐵道旅行案內》中也列出了借用歷史典故的名產，如嘉義的吳鳳饅頭等。吳鳳是一位清朝官員，相傳為了讓原住民停止出草的習俗，自願犧牲了性命，而吳鳳饅頭就是以他命名的名產。由於這段傳說會助長對原住民的歧視，近年已受到多方否定。不過，從日治時期直到戰後國民黨政權時代，這則傳說長久以來都被視為美談，也收錄在教科書等書籍中。

然而，筆者在戰後的臺灣卻再也找不到以吳鳳命名的名產點心，這種情況並不是只發生在吳鳳身上。臺灣與中國華南地區都有一些和鄭成功、孫文相關的古蹟，實際上，即使與鄭成功或孫文沒有很深的淵源，就算只是曾經到訪或住宿的地點，也往往會穿鑿附會地利用歷史典故在各地建造紀念館，雖然這兩位都是家喻戶曉的人物，但筆者從來沒有看過「鄭成功月餅」或是「孫文餅」之類的點心。

這樣一想，即使在東亞國家中，追溯名產的歷史典故或許仍可說是日本的一大特徵。

166

東亞與土產文化

日俄戰爭後，日本的領土再度擴張至臺灣之外的地區，這些地區也就隨之誕生了新的名產點心。

前一章提到的點心大品評會在金澤市舉辦了第二屆，之後臺灣、朝鮮等外地也開始參展。[57] 例如大正十二年在福岡市舉辦的第五屆，便有關東州大連市以綠豆製作的粗粄「滿壽綠」與高粱製作的壓縮餅乾狀食品「滿州花」參展。[58] 大正十五年，朝鮮的京城也舉辦了全國點心大品評會，可見在日本擴張殖民地的同時，名產點心也擴展到了外地。

除了臺灣、朝鮮、關東州等日本統治下的地區，還有許多日本人早已前往東亞各地定居，其中又以上海人數最多，形成僑民社會，不但有眾多日本人商店，更有大量來自日本的旅客。

不過，來到上海的日本人心中想像的土產主要是翡翠、寶石、紫檀工藝等昂貴的工藝品，而不是點心類名產。[59] 為了避免買到贗品，一般會建議他們在日本人經營的商店消費。

當地與臺灣、大連不同，似乎並未積極開發名產點心。

當時上海設立了租界，許多日本人在此生活，但除了戰爭中的數年之外，這裡基本上還

臺灣花蓮車站的商店。（筆者拍攝）

是日本統治權外的外國。這一點對日本人的土產型態
也造成了影響，值得密切觀察。

而在戰後的臺灣可以看到更明確的案例。

一九七〇年前後，國民黨政權幾乎已經全面完成
了臺灣的中國化，這時針對日本旅客出版的臺灣觀光指
南中介紹的臺灣土產，便以竹製品、織品等「中國傳
統手工藝品」為主，至於食品則有水果乾、烏魚子、
臺灣茶等，[60]日治時期的名產點心已經不見蹤影。

不過，日治時期流傳下來的名產點心並沒有完全
消失，到了一九九〇年代之後，這樣的狀況又大幅改

變。然而，目前爬梳的事實足以證明與中國等東亞諸國相比，日本的土產文化可說獨樹一幟、十分特別。

機械化與大量生產

中日戰爭與日俄戰爭是各地名產點心一一誕生、製造業者隨之增加的關鍵時期，前面提過的赤福也不例外。以下將列舉當時的幾項背景條件。

第一，明治二十九年廢除點心稅。自明治十八年制定點心稅以來，點心製造與銷售業者就不得不繳納這筆稅金，但由於業界的反對運動等因素，終於在明治二十九年廢除。[61]

此外，日本領有臺灣後致力於推行製糖業，然而初期發展並不順利，明治三〇年代，外國砂糖入超與外匯流出等仍是令人頭痛的問題。明治三十九年，官方設立糖業改良事務局並致力改良，到了明治四〇年代，臺灣與日本本土生產的砂糖才大致得以滿足國內需求。[62]

之後由於砂糖消費稅提高等因素，有一段時期砂糖消費量並未成長，到了大正十年以後，消費總額與每人平均消費量才有了明顯的增長。[63]

也就是說，中日戰爭與日俄戰爭後揭開了新時代的序幕，大正後期以降，觀光業、糖業、機械化等促使名產點心全面發展的要素可說萬事俱備。

另一方面，點心業界也邁向了現代化。過去以個人小規模經營為主的點心產業，這時出現了森永製菓等現代化公司，機械化與大量生產的大幅進展，對名產點心的生產同樣造成不

小的影響。

之前的章節提到的名產都是汲取近世以來的傳統，或是配合近代之後觀光地區與鐵道的發展而成形。不過，在點心製造業邁向現代化之後又出現了其他發展型態，有許多商品並非來自歷史悠久的名勝景點或主流觀光地，卻一躍成為全國知名土產。

誕生於明治時期的名產小城羊羹

接著，筆者想探討的是戰爭及軍隊為土產帶來哪些正面與負面影響，下面討論的主角是羊羹。

佐賀市附近有座城鎮叫小城，自古以來便是宿場，也是一座城下町，可惜的是缺少著名的名勝古蹟。儘管是座沉靜的小鎮，卻沒有來自全國各地的大量觀光客，稱不上主流景點——然而這個小鎮如今卻以身為全國首屈一指的羊羹產地而聞名。

小城並不是自古以來就代代傳承羊羹這種名產，而是直到明治時期才開始製作，也就是說，小城羊羹並非源自近世之前。

據說明治五年前後，有一位名叫森永惣吉的人在小城第一次製作出羊羹。[64] 惣吉的父親

170

庄助原本經營專門服務鍋島家[6]的餐飲店與蔬果店，但在明治維新後便已沒落。

因此惣吉當時曾經試著經營各種事業，歷經一段時間的摸索後，漸漸投入羊羹的製作與販賣。此外他還致力改良品質，提高保存性、使羊羹不受季節變化影響是當中最重要的一道課題。

就在森永惣吉推出的羊羹在市面上逐漸普及之際，明治二十七年的中日戰爭又推了他一把──軍隊的商店採買了他的羊羹，發覺其「在梅雨時節其他地區的點心幾乎都變質腐敗時，仍然絲毫沒有異狀」，因此又獲得了大量訂單。之後森永不斷改良，在明治三十一年二月推出白羊羹，隔年又推出茶羊羹，更於明治三十五年的全國點心品評會獲獎。[65]到了明治三〇年代晚期，小城羊羹代表的已經不只是小城，而成為知名的佐賀縣名產。[66]

眾多追隨者的努力

那時在小城製造、販賣羊羹的只有森永惣吉一間店，但是到了明治三〇年代，由於在全

[6] 江戶時代的佐賀藩主，明治維新後大政奉還，鍋島氏則成為華族。

國點心品評會獲得表揚，[67] 橫尾種吉、橋本庄平、柴田長三、山田龜吉、村岡安吉、篠原清次郎等人也一一創業。隨著業者漸漸增加，到了大正三年，當地已經有二十九間羊羹製造業者。[68]

村岡安吉生於明治十七年，是小城米商家中的長男。明治三十二年，來自長崎的陣內啄一將羊羹製造法傳授給他，他便與雙親一起開始製作羊羹。[69] 由這段典故可以看出，村岡安吉雖然相對較早開始製作羊羹，但並非小城羊羹的創始人。

村岡開始生產羊羹後，於第十八師團司令部所在的久留米設點，企圖打入陸軍市場。[70] 此外，他也開始在小城販賣羊羹[71]，追隨著森永的腳步，企圖擴大銷路。大正七年，擁有小城車站內營業權的一位業者因為罹患西班牙流感而棄權，由村岡取得販賣權，之後便直接於小城車站內販賣羊羹。[72]

小城站所在的唐津線連接唐津與佐賀，如今是鄉村地區的非電力單線鐵道，而小城站平均一小時只有一班普通車靠站，是一座十分僻靜的車站。但過去的唐津線靠著運送煤炭風光一時，直到筑肥線

村岡的小城羊羹。（村岡安廣，《肥前點心》，佐賀新聞社，2006年）

開始營運之前，都是連接福岡與唐津的重要路線。

村岡不僅在唐津線販售羊羹，也將銷路拓展到佐賀、鳥栖、肥前山口等鄰近的主要車站內。[73]

透過這樣的手法，不僅促使銷量提升，知名度也跟著水漲船高。

之後，村岡又與佐賀市的玉屋百貨簽訂特別合約，試圖進駐百貨[74]，努力拓展順應新時代潮流的銷路。玉屋最初是在鄰近小城的鄉鎮牛津營業的布料行，中日戰爭時曾在佐世保設點，接受海軍大量的繃帶訂單，利用鄰近軍港的優勢不斷成長。[75]之後，玉屋也進駐佐世保、福岡、佐賀等地，轉型為百貨公司。

生產邁向現代化與統一商標

直到這一步，都還可以說村岡是拾人牙慧，純粹模仿森永的策略，不過，在大正十一年毅然投資七千日圓建設工廠後，村岡便脫離了追隨者的行列。其引進蒸氣鍋與電動攪餡機是當時非常重要的機械化改革，蒸氣鍋讓炊出的羊羹輕盈水潤，不會烤焦，攪餡機則使作業員得以擺脫重度勞動。[76]此外，村岡很早便引進了鋁箔包裝，提高商品的保存性[77]，在機械化與大量生產的路上顯露出高人一等的企圖心。

村岡以比森永便宜的售價為賣點，逐漸拓展銷售量，[78] 成為小城羊羹業者的重心。之後不僅擴大銷路，更將其他業者取名為櫻羊羹等品名各異的商品統一為「小城羊羹」。[79] 對積極展開零售事業與流動販賣、以大量生產為目標的村岡來說，統一商標並提高知名度是不可或缺的手段。[80]

小城羊羹與當時其他知名的點心一樣，積極參加各地的博覽會。不過，在大正十二年於福岡舉辦的第五屆全國點心大品評會上，小城羊羹卻得到了十分嚴厲的批判，稱其「雖然是當地名產，在眾多展品中卻沒有半個夠出色，令人遺憾，希望當地業者更加努力」[81]。然而，這種嚴厲的批評與分級所引發的競爭，對改善名產的品質也有推進的效果，這點與之前提到的大垣柿羊羹是一樣的道理。

欠缺歷史由來的發展與日後演變

如同前述，小城羊羹全力藉由鐵道、軍隊、博覽會與百貨公司等近代裝置飛快地成為名產，代表其更加直接受到近代社會體系變動的影響。大正末年，日本內閣排除萬難執行宇垣裁軍[7]，第十八師團遭到廢除，小城郡內的點心生產額也隨之遽減，這樣的趨勢前後持續了

約十年。[82]

到了昭和十年前後，小城的點心生產額才有恢復的態勢，第二次中日戰爭爆發後，生產量也漸漸回復（見附表），只可惜好景不常。

最晚在昭和十六年，小城羊羹便面臨了嚴重的原料不足，接著在同一年，也宣告終止在車站販售，業者必須絞盡腦汁才能確保原料供應與銷售通路。

	練物（斤）
1920年	1,164,256
1921年	1,134,308
1922年	1,001,372
1923年	962,520
1924年	838,133
1925年	795,099
1926年	288,200
1927年	823,059
1928年	845,638
1929年	849,028
1930年	817,936
1931年	779,203
1932年	659,546
1933年	677,918
1934年	702,649
1935年	898,518
1936年	903,625
1937年	964,734
1938年	1,013,425
1939年	929,019
1940年	906,917

佐賀縣練物[8]（包括羊羹）生產量的變化（參照各年度《佐賀縣統計書》編製）

(7) 受到第一次世界大戰後裁軍風潮影響，日本共進行三次裁軍，宇垣裁軍為第三次，共裁撤四個師團，約三萬多名將士。

(8) 利用加熱與攪拌方法製成的食品，如羊羹、求肥等。

為了在這般艱難的處境中找到生路，昭和十八年，小城羊羹除了接受海軍軍需工廠的生產訂單，[83] 也成立佐賀慰勞品販售有限公司，銷售在慰勞袋中加入小城羊羹的套裝商品。[84]

所幸在這番努力下，村岡能在大部分的戰爭期間都維持羊羹的穩定生產與販賣。[85]

儘管村岡並非小城羊羹的創始人，但他充分運用了軍隊、鐵道、百貨公司等近代裝置，不僅擴大銷路，更藉由機械化設備確保商品的生產量能夠滿足顧客需求，成功提升了「小城羊羹」的品牌價值。

不過，由於小城羊羹欠缺與名勝及歷史典故的淵源，發展過程直接與近代裝置連結，因此「小城名產」的色彩相對薄弱。昭和十年前後，也曾有人批判「這不過是一種小城町跟別人一樣在生產的羊羹罷了」[86]。

誕生於成田山新勝寺門前町的糕點

成田的栗子羊羹也是一種隨著戰爭而興衰的糕點。

成田是成田山新勝寺的門前町，近世之後頗有一番發展，隨著參拜者增加，門前町也出現許多以其為客層的土產。

176

成田自古以來的知名土產是一粒丸與消毒丸等萬靈丹，[87] 除此之外，也有不少旅客會在歸途中停留在行德[9] 購買乾烏龍麵或蒟蒻等。[88] 而不論哪一種土產，都是以不易腐壞、便於攜帶為主。

後來終於有一種點心「草莓粗粉」成為成田的代表性名產而廣為人知。

當時周邊地區的商家原本就會向前往成田新勝寺參拜的旅客兜售草莓，之後在非產季也開始製作草莓風味的點心當成土產販售。[89] 雖是借用成田新勝寺歷史典故的名產，但其實是一種「裝在長約五、六寸的紙袋中，紅白交雜的粗粒」[90]，並不是真的用草莓製作。

近年來，各地的和菓子店都開始販賣用真正的乾燥草莓製作的草莓粗粉，但成田的草莓粗粉當時只是顏色與草莓相近的替代品，在明治十八年還被評為「粗製濫造，平淡無味」[91]，事實上據稱「就像俗語說的，名產沒一個好吃，個個都平凡乏味」[92]。

於是，成田當地開始期待有一種「廣受好評，足

現今市售的「成田山一粒丸」。

(9) 位於千葉縣市川市南部，乃江戶川的河港，也是成田的宿驛。

以打開銷路」的「修正版名產」。[93]

這時，永樂堂菓子店由新勝寺的素食料理中用栗子熬煮的羹湯得到靈感，[94]創造出使用生栗子製作的蒸羊羹，自明治十四年左右開始，每年都在秋冬時節販售。

開始製作羊羹的米屋 (10)

明治三〇年代成田鐵道開通後，人們當日便能夠從東京來回參拜新勝寺，便往往將原本的住宿費拿來購買土產。[95]受到這般影響，當地於是誕生了大煎餅、蒟蒻等為數眾多的名產，[96]一開始容易腐壞的栗子羊羹也在改良保存性與風味後，[97]漸漸躍升為首屈一指的成田名產。[98]

出生於明治十二年的諸岡長藏是成田一家代代經營米穀買賣的米店長男，據說明治三十二年，他的祖父因為感冒而獲得一大批砂糖當慰問禮，長藏便利用這批砂糖開始製作羊羹。從這段故事可以看出，現在成為新勝寺門前町代表性土產之一的栗子羊羹，其實也是近代才誕生的名產，諸岡甚至並非栗子羊羹的創始人。

直到明治四十年左右，還有許多自稱「元祖」的栗子羊羹業者彼此激烈競爭。[99]在這種

178

情況下，諸岡堅持不採用流動叫賣、也不哄抬價格，這樣的經營方針逐步看到成效，業績漸有起色。[100] 明治三十六年，諸岡還成立了成田羊羹同業公會，積極推動業者形成組織。

除此之外，他也致力於提高商品的知名度，不僅積極參加博覽會且得獎，還在明治四十年於上野舉辦的東京勸業博覽會開設店鋪，得到「不用擔心腐敗，風味甘美」等好評。[102]

城田町的主要產業

明治三十八年之際，栗子羊羹的生產量約為一天四百條，進入明治四〇年代後，全盛時期一天約可製造四千條，到了明治四十五年一月甚至突破六千條，製造數量急遽攀升。[103]

為了應付急速增加的生產量，諸岡在明治三十八年十一月擴建自家後方的工廠，並於大正六年八月在工廠設置大鍋。到了大正十一年二月又裝設二重鍋、大正十四年十一月增設新工廠，[104] 逐一建立可配合大量生產的系統。

(10) 日文的「米屋（komeya）」意為「米店」，諸岡長藏創業後也以「米屋」為公司名，但其讀音為「yoneya」，而非一般指米店的「komeya」。

時至昭和時期，京成電氣軌道全面通車至成田後，諸岡的擴張策略更加引人注目。他於昭和八年建立製造工廠，九年新建包裝工廠，十一年設立羊羹裝箱工廠，十二年開設店鋪，幾乎每一年都會新建或擴建工廠及店面。[105] 在這段過程中，米屋已經佔了整個成田町過半的羊羹生產量。[106] 諸岡的資產在大正末年約達五十萬日圓，每年的直接納稅額達到一千九百日圓，名列貴族院高額納稅者議員互選人名冊，成為千葉縣數一數二的資產家。[107]

以新勝寺門前町之姿持續發展的成田町，在大正初年點心類商品的年生產額更增長到二十六萬五千日圓，[108] 地位遠遠凌駕其他產業，到了昭和時代，年生產額達到兩萬五是大正初年的十倍有餘。當時，成田町的其他工業加起來的年生產總額為三十六萬日圓，由此可見點心產業在經濟上仍然佔有壓倒性的比重。[109]

守護國家、祈求戰勝的寺廟

相傳新勝寺起源於供奉不動明王、祈求平將門之亂早日平息[(11)]，因此這座寺廟與守護國家、祈求戰勝有很深的淵源。到了近代，每逢中日戰爭、日俄戰爭等對外戰爭時，軍人與部隊也會競相前往參拜。[110]

第二次中日戰爭爆發後，前往新勝寺祈禱旗開得勝的將士與軍眷急遽增加。昭和十三年三月至六月的成田山開基一千年紀念祭典原本是戰爭爆發前便規劃好的活動，實際舉辦時戰爭已經開打，而三月二十八日開帳[12]的第一天，共有約五萬人前往參拜，光是三月二十八日與二十九日這兩天，成田商店街的銷售業績就高達五十萬日圓。[112]

戰爭開始前，米屋便已經具備一天平均兩千條羊羹、最多可達兩萬條的產能，[113]紀念祭典期間更達到一天平均三萬條，最多的時候甚至有四萬三千條的紀錄。[114]這一年的京成電氣軌道與國鐵成田站的上下車乘客都大舉增加，[115]之後即便在戰爭期間，成田山的參拜者仍持續大幅成長。[116]

在戰時體制時期，以鍛鍊身心、參拜神社或服務奉獻為名義前往各觀光地的旅客急速增加，[117]新勝寺在這段期間更以與戰爭進展密切相關的形式持續發展。

(11) 天慶二年（九三九），武將平將門自稱為新皇，發動叛亂與朝廷敵對。僧侶寬朝受朱雀天皇諭旨，由京都護送不動明王像至成田，祭拜祈禱平將門之亂早日結束，而叛亂果真於祈禱的最後一天平息。

(12) 在特定時間打開平時關閉的神龕，讓一般民眾參拜。

在戰地大受歡迎的慰勞品

戰況對米屋羊羹的發展方向也有很大的影響。最晚從昭和十年前後開始，除了一般的栗子羊羹之外，米屋還研發了大幅改良保存性的罐裝羊羹。[118] 第二次中日戰爭爆發後，積極將罐裝羊羹等自家公司製作的羊羹送至戰場當作兵士的慰勞品。[119]

戰地兵士因體力消耗激烈，大多喜愛食用羊羹等甜食補充力氣，在海軍各艦艇中負責供應糧食的間宮號甚至有甜點師傅直接登艦在船內製作羊羹。第二次中日戰爭時，羊羹也是很受歡迎的慰勞品。[120] 昭和十二年十月，開戰數個月後在戰地舉辦的兵士座談會曾出現以下對話：

「還是羊羹最好。」

戰爭期間的米屋羊羹包裝（右）與海報（左）。（《米屋百年軌跡》，米屋，1999年）

「想起了成田的羊羹，那真甜啊。」

「真想配杯好茶吃羊羹，只要一塊就好了。」[121]

兵士在對話中無疑表現了對羊羹的強烈渴望。這場座談會的參加者是來自東京市內的兵士，由此可以看出當時成田的羊羹已是有口皆碑，不難想像這些羊羹被當作慰勞品在戰地提供來自全國各地的兵士後亦大幅提升了知名度。

戰時體制下各地增加的觀光客

一般對戰時體制時期的印象是旅遊等娛樂受到嚴格限制，觀光地區的各種需求都陷入冰河期。不過，近年研究者開始重新檢視戰時體制時期的娛樂後發現，戰爭期間以鍛鍊身心、參拜神社或服務奉獻為名義前往各個觀光地的旅客其實急速增加。[122]

受到旅客增加的影響，各地名產的需求也跟著上升，赤福、吉備糰子的銷售額達到四十萬日圓，八橋合計甚至高達兩百萬日圓。此外靜岡站的醃山葵一天也能賣出三千包至五千包，一年約可賣出兩百萬包。[123]

第二次中日戰爭以來各觀光娛樂區不斷湧入人潮的盛況，到了日本與美國開戰後仍持續了一段時間。舉例來說，成田所在的千葉縣內由京成電軌開發的谷津遊園便在昭和十八年創下二戰前最高的營業額。[124]

砂糖、白米供給減少與海外需求急速下滑

不過，關於食糧供應則相繼出現各種規定，如《臨時米穀配給統制規則》、《米價對策要綱》、《米穀管理規則》等，可以看出最晚在昭和十六年左右糧食便已陷入短缺。

昭和十六年八月旅行至富山縣的作家宮脇俊三日後回想當時的見聞，留下了這段紀錄：

即便地方的商店也已經看不到甜食和能填飽肚子的東西。[125]

我在宇奈月的土產店找土產，看到的卻盡是鄉土玩具與明信片，沒有羊羹等食品。

福井站販賣的興亞餅等以粟為主原料的麻糬，以及使用地瓜製作內餡的名產食品都已銷售一空，[126]尤其是使用米、砂糖等材料製作的糕點，更是求而不得。不用說全部都用米製作

184

的草加煎餅等食品，[127]到了昭和十六年，連八橋與吉備糰子的生產量都只剩下前一年的幾分之一。[128]

隨著砂糖配給量減少，點心業界也產生了變化，業者由原本的約十萬人減少到八千八百人。[129]昭和十九年至二十四年，由於原料供應不足，赤福停止生產。[130]戰爭時期持續生產點心的只有被指定為軍需工廠、擁有原料特別配給，並供應給軍方的虎屋、村岡總本舖等少數業者。

造成這次危機的因素不僅僅是原料不足。當時第二次世界大戰已經在歐洲開打，加上美日關係惡化，使得海外需求急遽減少，之前十分依賴外國觀光客與輸出的雕刻、工藝品等手工產品也開始面臨存亡危機。先前提到的北海道木雕熊同樣因需求急速減少而陷入困境。[131]

戰後的成田米屋——進駐鐵道沿線販售、參加銘菓展、著眼自衛隊

到了昭和十九年後，成田的米屋也不得不停業[132]，戰後才又開始製造羊羹。昭和二十五年三月，米屋參加了鐵道弘濟會品評會，獲得最優秀獎，此後便開始投身鐵道販售。昭和二十六年，鐵道弘濟會對米屋的採購金額為一百六十萬日圓，短短六年後，在昭和三十二年度

便突破四千萬日圓大關，可見其於鐵道各站的銷售額急速上升。[133]

同時，米屋也供貨給全國防衛廳共濟公會的商店。由於軍事組織成員體力消耗激烈，通常喜愛吃甜食——或許米屋在第二次中日戰爭期間捐贈慰勞品時已經學到了這一點。[134]

昭和二十五年十一月，米屋又參加了三越百貨舉辦的全國銘菓復興展示販售會。這場活動囊括了全國的名產點心，之後發展成定期舉辦的全國銘菓展，每逢在各地舉辦時，米屋的知名度便隨之拓展。在進駐三越之後，米屋也開始與白木屋、高島屋、松屋等東京都內的各個百貨公司合作。[135]

進駐鐵道車站販售、供貨給百貨公司與軍事組織這些手法，與先前介紹過的小城羊羹製造商村岡總本舖十分相似。米屋的諸岡採用這些銷售方法的時間比村岡晚一些，但都是戰後才開始，而這些方法也確實讓銘菓米屋羊羹紅遍全國。

八橋在中日戰爭與日俄戰爭時成為大量送往戰地的慰勞品，小城羊羹則是供貨給兵營與軍艦內的商店，對兩者日後發展都有關鍵性的助益，由此可見軍隊與土產的普及之間有著千絲萬縷的關聯。

機械化與統一化的兩難

之前已經看到，日本各地會透過共進會、博覽會、同業公會等各種組織改良土產，這是為了排除粗製濫造的劣質產品，盡量維持穩定的品質。然而，這些組織同時也扮演了促進土產統一化的角色。

明治初期來到日本的動物學者愛德華・摩斯曾說：

日本許多名勝景點的土產都是以鄰近區域收集來的材料製作。我國則是在尼加拉大瀑布、巴爾港[13]等地販賣從數千公尺外運來、與當地毫無關聯的商品，還宣稱是土產。[136]

摩斯對日本名勝販賣的土產都是利用當地材料製作這一點十分驚訝，然而，同樣在明治時期，這樣的狀況便已經有所改變。明治後期，箱根工藝品與江之島的貝殼工藝品便已經改

(13) 位於美國緬因州的度假小鎮，曾是富人的避暑勝地。

向日本全國各地與外國採購原料。

位於箱根舊街道(14)上的畑宿(15)等地，自古以來便將木材加工製作的工藝品當成名產販賣。明治以後則因鄰近橫濱，且獲得政府與神奈川縣的獎勵，開始製造販賣以外國人為客層的產品。[138] 即便在日本國內，箱根工藝品也不僅在當地販賣，還大範圍供貨給全國各地的名勝古蹟與溫泉地，[139] 長此以往，到了明治三〇年代，箱根名產中的工藝品便被統稱為「箱根工藝」。[140]

另一方面，由於產業的大規模發展，到了明治中期，箱根鄰近地區的原料便已開採殆盡。同時由於東海道線等鐵道的發達，使箱根得以從北海道等全國各地確保原料供應無虞，[141] 主要的製造地點也由箱根轉移到小田原等交通便利的周邊地區。[142] 當時由箱根物產批發商到各觀光地土產店等全國零售店、出口業者之間的國內外流通網也逐漸完備。[143] 鐵道等交通設施的現代化擴大了物流的範圍，同時也使地區特有的物產逐漸不再專屬於當地。

老雜誌《旅》提出的問題

對於這種統一化與均質化的風潮，很快便有人提出異議。

大正十三年，日本旅行文化協會開始發行旅遊雜誌《旅》，正式將旅遊相關資訊當成商品，並對統一化的現象發出了警訊。

舉例來說，昭和十四年出版的雜誌中便報導了栃木縣某個觀光地不僅替鄰近的鹽原、鬼怒川等觀光景點代工，也替雲仙、箱根、登別等遙遠的外地製作拐杖與工藝品——等於在栃木縣這裡便能買到全國著名的各種鄉土土產。[144]

由此也可以看出當時在全國各地舉辦的土產製作教學帶來的影響，不過，報導中卻批評「課程應該教的是基礎，而不是讓學員回到故鄉後做出一模一樣的產品」[145]。

這樣的狀況並不能完全歸咎於土產的生產者與販賣者，某位製造業者曾表示「這裡有許

(14) 江戶初期德川幕府修建的東海道其中一段，由標高約二十五公尺的三島宿登上標高八百四十六公尺的箱根山口，再下到標高約十公尺的小田原宿，全程約三十二公里。

(15) 位於箱根町南部的小鎮，是箱根工藝品發祥地。

多附近來的遊客，就算憑著良心製作誠信的產品也賣不出去。賣得最好的都是那些外地大量製造、塗了漆的玩意」[146]，可見顧客偏好這樣的商品也是原因之一。

此外還有一項不能忽略的因素，就是基於振興地方產業等觀點所推動的各種改良策略。行政機關與公會組織為了改善品質而下的各種指導棋，在提升品質的同時也導致產品均質化，這是無可否認的事實。

增殖的「鐵路貨」

這樣的現象到了戰後更加嚴重。

昭和二十三年，全日本觀光聯盟的報告也指出同樣的問題，提到「松島賣的商品、日光賣的商品，箱根、宮島、別府賣的商品全都一個樣」、「我國的土產品最令人心煩的就是不論哪個觀光地，賣的同樣都是拐杖、盆子、貝殼工藝品，而且商量好似地幾乎全是同一個類型。看到這些滿布灰塵的褪色土產直接放在店門口，實在令人唏噓」[147]。

某個觀光地標榜的土產和以前去過的其他景點賣的一模一樣，這種事確實掃興。然而前面也提過，如果土產的必備條件是令人回想起當地，那麼即使不是當地特有的物產，只要能

夠讓人聯想到那塊土地，不論什麼樣的商品都可以成為土產。

如此一來，換湯不換藥的各類甜饅頭等商品便不斷增殖。觀光業似乎稱這些大量生產、只需要換包裝的觀光土產為「鐵路貨」，148 足見這種狀況在業界已經普遍到衍生出專有名詞。

工藝品的式微

另一方面，貝殼工藝品等全國各地的工藝品則面臨非常嚴酷的考驗。舉例來說，美術史家木下直之對江之島的貝殼工藝品便提出了這樣的意見：

現今參道上的土產店門口仍擺放著幾排貝殼工藝品，但已經沒什麼人買了。就算買回家也沒有地方放，如今誰也不覺得這種工藝品可愛。它能待的地方只有積滿灰塵的展示櫃。149

江戶末期至明治時代，民間曾窮盡各種技巧大量製作這種「人工製品」，江之島的參拜

客也歡歡喜喜地買回家。木下的研究旨在分析幕末至明治盛極一時的「人工製品」為何衰退。[150] 北海道的木雕熊等民俗工藝品在一九六〇年代全盛時期，光是旭川市便有超過五十億日圓的銷售額，到了二十一世紀，卻衰退到只剩下十分之一。或許笨重又龐大、買回家也沒有地方放，就是其衰退的主要原因。[151]

「地區限定商品」普及背後的「安心感」

大眾的興趣與品味有所改變，確實是人工製品式微的一大原因，不過地區色彩的淡化也是不容忽視的因素。

在經濟高度成長期後，手工藝品及食品類商品統一化與均質化的傾向更加嚴重。如昭和四〇年代後半，山中湖販賣的土產有將近一半倚賴東京、長野、靜岡等外地生產。[152] 在這股風潮下，長野縣長野市的高千穗[16]與總公司位於鳥取縣米子市的壽製菓這類將土產商品銷往全國的點心製造商也大幅成長。

高千穗創業於昭和二十四年，最初販賣的是食品、衣物與玩具，昭和二十六年開始在善光寺門前町販售手巾等商品，昭和三〇年代以後才正式從事土產批發。

192

除此之外，高千穗還興建了製菓工廠，自行製造販賣點心，並向全國拓展通路，[153]同時更以「營業所就是批發商，即使內容物相同也可以改用適合當地的包裝，並在標籤上標註與銷售店同一區的地址」[154]的方式供應商品給全國的觀光地。

而壽製菓創業於昭和二十七年，初期的生意是製造與販賣點心。到了昭和三〇年代，也朝觀光土產業界發展，其所製作的「因幡白兔」[17]等當地土產在昭和五〇年代後便開始進軍全國。[155]

近年，日本全國各地都能看到「PRETZ[18]沖繩黑糖口味」或「Curl[19]山梨餺飥口味」等點心零食大廠開發的地區限定商品，[156]也都是在前述的心理下誕生的。

地區限定點心的起源，是格力高於平成六年（一九九四）三月在北海道推出的「GIANT Pocky夕張哈密瓜」。[157]這項新產品刻意選在北海道與長野等觀光客眾多的地點，透過當地

(16) 位於長野市的土產製造、批發零售商。現在的公司名稱為「タカチホ（Takachiho）」，舊名高千穗。

(17) 《古事記》神話故事中的白兔。壽製菓生產的點心以其命名，是一種兔子造型的烤饅頭。

(18) 中文名為百力滋，為格力高公司推出的棒狀餅乾。

(19) Curl（カール）是明治公司推出的玉米粉零食；餺飥則是山梨縣的鄉土料理，以味噌熬煮麵條及蔬菜製成。

現今市售的「GIANT Pocky夕張哈密瓜」。

的土產批發商販售。

這些零食使用各地區的特產製作，限定在車站與機場販賣，打著當地特有的招牌，其實骨子裡仍是全國共通的熟悉口味。對於購買土產的顧客來說，這類商品令人安心，或許也是其業績有所成長的原因之一。國民品牌製造的地區限定商品不但具有紀念當地的意義，內容物也令人感到熟悉又放心，可說具備了顧客心目中土產應該具備的所有功能。

158

第五章

溫泉觀光與土產

在之前的章節，筆者透過鐵道、博覽會與軍隊分析近代日本的名產與土產。然而，名產與土產其實是伴隨著旅行而出現的衍生商品，故本章將聚焦於溫泉旅遊等旅行的觀點來檢視近代土產的形成。

如今提到旅遊，除了單純的觀光，還有各種順應個人興趣與嗜好的型態，例如搭乘豪華郵輪環遊世界、前往日本各地的「道之驛」⑴巡禮，或是體驗割稻、捏陶等各式各樣的行程，數也數不清。然而在經濟高度成長期之前，溫泉旅遊其實在近代日本人旅遊中佔了相當大的比重。

提供長期住宿的溫泉療養地

現代的溫泉鄉是分布於日本各地的景點，往往有許多觀光客造訪。溫泉鄉的形貌會隨著時代產生很大的變化，其中熱海、箱根、道後與城崎等地自古就是知名的溫泉，長久以來都

譯註

⑴ 日本的公路設施，除了休憩服務，也販賣當地物產，類似臺灣高速公路的休息區。

是熱門的觀光地——許多人應該都這麼想。

日本許多溫泉鄉確實都擁有悠久的歷史，不過，當時大部分是以長期住宿為前提的療養地，交通十分不便，想在觀光旅遊時前往絕不是件容易的事。因此，如今有大量觀光客聚集的溫泉「名勝」不一定代表歷史悠久。

明治初期，最多泡湯客造訪的是道後溫泉，緊接在後的則依序是武雄（佐賀縣）、山鹿（熊本縣）、淺間（長野縣）、霧島（鹿兒島縣）、涉（長野縣）、二日市（福岡縣）等，[1]這樣的排名顯然與現在的一般印象有很大的差異。

這個時期市面上已經有許多溫泉導覽書，不過內容幾乎都是以較長期的療養為目的，較少關注以觀光為目的的短期旅客，關於土產與名產的內容也不多。

昭和時期展開的觀光化

到了大正時期，溫泉鄉的冠軍仍是道後溫泉，但其他溫泉的排名卻發生了很大的變化，城崎與別府分別登上第二名與第三名，明治初期只排行第二十三名的伊香保更是一口氣衝進前十名。[2]

這些排名大幅躍進的溫泉，都是受惠於交通路線的發達，例如城崎是因為山陰線通車，別府則是由於大阪商船[2]的航線擴大。新興溫泉鄉與過去的療養地不同，許多泡湯客是以短期逗留的「保健遊樂」為目的，以觀光旅遊為主的溫泉於是一一誕生。不過，大正時代大部分的溫泉仍停留在未經觀光化的階段。[3]

到了昭和初期，部分溫泉鄉開始落實觀光化，其溫泉旅遊便與過去主流的長期住宿療養不同，以短期逗留為主。在經濟高度成長期之前，泡溫泉在日本是最普遍也最受歡迎的旅遊目的。

依然遙遠的伊香保溫泉

伊香保溫泉自古便是知名的溫泉鄉，可惜在近代以前交通並不便利，就算邁入鐵路時代，其與當地名產也並未就此踏上康莊大道。

伊香保最令旅客津津樂道的「石段街」是一段共三百六十階的階梯，明治時代，當地除

(2) 日本的海運公司，一九六四年與三井船舶合併，現為株式會社商船三井。

了旅館之外，已經有許多物產店林立。登上石段街後，經過伊香保神社，前往前方溫泉的路上也有許多店家。4 不過，這些店家賣的大多是手工藝品，販賣名產點心等食品類的商家並不多。5

明治十七年（一八八四）六月二十五日，日本鐵道高崎線⑶通車。約一年後的明治十八年八月，高崎站的商家鎖定自伊香保返回的旅客，推出了類似真砂饅頭的商品：

上州高崎連雀町的近田喜兵衛推出新製真砂饅頭，是從伊香保回程的旅客喜愛購買的土產。6

明治三十二年出版的日本鐵道沿線觀光指南《日本鐵道案內記》中也提到，「近田饅頭十分美味，頗合都人口味」7，書中基本上並未介紹各車站的名產點心，卻特別提及近田饅頭，足見其乃當時備受矚目的名產。

然而，鐵道雖然很早就開通至高崎，卻遲遲未再往下興建。當時離伊香保最近的雖是高崎站，但從高崎站到伊香保仍有很長的一段距離，旅客要到伊香保依然很費時。因此，由伊香保踏上歸途時，並不適合購買不易保存的甜饅頭等點心當土產。

200

也就是說，日本鐵道的開通並未對伊香保的發展帶來關鍵性的幫助，而鐵道沿線可以直達的磯部溫泉反倒獲益良多。在當地有力人士大手萬平的主導下，磯部種植了櫻樹當行道樹，並招攬鐵道設站，逐步開發為溫泉鄉──當時商家也販售起土產磯部煎餅。[8] 磯部抓住了鐵道在當地設站的機會，企圖打響溫泉鄉的名號，同時也創造出了新的土產。

文學作品中的伊香保

之後，伊香保因成為德富蘆花的小說《不如歸》[4] 的舞台而紅遍日本全國。[9]《不如歸》於明治三十三年刊行初版，不久便成為暢銷書，並多次改編為戲劇與電影，直到昭和戰後時期，都是許多人耳熟能詳的作品。

活躍於明治至昭和初期的劇作家長谷川時雨也曾寫過關於伊香保的文章。在這篇文章

(3) 連接埼玉大宮站至群馬縣高崎站的鐵道路線，現在屬於JR東日本，開業時則是私人鐵道公司日本鐵道的路線。

(4) 描述家庭制度拆散恩愛夫妻的悲戀小說，改編自真實事件，是明治時期數一數二的暢銷書。

溫泉饅頭的誕生

明治末期，前述的狀況開始產生變化。明治四十三年，於東京風月堂學藝的半田勝三研發出「湯乃花饅頭」(6)，在伊香保神社下的明神下開店販賣。據說這是因為家住湯本通的男子須田逸平鼓勵他「試著做出讓伊香保引以為傲的土產」。11相傳這種甜饅頭正是日本全國溫泉鄉的「溫泉饅頭」起源，但在史

戰前的伊香保。（鐵道省編，《溫泉案內》，博文館，1940年）

料中找不到證據，須田的來歷與身分至今也無人知曉。

在湯乃花饅頭問世的明治四十三年，電氣軌道經過涉川開通至伊香保，讓東京等地前往伊香保的交通更為便利，堪稱劃時代的一年。根據小說家田山花袋的記述，「電車開通之前，從涉川到伊香保的三里路途，旅客必須背對著赤城山的壯闊景色，徒步或乘坐駕籠[7]往上爬」[12]，電車開通後情況便有所改變，田山也稱「伊香保有長足發展」、「從東京前往沒有任何不便」。[13]在這樣的環境變化下，溫泉饅頭等較不易保存的土產方才誕生。

尚未成為土產中的主角

不過，湯之花饅頭並非立刻就成為伊香保的代表性名產。在明治四十四年出版的旅遊指南中提到的伊香保名產如下：

(5) 湯之花是溫泉中不溶於水的成分形成的沉澱物，可以用來當入浴劑或染布時的媒介。
(6) 當地現有「湯乃花饅頭」，也有「湯之花饅頭」，本章沿用原文，分作兩種表記方式。
(7) 竹編的人力交通工具，類似轎子。

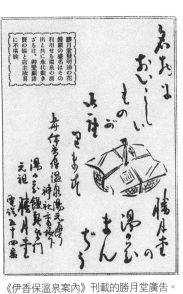

《伊香保溫泉案內》刊載的勝月堂廣告。

旅遊指南《伊香保溫泉案內》中，終於刊載了半田創立的勝月堂所販賣的「湯之花饅頭」廣告。[15]這代表最晚在大正時代末期，湯之花饅頭已經成功奠定了一定的地位。但這本《伊香保溫泉案內》的名產單元並未提到湯之花饅頭，而且其他許多旅遊書上也並未記載，由此可見湯之花饅頭在這個時期還沒成為主流名產。

以觀光地而言，伊香保的交通並不便利，也是其中一項因素。先前提過，電車開通後，伊香保與東京等地的交通往返變得更加方便，不過，由高崎或前橋乘坐電車前往伊香保還是需要相當長的時間，因此不易保存的饅頭此時尚未充分具備躋身主流土產的條件。

湯之花／湯之花染布／礦泉化石工藝品／轆轤工藝品／木通工藝品／礦泉糖／礦泉煎餅／伊香保筆[14]

雖然這只是其中一個例子，不過查詢大正時代出版的其他旅遊指南後，會發現幾乎沒有任何溫泉饅頭類的名產。

到了大正十五年（一九二六）出版的

204

陸軍特別大演習與昭和天皇

　　話雖如此，後來伊香保周遭的環境卻有了很大的變化。昭和六年（一九三一），隨著清水隧道與上越線全線開通，伊香保鄰近的涉川站一躍成為主要路線上的車站，由東京等地前往伊香保的交通便利度於是大幅提升。

　　昭和九年，官方在群馬縣等地舉辦陸軍特別大演習，據說當時昭和天皇便購買了湯之花饅頭，[16]這款饅頭也就因此聞名全國。[17]陸軍特別大演習是陸軍每年舉辦的大規模實地演習，非但動員大批部隊，天皇還親自領軍，透過報紙一連數天大篇幅報導，儼然成為吸引民眾目光的一大盛事。近年的研究也指出，這類大型演習對地方社會往往造成相當大的影響。[18]

　　順帶一提，這一年的大演習中發生了昭和天皇視察行程出錯的意外，弄錯順序的警察事後自殺未遂，也就是所謂「昭和天皇誤引導事件」[8]。雖然發生如此不幸的意外，這場演習卻是伊香保名產聲名大噪的開端。

(8) 於該年度的大演習中，負責引導昭和天皇一行人的警官由於太過緊張弄錯了行程，造成天皇短暫失蹤而引發騷動。

道後溫泉與松山的交通

　　說到源遠流長的溫泉鄉，最知名的便是位於愛媛縣松山近郊的道後溫泉。這裡歷史悠久，擁有「日本最古老溫泉」的稱號，打從明治時代便吸引了非常多泡湯旅客，即便放眼日本全國，也是出類拔萃的溫泉鄉。

　　明治二十二年町制實施後，當地成立了道後湯之町，由伊佐庭如矢擔任第一任町長，積極推動溫泉町營化等開發，其中最重要的便是改建共同浴場。道後溫泉本館（神之湯）的改建於明治二十八年四月完工，接著又改建特別湯與御召湯，到了明治三十二年十一月，兩者分別竣工，也就是現在的靈之湯與又新殿。[19]

　　歷經這幾個階段後，現今的道後溫泉本館原型已臻完成。道後溫泉的旅館在昭和三○年代引進內湯[(9)]，在那之前，這座本館就是道後溫泉的

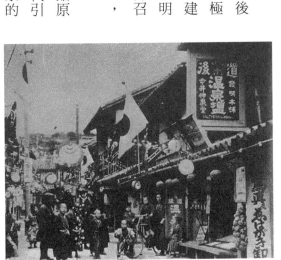
明治時代的道後湯之町。（《道後溫泉》，松山市，1974年）

全部。

　明治二十八年，連接松山與道後溫泉的道後鐵道開始營運，行駛的路線便是「少爺」[10]前往溫泉時乘坐的「火柴盒般的火車」。明治三十三年，道後鐵道與伊予鐵道合併，並於四十四年完成電氣化，松山電氣軌道也在同年九月營運，明治年間通往道後的交通設施於是有了飛躍性的發展。

　事實上，國鐵予讚本線是在昭和年代後才開通到松山，在此之前，松山附近的鐵道並未與其他地區直接連接。相對來說，這個地區擁有自古以來便以松山外港之姿廣為人知的三津濱與明治後期開發的高濱，能夠透過這些港口的瀬戶內海航線直接連結大阪等大都市，足見建設鐵道網絡時也非常重視與海運的配合。

(9)　意指將溫泉引入旅館等住宿設施內，相對地，「外湯」則是指沒有住宿設施的公共浴池、大浴場等。

(10)　夏目漱石的小說《少爺》中的主角。

道後煎餅與溫泉煎餅

接著來看看道後溫泉的土產吧。

近世以來，道後溫泉的名產有道後索麵、道後饅頭、唐飴等等。這些都是知名的食品類名產，但不見得就是旅客會買回家的土產。[20]

道後溫泉會在湧泉處挖掘池塘，並放上叫作湯桁的木板，湯桁用的木材又衍生出了湯桁工藝品。[21] 除此之外，與其他溫泉鄉一樣，道後溫泉也有手工藝特產，例如使用松山近郊海邊採集到的扶桑木老樹製作的雕刻品等。但到了明治末期，這些特產便開始面臨衰退。[22]

另一方面，或許是為了應付日漸增加的泡湯客，當地也出現了不少食品類名產——道後煎餅便是其中之一。這款煎餅在近世後期便已登場，

在道後溫泉販賣的「湯晒蓬艾」。

到了明治後期，更成為道後溫泉的代表性名產。道後鐵道通車並設站後，車站到溫泉本館間出現不少商店，店門口就堆放著白、紅、黃等色彩繽紛的道後煎餅。[23] 在史料中可以看到大正六年之際車站前到本館的商店街情景：

在微微傾斜的坡道上，道後煎餅、湯晒艾草[11]等各種土產店與旅館林立。直走到底則是道後郵局。往右轉便是湯之町的本町，沿途有布料行、雜貨店、道後名產木菌工藝品、美術竹卷陶器店、仲田銀行道後事務所，兩層樓與三層樓的旅館櫛比鱗次。[24]

從車站前到本館的Ｌ形道路上是密密麻麻的商店，這點與現代的道後溫泉商店街基本上沒有什麼不一樣。同時，從這段文章也能看出湯晒艾草等輕巧不佔空間的非食品依然在土產中佔據主流地位（這個時期的旅遊指南還會提到「木菌工藝品」，但在現在的道後商店街與土產店已經看不到了）。

據說「道後煎餅」是形狀類似「括猿」[12]、

(11) 晒乾的艾草，用於艾灸。

(12) 將棉花塞入四角形的布料中，四個角當成腳綁在一起，再加上頭部製成的猴子布偶。

「溫泉煎餅」的廣告（《道後之溫泉》，1911年）與其製造販賣商玉泉堂本舖（筆者拍攝）店面。

顏色為「白色、紅色或黃色」的「粗陋點心」，但在當時銷量頗佳，名列「最古老土產」之一。明治末期的旅遊指南中提到，除了道後煎餅外，當地還販賣另一種「溫泉煎餅」。25 這種溫泉煎餅上刻著關於溫泉的古老和歌，外觀則是圓球形。先前提到，歷史典故是成為名產的重要條件，由於溫泉煎餅是比道後煎餅更晚發售的商品，因此才試圖藉由道後歷史悠久的古老和歌來穩固名產的地位。26

「木菌工藝品」廣告。（同前引書《道後之溫泉》）

少爺在哪裡吃糰子？

如今在道後溫泉可以看到店家販賣一種「少爺糰子」，是當地的代表性名產之一。但如前所述，我們並無法確認明治時代甚或大正時代市面上是否真的有這款「道後溫泉名產」。

不消說，少爺糰子是源自夏目漱石的小說《少爺》中的主角「少爺」在道後溫泉吃的糰子。這篇小說發表於明治三十九年，是夏目漱石根據自身在松山中學擔任教師的經驗創作出來的。

少爺結束在松山中學的工作後，會搭乘火車前往道後溫泉（小說中是住田），接著一如各位所知，會在道後溫泉本館泡湯。

三樓新蓋的上等溫泉只要八錢就能借到浴衣，還有人幫忙搓背。女侍會用天目板(13)端著茶送來。我一直都是泡上等溫泉。[27]

少爺來到道後溫泉後會進入三樓的隔間，泡完溫泉便在此喝茶，不過，這裡其實並沒有寫到吃糰子一事——那麼，少爺到底是在哪裡吃糰子呢？

這裡有餐廳、溫泉旅店、公園，也有遊郭。我去的糰子店在遊郭入口，聽說這間店的糰子非常好吃，便趁著泡溫泉回程試了一下。這次沒遇見學生，我以為不會有人知道，沒想到隔天去學校，一踏進第一節課的教室，便看見黑板上寫著兩盤糰子七錢。昨天我便是吃了兩盤糰子，付了七錢。[28]

(13)
深色的長方形托盤，用來盛放茶壺、茶杯或法器。

如今在道後溫泉本館二樓與三樓的休憩所，泡完溫泉後會送上茶水與少爺糰子。一般人大多會以為少爺就是在這裡吃糰子，事實上，從引文可以看出，少爺吃糰子的地點是遊郭入口的糰子店，在本館只有喝茶。從夏目漱石特別寫到糰子是在別的店吃這一點，也可以推斷少爺在本館並沒有吃。

道後溫泉何時開始賣糰子？

《少爺》如今雖是膾炙人口的名作，但明治三十九年剛剛出版時還沒有這麼受歡迎。現在道後溫泉本館的三樓有一間「少爺的房間」，其實是夏目漱石百歲冥誕時由作家女婿松岡讓命名的。[29]

道後溫泉是從什麼時候開始販賣糰子，目前仍沒有定論。一般認為是源自明治二十二年第一任道後湯之町町長伊佐庭如矢，他上任後不久想出「湯晒糰子」這樣的點心，並開始在茶屋販賣，[30] 可說是道後溫泉振興地方經濟的手段之一。

顧名思義，湯晒糰子是用「溫泉水漂洗過的米粉」[31] 製作的，也是一種依附溫泉而創造出來的名產。當時，糰子和小說中的「少爺」彼此還沒有連結，而且別說糰子，「少爺」根

本也還不是振興道後溫泉產業的重要角色。

到了昭和八年，人們才開始將這種糰子稱為「少爺糰子」。[32] 昭和十三年出版的《道後溫泉史話》卷末的「道後著名土產介紹」，也將少爺糰子列為名產之一。[33] 這個時期糰子與少爺初次有所連結，被當作新的道後溫泉名產的典故，還有就是《少爺》在昭和十年第一次翻拍成電影，也因此讓更多人認識這部小說。

這種現象在戰後更加熱烈，道後溫泉開始將「少爺」當成觀光大使，大肆宣傳。如今在道後溫泉車站前會有人扮成「少爺」與「瑪丹娜」出來迎賓，伊予鐵道則有「少爺列車」，外觀就像「火柴盒般的火車」，道後溫泉與《少爺》的形象密不可分地連結在一起。

在這股風潮中，少爺糰子逐漸建立起道後溫泉名產的認知，剛開始還是以直接在茶屋內食用為前提，後來慢慢轉變為遊客可以帶回家的土產。

遠離東海道

近世以來，熱海也是具有相當地位的溫泉鄉，但由於距離東海道路線較遠，地勢又險峻，原本並不是十分主流。

到了明治二〇年代，熱海開始興建皇室與達官貴人的別墅，達到了一定的開發程度。明治二十二年東海道全線通車，當時並不像現在會經過熱海，而是由國府津通過御殿場。也就是說，熱海那時尚未受惠於鐵道，交通不便、旅客也少，是一個不受重視的觀光地。[34]

當時熱海的名產有以下幾種，基本上以工藝品、雁皮紙等商品為主，且幾乎沒有點心類。

樟木工藝品／雁皮紙／雁皮紙織[14]／鹽漬石[15]／固體溫泉／鳩麥煎餅／溫泉飴／椿油／柚餅子／柚子醋[35]

此外，販賣土產的店家也不多，分別只有下列幾間：

熱海的雁皮紙店。（《聊聊熱海》，熱海市役所，1987年）

名產品等　三間

雁皮紙織　四間

楠木工藝品　七間

風景明信片　一間

點心製造　四間 36

東海道本線來了，團體客來了

明治四十年，改良先前的人力車鐵道而成的輕便鐵道「熱海鐵道」開始營運，此後，交通建設一一改善。在這樣的背景下，溫泉紅豆湯、溫泉寶來煎餅、溫泉柚餅、松葉煎餅、開化饅頭、熱海煎餅、熱海粗� 37 點心類於是逐漸開始受人矚目。

(14) 將雁皮紙捻為緯紗，以棉紗或絹紗為經紗織成的布料。具有雁皮紙的特性，可防濕禦寒，多用來製作和服腰帶。

(15) 指將鹽用鍋子炒過後用布包起來當成暖爐使用。

接著熱海發生了更劇烈的變化，那就是熱海線與丹那隧道的開通，以及東海道本線路線的變更。大正十四年，國鐵熱海線開通至熱海，使得熱海站的載客量成長到前一年的約二十倍；[38] 昭和九年丹那隧道開通後，東海道本線改為途經熱海，旅客再次增加約十倍。[39]

到了東海道本線的路線變更後，熱海飛快建立起主流溫泉鄉的地位。這時，除了原本就有的工藝品，市面上還出現許多溫泉饅頭等點心以及魚乾、醃山葵等食品。[40]

這個時期，前往熱海的主要是短期的團體客。昭和十年後，當地出現了能夠容納超過五百人的大型旅館，溫泉設施也改建為可以接納團體客的型態。昭和十二年，熱海實施市制，轉型為溫泉觀光都市。[41]

熱海的魚乾——欠缺歷史由來的名產

到了戰後，以團體客為中心的傾向更為明

熱海的人力車鐵道。（同前引書《聊聊熱海》）

顯。土產的購買量也反映出這股風潮的影響，昭和二十六年，熱海市內的土產店達到一百二十一間之多，與明治後期相比，成長了約十倍。同一時期的別府土產店為九十一間，熱海甚至凌駕於別府之上。[42]

在這個過程中，熱海的名產也產生了很大的變化。明治、大正時代興盛一時的雁皮紙織等商品從市面上銷聲匿跡，取而代之的是漸漸建立熱海主流土產地位的魚乾。[43]魚乾是熱海近郊的特產，但並沒有足以代表熱海名產的特殊來歷。然而，除了魚乾，當地可說沒有其他引人注目的土產了。[44]

熱海在戰前似乎有以尾崎紅葉《金色夜叉》的主角阿宮與貫一為題材的名產，但到了戰後，大部分民眾都沒聽過這段故事，[45]這項名產也就

溫泉饅頭、魚乾的廣告。（《熱海》，熱海市役所，1953年）

「金色夜叉豆」。（同前引書《下戶土產名物銘札集》）

在不知不覺間消失無蹤。

如前所述，不僅是熱海，許多有名的溫泉鄉也都欠缺出色的名產。造成這種情況有幾個原因，其中一項影響很大的因素，是這些溫泉鄉本來就欠缺名勝應有的特色。以熱海來說，除了上述因素之外，還有一個理由或許是交通條件改善後，距離東京反倒太近了。

別府溫泉的躍進

別府自古以來便是溫泉鄉，先前也提過，其於明治末期之後便成長為日本的代表性溫泉之一。中日戰爭後，別府的泡湯客急速增加，明治三十三年別府與大分之間的電氣軌道開通，明治四十四年豐州線（日豐本線）別府站啟用，別府的交通設施漸趨完備。

明治四十五年五月，大阪商船公司開設的大阪—別府航線造就了劃時代的轉變。那時投入航線的紅丸號總噸數達一千四百噸，以當時的國內線客船而言體積極大，遠勝過其他瀨戶

內航線的客船，大幅改善了阪神地區前往別府的交通。大正十二年十二月起，這條航線每日營運，到了昭和三年十二月更增加到早晚兩班船，不斷擴充載客量。[46]

以當地的旅館經營者，素有「別府民眾的外務大臣」之稱的油屋熊八為首，地方上的有力人士積極在全國展開宣傳活動。昭和二年，大阪每日新聞社與東京日日新聞社舉辦了日本新八景票選活動，別府在溫泉鄉類別奪得第一，可以看出有力人士的宣傳效果似乎相當不錯。[47] 別府在奠定日本的代表性溫泉地位之際，也擁有了觀光地應有的內涵。[48]

有馬溫泉和別府間的技術轉移

與其他眾多溫泉鄉一樣，別府過去也有很長一段時間以手工藝品為名產。別府的手工藝品代表是利用豐富竹材製作的竹製品，從明治初年開始，當地農漁村的副業便是製作樸素的竹簾、柱掛[16]等等。

明治三〇年代後，這種狀況逐漸有所改變。明治三十五年，別府工業徒弟學校創立，設

(16)
在紙張、竹簾、木板或陶器上寫字或繪畫後，掛在柱子上的裝飾品。

有竹籃科，[49] 開始以組織化的方式創造名產。此外還從有馬招攬人才，接受製造竹製工藝品的技術指導，[50] 近乎貪婪地從其他溫泉鄉學習名產的製造技術。

先前在箱根工藝品的章節提過，不少歷史悠久的溫泉鄉的工藝品製造業都十分興盛。有馬也生產毛筆、竹製器具、轆轤工藝品、彩色牙籤等，[51] 這些除了是知名的有馬土產，許多也會銷往國外。[52] 但到了明治末期至大正初期，有馬的手工藝品產業便急速衰退，[53] 這也是有馬和別府間技術轉移的背景因素之一。有馬名產的生產製造有所變化的原因尚待另行研究，重點在於這樣的技術轉移便導致各個溫泉鄉擁有許多相同的名產。

與溫泉相關的名產

別府溫泉的水量極為豐沛，素有「溫泉是別府第一名產」[54] 的美譽。湯之花、湯之花香皂、湯之花饅頭、別府水（礦泉）、溫泉飴等以溫泉成分為賣點的名產早在明治末年便十分普及。[55]

湯之花是採自溫泉的入浴劑，其生產始自近世，尤其是明治三〇年代以降，隨著現代商品化，湯之花也成為別府溫泉的代表性名產之一。[56] 在這段過程中，商家還會具體宣傳其功

效是「在家就能達到溫泉療法的效果」[57]。

除了這種大力標榜療養功效的商品，當地也出現了結合溫泉與手工藝品的名產，例如在溫泉湧出的「地獄」[17]將手巾浸泡染色製成的「別府溫泉染製品」。前來泡湯療養的旅客會將紡織品「染上自己寫的、喜歡的文字或圖畫」[58]帶回家，是知名的特色土產。

流行作家所購買的商品

明治三〇年代之後，別府開始大力推動名產的開發。作為急速發展的溫泉鄉，為了應付日漸增加的泡湯客，其市中心也發展出愈來愈多土產店。到了大正時代，市中心的流川通與中濱通林立著各種商店，「散步繞一圈便能看到大部分的土產」[59]。

昭和十五年，正值戰前全盛期的別府代表性名產約有下列幾種：

(17) 別府有幾個自然湧出溫泉的奇景，稱為「地獄」，現存的有白池地獄、海地獄、龍卷地獄等等。

湯之花／竹製工藝品／溫泉染布／黃楊木梳／漆器／轆轤藝品／經木[18]工藝品／衣物籃／別府絞染布[19]／別府人偶／溫泉饅頭／溫泉飴／溫泉餅／湯之玉饅頭／溫泉煎餅／醃文旦／別府高麗燒[60]

可以看到饅頭、煎餅等點心也名列其中，但當時別府名產的主流依然是手工藝品。於同一時期的熱海，魚乾等食品類已經成為主流土產，在別府卻沒有這樣的傾向。造成這種狀況有幾個可能的原因，其中之一是別府與熱海不同，距離大都市較遙遠，[61]對許多遊客來說，當時去別府還是需要花很長的交通時間。

有一位日本作家名叫奧野他見男，雖然現在已經沒什麼人認識，但他在大正到昭和初年曾是十分活躍的流行作家，以《大學生軍人》（大正六年）等幽默小說廣為人知。奧野在大正末期前往別府溫泉短期居住，並根據這段體驗寫出《別府夜話》（大正十四年）等作品。

就在結束別府的旅程準備打道回府時，他還前往市中心的商店街選購土產給在東京的妻子……

我逛了兩三間店。店裡有很多五彩繽紛的別府染布，多是毛巾，也有單件和服。都是絞染。我稍微停下來看了看，發現樣式太過年輕不適合妻子，突然改變心意，最

222

後又進了竹製工藝品店。

這間店的工藝品和之前的不一樣，我看到一款盆子，頗為中意。原本只打算買一個，但和外面其他工藝品相比，竹製的盆子真是稀奇，也很有別府風情，於是買了四個。[62]

奧野想要買的別府土產是竹製工藝品，給孩子們的土產則是回程中在大阪購買的點心。

當時從別府回到東京得花上好幾天，要在當地買饅頭等點心類帶回家還是非常困難。

奧野他見男的《別府夜話》（潮文閣，1925年）插畫。

(18) 經木是將松、杉等木材削成極薄的片狀並風乾後的木材，一般用於食品包裝。

(19) 絞染是一種染布技術，利用繩子捆綁、折疊等方式，使布料在染色時產生留白效果。

戰後的「慰勞旅行」與夜遊

先前曾提到，短期住宿的溫泉旅行與過去主流的溫泉療養不同，最晚在昭和戰前時期便漸漸有了穩定的客群。這類旅行又以團體客為主而非散客，這種情況在熱海更顯著。

戰後，前述的傾向更加明確。尤其是昭和三〇年代以員工旅遊為中心的團體旅行，在觀光旅遊的普及過程中具有相當重要的引導作用。[63]

關於昭和三〇年代東海道新幹線通車前的熱海溫泉情景，民俗學者宮本常一留下了這段紀錄：

經過熱海時，常會遇到自當地上車的團體客。由熱海往東的旅客一般都很安靜，往西的旅客卻滿嘴都是夜生活。因為是團體住宿，旅館什麼設備都有。這些旅客會在旅館裡吃飯、喝酒、唱歌，之後還能跟女人玩，

熱海銀座的夜景。（同前引書《聊聊熱海》）

宮本認為這種氣氛是新幹線通車後所帶來的變化。以經濟高度成長期為中心，日本全國的溫泉多半圍繞著這樣的氣息，公司舉辦的慰勞旅行等歡樂的印象深植人心。

在這類團體旅遊之際，抵達旅館後往往會先去洗澡，大夥換上一樣的浴衣在宴會廳喝酒唱歌，大聲喧鬧，晚上再上街夜遊，65 這些都是固定的安排。而所謂的「夜遊」，指的是「在土產店找些香豔的繪畫和博多人偶、黃楊工藝品等新奇的土產」66（別府）這類活動。

不過，那樣的土產並非可以光明正大拿出來送人的東西。畢竟這些團體客是男性，主要目的又是夜遊，能夠帶回家的土產通常只是掩飾自己行為的障眼法，內容物反倒是其次。且團體客和前面提到的奧野他見男不同，在別府只是短暫停留，多數人都沒有充足的時間選購土產，結果就導致店家盡把各種「無趣的土產」擺在店門口。

大正時代便已經有人指出各個溫泉鄉的名產

購買土產的熱海泡湯客。
（每日新聞社，1951年拍攝）

「毫無特色」[67]──這些土產最大的特色往往就是「沒有特色」。有馬在昭和十多年也曾被批評「目前欠缺稱得上土產的有馬特產，放眼望去全是一般溫泉地會賣的東西」[68]。

昭和末年之後，這種團體旅遊的大環境有了很明顯的變化，溫泉旅行的概念也有所改變。各個溫泉鄉開始流行個人與小團體的旅行，更因為女性旅客而開始重視環境整潔。此外許多土產也轉變為投女性所好的時髦品味。[69] 過去以男性團體客為中心的溫泉鄉形象不見蹤影，土產也隨之改變了形貌。

車站前的熱海站百貨。（筆者拍攝）

第六章 現代社會的變遷與土產

在前面幾章，筆者主要追溯由明治到昭和戰前時期近代名產與土產的形成，然而當時那些土產的型態與現代土產有一定的差異。

在這一章，則將聚焦於戰後登場的汽車、飛機與新幹線等嶄新的元素，概觀土產與這些交通工具的關係，並思考經濟高度成長期到二十一世紀現代土產的形成。

休息站登場

之前已經提到好幾次，明治之後日本土產的發展與鐵道有非常深刻的關聯。不過，昭和三〇年代之後，一般道路的改良急速推進，導致汽車交通逐漸抬頭，對鐵道與土產的關係也帶來相當大的變化。

在鐵道系統中，主要販賣土產的地點是車站內；而在一般道路上，扮演這個角色的則是休息站。

箱根湯本休息站（《東京急行電鐵五十年史》，東京急行電鐵社史編纂事務局，1973年）及其開業廣告。（《讀賣新聞》，1956年9月8日）

所謂的休息站是位於幹道沿線的一種商店型態，同時具備餐廳、土產店與廁所的功能。

儘管目前並不清楚休息站是什麼時候在日本登場，但昭和三十年左右，國道一號線經過的小田原與箱根一帶開始出現休息站，似乎便是其實質上的起源。

土產店＋餐廳＝休息站

戰後，東京急行電鐵開始從事石油買賣，並為了促進銷售，規劃興建兼營加油站與商店的休息站。昭和三十一年（一九五六）九月，箱根湯本休息站開業，之後又陸續在以國道一號線為中心的幹道上開設東戶塚、沼津、高崎等休息站。[1]

第一間開始營運的箱根湯本休息站非但擁有「大食堂」，還有二十四小時營業的「山麓茶屋」及「土產賣場」，是以觀光客為對象的設施。[2] 昭和三十八年，光是國道一號線的東京至名古屋之間就有一百五十四處休息站。進入昭和四〇年代之後，不僅是國道一號線，全國重要道路沿線都開始設立休息站。[3]

之後，日本的道路改良步調愈來愈快。到了昭和四十六年，一般國道中已經有一萬六千公里完成改良，指定區間的改良率達到百分之九十四·四。[4] 這個時期，主要幹道的改良幾

230

乎已經全部完成，休息站也在這些幹道沿線擴展開來。

休息站這樣的商店型態據說源自一九二〇年代的美國，不過，這個詞在美國指的其實是鄰近觀光地的地區，附設停車場的餐廳。而在日本，這種型態的店面雖然也不在少數，但在休息站一開始便被定位為附設餐廳的土產店，這也是其主要特徵。

曾在第四章登場的成田米屋，也於昭和四十一年十二月在連接國道五十一號線與新勝寺的新參道上開設了「米屋休息站」，[5] 儘管在昭和四十四年營業額未及二十億日圓，但到了四十九年便已經突破五十億日圓，短短數年間急速成長超過兩倍。[6] 先前提過米屋的經營策略與販賣小城羊羹的村岡總本舖類似，都是大量生產、進駐車站與百貨公司並供貨給軍隊（自衛隊）。不過，在日本經濟正式進入高度成長期後，米屋立即開始直營休息站，同時迅速擴大經營規模，這些策略與村岡有很大的差異。

路旁的休息站不久便發展為土產主要的販賣場

米屋休息站。（《米屋百年軌跡》，米屋株式會社，1999年）

所。昭和四十四年，報紙將休息站與天橋、高速公路並列為汽車大眾化所衍生出的「三大文化設施」[7]，可見當時休息站已經遍布日本全國。

那時也有人批評「山區就是真空包裝的野菜，海邊就是海帶芽和貝殼工藝品，加上羊羹、仙貝、小芥子[1]，這些土產一致到像是全國統一批發的」[8]。當休息站逐漸成為主要的土產賣場，人們最終開始檢討商品過度雷同的問題。

高速公路的急速建設

然而，幹道沿線休息站的好景並未持續太久。以因應道路交通的土產販賣場所來說，休息站其實處於過渡型態。

高速公路的登場，讓這些休息站一一成了過去式。

昭和四十三年，東名高速公路分段開通，並於昭和四十四年五月達成東京至小牧間全線開通，連接已經通車的名神高速公路，使東京、大阪與神戶間得以靠高速公路互通。如此一來，中長距離的汽車移動從主要道路轉移至高速公路，過往十分繁榮的國道一號線沿途的休息站便迅速衰退。[9]因此，日本重要道路沿途的休息站可說是充滿昭和四〇年代懷舊氣息的

商業設施。

昭和四十一年，日本政府制定了《國土開發幹線自動車道建設法》，規劃建設全長七千六百公里的高速公路網。[10]這項計畫的目標是建構基本的路線網，以完成全國的交通網絡。

在推行計畫的時期，道路交通仍以一般國道為主，高速公路僅限東名、名神等。不過高速公路網的建設進展快速，到了平成時代，發展的速度更是超前。[11]

平成十九年（二〇〇七），高速公路的啟用區間達到七千四百三十公里，在二十一世紀初，國土開發幹線自動車道與本州四國聯絡道路啟用的區間已經達到計畫的約九成。[12]此時，日本全國主要地區均已遍布高速公路網。

服務區賣場獨佔經營

日本的高速公路基本上是使用者付費，因此，沿線計畫性設置的並不是民營的休息

譯註

(1) 木製的人偶玩具，是日本東北地方具代表性的民俗工藝品。江戶時代後期開始，各個溫泉鄉常會當成土產販售。

站，而是服務區（service area）或停車區（parking area）。

最早開通的名神高速公路也有幾處服務區，不過真正提供餐飲的只有大津服務區一處。這類設施原本是由日本道路公團[2]直接營運，後來在正式拓展時為了引進民間資金，方才設立財團法人道路設施協會，並由協會負責建設管理。[13]

餐廳與加油站往往以擁有一定資金的業者為對象，採競爭性招標；商店則因必須嫻熟道路業務，多不以招標方式決定，而是與負責收取費用與維護管理道路的業者簽約。[14]也就是說，服務區內是由特定的業者持有獨佔營業權，與鐵道車站內的營業型態類似。

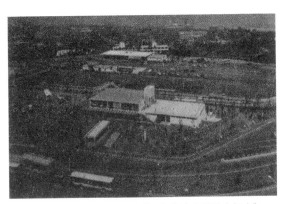

昭和38年的大津服務區。（《日本道路公團三十年史》，日本道路公團，1986年）

234

上行與下行販賣不同的商品

位於服務區與停車區的「Highway Shop」商店，在昭和四十年之際全日本僅有六間，但隨著高速公路網的建設急速展店，至平成七年已經達到兩百八十間。遍布全國的服務區與停車區取代了一般國道沿途的休息站，成為相當重要的土產品販賣場所。

東名高速公路的海老名服務區上行與下行兩個方向的使用者一年約有三千萬人次，平成十三年度的銷售總額在全國居冠，約達五十億日圓。在二十一世紀後，奠定了穩固的土產賣場地位。

使用海老名服務區的人，以下行來說，多是回鄉下老家的民眾與遊覽首都圈後踏上歸途的旅客，因此商店多販賣東京與橫濱土產，以「雄華樓燒賣」、「東京芭娜娜」、「鎌倉半月」等為主。另一方面，上行則以前往外地度假後返家的旅客為主，商店販售的主要是伊豆、箱根地區的海產加工品，還有富山的「鱒魚壽司」等遠地的土產。上行與下行所販賣的

(2) 根據《日本道路公團法》統一管理並建設高速公路、一般付費道路與相關設施的特殊法人機構，設立於一九五六年，二〇〇五年民營化並分割為三家公司。

商品有很大的不同，藉由這種細膩的設計便能提高營業額。[15]

道路公團民營化與土產多樣化

平成十七年實施的日本道路公團民營化，使這種傾向更加顯著。各個道路關係企業中的管理公司接掌營運原本由財團管理的服務區，由於民營化必須追求營業額成長，因此管理公司會更加努力銷售商品。[16]

舉例來說，東日本高速公路的關係企業「Nex-area 東日本」便設立了「Pasar」服務區，內部設有類似「百貨公司地下街」的購物區，除了點心零食，同時也販賣獨家便當等商品，大幅提升了營業額。[17]

在變化中求生存的荻野屋釜飯

信越本線橫川站的便當店荻野屋的「隘口釜飯」[3]，是日本極具代表性的特產鐵路便當之一，頗具盛名。這種釜飯的特色是直接使用益子燒[4]當容器，此外，駛往碓冰隘口的列車

236

會在橫川站解開連結，停車時間較長，方便乘客購買，也是實質上的重要因素。

然而，長野新幹線通車後，特急列車不停靠橫川站，信越本線也拆成兩段，橫川站降級成了地方幹線的終點站，導致荻野屋在車站的銷售額大幅萎縮。不過，荻野屋仍在高速公路服務區與國道沿線休息站大量銷售釜飯，彌補了橫川站損失的業績。[18] 這種名產隨著交通系統的變遷靈活調整銷售策略、展現出旺盛生命力的例子，在先前也出現過好幾次。

高速交通設施帶來的改變

除了國道與高速公路，飛機和新幹線也對日本經濟高度成長期以後的交通系統帶來重大影響。

新幹線與飛機的發展，使人們的移動時間得以大幅縮短，對於土產而言，這項改變的意義十分重大。舉例來說，福岡縣太宰府入口前有一種從江戶時代便有的名產「梅枝餅」，是

(3) 用一人份鍋子盛裝白米、醬油、味醂，再鋪上雞肉、香菇等食材燜煮成的料理。

(4) 栃木縣益子町產的民間工藝陶器，創始於一八五三年。

以薄薄的年糕包覆紅豆餡後烘烤而成，這種食物無法保存太久，因此長久以來都是人們口中「剛烤好時十分美味」卻「無法帶回家」的名產。19然而，目前在博多站與福岡機場都可以看到當成土產販賣的梅枝餅，這樣的景象就是因為飛機與新幹線的發展才得以成真。

初期乏人問津的萩之月

提到因為飛機而一躍成為主流土產的商品，仙台的「萩之月」與札幌的「白色戀人」都是很好的例子。

昭和二十二年，萩之月的製造販賣商菓匠三全於藏王町創業，當時的公司名稱是田中飴屋。昭和四十八年，田中飴屋推出「伊達繪卷」，並將公司名改為三全製菓。昭和三〇年代至四〇年代是這間點心製造商腳踏實地逐步發展的時期。

到了昭和五〇年代，三全製菓（於昭和五十三年再度改名為菓匠三全）開始著手研發一種融合卡

「萩之月」。

士達奶油與長崎蛋糕優點的新商品，[20] 最後於昭和五十四年秋天正式推出萩之月。不過，初期的萩之月非常容易發霉，銷售成績也不理想。

為了克服這個缺點，菓匠三全注意到當時用於保存進口毛皮的脫氧劑，試著將脫氧劑放入點心的袋子裡，成功維持了萩之月的新鮮風味。[21] 只不過這項保鮮方法在實際應用上遇到許多困難，前後花了一年才總算成功，[22] 從中也能看出，改良保存性無疑是生鮮食品成為土產的關鍵。

用於機上餐點，獲得電視節目介紹

菓匠三全一開始研發萩之月的目的，是想要推出新的仙台名產，而使其站穩腳步的關鍵，則是昭和五十四年獲得東亞國內航空仙台至福岡航線採購，用於機上餐點。[23] 現在日本國內線的航班別說點心，連咖啡都很少提供，但那個年代機票仍然十分昂貴，因此機上的服務也相對完善。仙台機場於昭和五十一年新增大阪航線，五十二年新增名古屋航線，五十三年新增福岡航線，五十四年新增新潟航線，五十五年則新增沖繩航線，幾乎每一年都會增加新的直航都市，乘客人數也大幅攀升，昭和五十三年為一百萬人次，五十五年達到一百四十

萬人次，[24]規模急速成長。

萩之月在乘客中博得爆炸性的好評，進而在日本全國建立了「說到仙台就想到萩之月」的穩固品牌形象。[25]透過飛機這種大範圍的交通工具，促使萩之月享譽全國，並於一九八〇年代末期受到電視音樂節目介紹，[26]這也是其打下知名度不能忽視的重點之一。

據說萩之月的商品名稱來自宮城縣的縣花「胡枝子」[(5)]，但並沒有其他特殊典故，與歷史故事的連結非常薄弱，且商品本身是奶油海綿蛋糕，也並非採用仙台當地盛產的食材。

在日本的經濟高度成長期之後，這類欠缺與土地緊密連結的名產逐漸增加，造成這種現象有幾個可能的原因，其中電視媒體的影響力絕不容小覷。

靠經營形象一炮而紅的白色戀人

還有一種商品與萩之月一樣因為飛機而打開了知名度，現在已經成為北海道土產的代名詞──那就是白色戀人。

白色戀人的製造販賣商石屋製菓創業於昭和二十二年，過去很長一段時間都只是札幌的小型點心製造廠。第二代的經營者石水勳繼承父母衣缽成為社長，在昭和五十一年由格勒諾

勃冬季奧運紀錄片《白色戀人們》得到靈感，研發出白色戀人。[27] 石屋製菓剛開始是以百貨公司為中心推廣商品，接著為了拓寬銷路，決定從機上餐點切入。

經過一番行銷宣傳，昭和五十二年十月，全日空推行北海道旅行企劃時便決定採用白色戀人為機上甜點。[28] 雖然只是為期兩週的短期企劃活動，卻引發廣大的迴響，這也是白色戀人被公認為北海道名產的關鍵。

本州與北海道間的主要交通長年以來都由青森至函館的渡輪航線一肩扛起，直到昭和四〇年代為止，每年的航運量都有所成長，昭和四十八年光是旅客就達到四百九十八萬人次。但這個數字是這條航線的黃金高峰期，從此之後航運量便長期衰退。[29] 另一方面，航空運輸崛起，昭和四十九年，飛機的運量首次超越國營鐵道，後續也不斷成長。在這股空運成長潮中，千歲機場的載客量急速增加，[30] 於是開始大力推動設施擴建，昭和五十六年三月完工的新航廈便是其中之一。[31]

白色戀人正是在千歲機場擴建與航線擴大的高峰期中，巧妙地搭上了熱潮。此外白色戀人當時只在北海道販賣，除此之外的地區皆不販售，這也是一項十分重要的

(5) 日文名為「宮城野萩」。

策略。社長石水動積極參與各種在地的宣傳活動，使白色戀人與北海道的形象變得密不可分，進而成為與土地密切連結的名產。正因如此，近年發現石屋製菓竄改保存期限(6)時，不僅白色戀人的品牌形象受損，就連北海道的形象也跟著受到打擊[32]，實在相當諷刺。

小雞饅頭的創業傳說

另一方面，小雞造型的名產「小雞饅頭」則是因為新幹線而大幅發展。大正元年（一九一二），福岡縣飯塚的石坂茂由於「看膩了圓形和四角形的饅頭，想創造新產品」而製作了小雞饅頭。之所以做成小雞造型，據說是由於他在夢中「見到了手捧小雞的觀音菩薩」，方才想出這樣的設計。[33]

小雞饅頭的製造商吉野堂似乎沒有確切的史料能夠證實這段創業傳說。不過，打從大正時代便已經開始販售「小雞饅頭」一事，或許並非信口開河。[34] 從這一點也可以看出，飯塚與小雞饅頭之間雖然欠缺歷史典故，但其仍可藉由誕生

「小雞饅頭」。

軼聞提高名產的價值。

飯塚當時是筑豐的煤礦區的中心都市，盛極一時，小雞饅頭這種甜點也受到從事體力活的礦工熱烈支持。

在戰爭期間至戰後數年，吉野堂不得不暫停營業，之後於昭和三十二年在福岡市天神設店，締造了驚人的銷售佳績，接著又多方進駐博多車站大樓與福岡縣內的購物中心，在飯塚以外的地區開設分店。到了昭和六十二年，其直營店便已達到七十間之多。[35]

地區色彩與「銘菓」地位

值得注意的是，吉野堂並未因為小雞饅頭成為飯塚與福岡縣的名產而感到滿足。昭和三十九年東京舉辦奧運，小雞饅頭也趁勢進軍東京，[36]此舉背後突顯的是當時筑豐的煤礦業已經進入衰退期。觀察現在的小雞饅頭銷量，我們會發現東京地區的銷售額早在多

(6) 二〇〇七年八月，石屋製菓被發現由十一年前便開始竄改白色戀人保存期限，且該公司生產的冰淇淋與年輪蛋糕曾驗出金黃葡萄球菌與大腸桿菌，卻未通報衛生所而私下處理，社長石水因此請辭。

年前便已超越福岡地區，[37] 也證明小雞饅頭已然奠定了東京土產的形象。

另一方面，坊間也有「從東京帶小雞饅頭回九州當土產會被罵」[38] 的說法，反映出上述策略使得小雞饅頭的在地名產色彩日漸薄弱。除了車站，小雞饅頭也大舉進駐購物中心等商業設施，成功在全國打響知名度並擴大營業規模，建立了「銘菓」的地位。

除了小雞饅頭，小城羊羹與長崎蛋糕也積極進駐百貨公司，在全國各地銷售。這些名產的銷售策略與赤福、萩之月、白色戀人等只在車站、機場與服務區販賣的方式形成對比。就這一點來說，究竟是要貫徹地方名產的路線還是選擇成為全國性的「銘菓」，端看經營者的判斷。

全國性鐵道與國際性機場

鐵道是象徵現代化的裝置，同時具有國家色彩，亦即鐵道的型態與系統極其清晰地反映出各個國家的特質。相對地，飛機、機場和鐵道一樣是現代化的象徵，卻具有非常全球化的特質，這點與鐵道大不相同。換句話說，雖然日本、德國、美國與中國的鐵道車站有很大的差異，但全世界的機場基本上沒有什麼不同。

不過，即使是機場這種將各個地區的特質壓縮到極限的設施，在日本仍會大舉販賣「機場便當」等充滿地區色彩的商品，可見日本的名產與土產文化多麼根深柢固。不過，這些事物並非亙古不變，而是會順應時代變遷與不同狀況大幅變化──我們到現在為止已經看到了許多例子。

長年缺席的東京土產代表

在近年土產的變遷中，「東京芭娜娜」巧妙地趁勢崛起，搖身一變成為代表東京的土產。但它其實誕生於平成三年，是十分晚近的商品。

本書主要著眼的是地方的名勝與觀光景點，而東京也是江戶時代以來便聚集許多觀光客的大型觀光都市。直至近年為止，東京有人形燒[7]、草加煎餅、雷粔籹「三大土產」[39]，但這三種商品很難說是出類拔萃的名產。

(7) 以雞蛋、麵粉、砂糖等原料製作的烘焙點心，分為有餡與無餡兩種，餡料一般是紅豆餡，近來也有抹茶、卡士達奶油等新口味。

其實早在很久之前，東京缺乏代表性土產的問題便已經浮上檯面。

昭和十年四月，東京土產品協會成立，發起人是當時帝國飯店的常務董事犬丸徹三、東京市內老店的店主以及國際觀光局的相關人士。他們曾「試著問路人東京土產是什麼，每個人聽了都面有難色」，因而十分感嘆——東京市民對東京的代表性名產竟然也一問三不知。

因此，協會為了「統一宣傳東京名產」，便在東京商工會議所內設置辦公室，負責執行下列業務：

一、研究、改良東京名產，提升其評價。

二、宣傳、介紹名產。

三、計劃設立名產館。

四、舉辦研究會、品評會、座談會、新產品發表販售會、試吃會等活動。40

這一連串活動其實是鎖定原訂於昭和十五年東京舉辦奧運及萬國博覽會時赴日的外國觀光客，41同時也準備向來自全國各地的觀光客積極宣傳東京名產。

觀光會館計畫與地方特產店

東京土產品協會於昭和十一年七月在丸之內大廈開設東京商品館，[42] 第三章曾提到，丸之內大廈內有各府縣的許多物產展示所，而東京商品館扮演的角色便是東京的物產展示所。

這間商品館有不少遊客參觀，還在昭和十二年四月具體擬定了於京橋一丁目獨立興建觀光會館的計畫，目標是集結供應全國各地名產料理的餐廳、東京與各地的名產販賣所與觀光協會辦公室，成立東京觀光的大本營。[43]

然而由於實施戰時體制，這項計畫最終並未實現。戰後的昭和二十九年，位於東京車站八重洲出口的國際觀光會館落成，館內有各地觀光協會辦公室與地方特產店，可以說重現了當年規劃的觀光會館。

戰前預計興建的觀光會館最鮮明的特色在於強力宣傳東京的名產，而戰後進駐國際觀光會館的觀光協會則隨著東京車站的二度開發，大部分已遷移至有樂町的東京交通會館。

兼具現代性與普遍性的都市

雖然採取了種種措施，但當時具有東京特色的土產仍然只有淺草海苔、佃煮等少數商品。東京明明是首都，受到消費者矚目的土產卻多是包包、鞋子、文具、雜貨等看不出在地特色的商品。[44]

自江戶時代起，東京就吸引了許多來自全國各地的觀光客。然而，明治時期以降造訪東京的旅客，多半是為了參觀首都的政府機關、企業等西洋風格建築物，以及接觸書籍、服裝等流行尖端的商品。[45]

也就是說，比起地區色彩與特殊性，東京的商品更偏向強調近代流行尖端的特色，大眾對東京土產的需求自然也是兼具現代性與普遍性的商品，因此與傳統的觀光都市京都、宮島或伊勢相比，東京較難出現特色鮮明的名產。

直到戰後，這樣的狀況基本上仍未曾改變。舉例來說，在國鐵改制成JR的昭和六十二年，於東京站超越草加煎餅與雷粔籹奪下銷售冠軍的土產是「東京chou bien」。[46]這是一種用泡芙皮包裹紅豆餡做成的點心，如今仍在上野車站內販賣，但筆者也是直到最近才聽聞。

除此之外，還有「東京戚風」、「東京土生土長」、「東京Bon Loire」、「東京煎餅」

等「東京銘菓」，當時的紀行作家山口文憲不但記錄下這些商品，還批評其「盡是些聽都沒聽過的牌子」，[47]可以看出這些點心都不是擁有高知名度的「東京名產」。

配合東京車站與羽田機場的發展

至於東京芭娜娜則遠比傳統土產和這些「東京銘菓」更新穎，很快便躋身東京土產之列。製造商 GRAPESTONE 創業於昭和五十三年，過去的公司名稱是日本咖啡食器中心，主要業務是販賣咖啡豆與碗盤餐具，後來才開始製造與販賣西洋點心，亦即其本身生產名產點心的時間並不長。

平成三年十一月，GRAPESTONE 推出東京芭娜娜後，剛開始的年營業額為十億日圓左右，短短幾年後便翻了三倍突破三十億日圓，超越草加煎餅與雷粔籹[48]等傳統東京土產。[49]

（右）昭和末期的東京土產介紹頁面。（中川市郎、松山巖、山口文憲，《東京站探險》，新潮社，1987年）
（左）現今市售的「東京chou bien」。

東京芭娜娜剛推出時，只在GRAPESTONE於東京百貨公司的專櫃「葡萄樹」與「銀葡萄」販賣，[50]隔年才進駐羽田機場販售，再過一年則在東京車站站內設櫃，之後以首都圈車站、機場、高速公路服務區為中心逐漸拓展銷售點。到了平成二十一年，光是東京車站站內便有八個直營銷售點，[51]可以看出東京芭娜娜特別注重東京車站的銷售業務。

東京車站原本只是東海道—山陽新幹線的終點站，在推出東京芭娜娜的平成三年，東北—上越新幹線也直通東京站，接著是平成四年山形新幹線通車，平成九年秋田新幹線、長野新幹線也一一通車，加上現有的路線持續延伸，其作為東京交通總站的向心力於是飛躍性地提升。

同時羽田機場也開始發展，隨著海上擴建計畫的推進不斷增建擴張，平成五年新航廈完工，十六年第二航廈完工。此外旅客也不斷大幅成長，平成初期一年的運量約為兩千萬人次，[52]近年則已達到七千萬人次。尤其國際線航廈也已啟用，今後運量想必會持續成長。[53]

在這樣的背景下，進入二十一世紀後，東京芭娜娜的年銷售額遂一舉突破了七十億日圓大關。[54]

香蕉與「芭娜娜」

東京並不產香蕉，那麼為何東京名產會使用香蕉來製作呢？

香蕉不僅是老少咸宜的水果，「在老一輩眼裡更有一種懷舊的親切感」[55]，這些都是相當重要的因素。此外，製造商也由當時的知名作家吉本芭娜娜身上得到靈感，想出了「東京芭娜娜」這個擬人化的商品名稱。[56]

東京芭娜娜與之前的香蕉饅頭一樣，靈活運用了香蕉這種水果的形象。不過，這裡所謂香蕉的形象，並不再是以往的遙遠南國，而是轉化為貼近庶民的親切感。

筆者長年以來一直以為東京芭娜娜是使用新鮮香蕉製作的（像「香蕉蛋糕捲」[57] 那樣，不知各位讀者是否看過），不過，其於東京車站與羽田機場的賣場都是常溫販售，若使用新鮮香蕉，就無法當成土產帶回家了。實際上，東京芭娜娜是在海綿蛋糕中加入香

「東京芭娜娜」。

蕉卡士達奶油，再做成香蕉的造型。據說開發初期便是以當作土產為目標，因此非常注重保存性，經過多次測試才成功將保存期限延長到六天。[58]

其實東京芭娜娜原本就是 GRAPESTONE 為了大規模擴張，以東京土產為目標開發出的戰略商品。[59] 或許是瞄準羽田機場與東京車站等交通設施的策略奏效，不僅銷售額急速成長，也奠定了東京土產的地位。

比如曾有記者詢問四位來東京畢業旅行的秋田縣男鹿市中學男生為何購買東京芭娜娜，他們的理由是「這是大家都知道的點心」、「買這個回去別人就知道我去過東京」。[60] 能夠向故鄉的親朋好友證明自己去過東京，又兼有方便分送的特性，顯然是東京芭娜娜廣受歡迎的原因。

「垃圾土產」與三角旗

接著，筆者想以現代土產變遷的觀點來看看過去曾經盛極一時、現在卻幾乎退出市場的名產。

自昭和三〇年代至五〇年代，日本全國各地觀光景點流行的土產是觀光三角旗，其本身

觀光三角旗一例。（谷本研，《三角旗‧日本》，PARCO娛樂事務局，2004年）

在歐美是與大學或體育有關的標誌，印有景點名稱的觀光三角旗，則是戰後日本風靡一時的特色土產。

三角旗（pennant）的語源據稱是軍隊的三角旗，不但極為男性化，又帶有威權色彩。

在日本，大學的登山社會製作三角旗作為登頂紀念，山屋模仿了這種習慣，導致之後山岳以外的觀光地也開始製作三角旗──聽說這便是觀光三角旗的起源。[61]

經濟高度成長期以降，「發現日本」、「旅遊好日子」、「Exotic Japan」等一連串的旅遊宣傳，將日本的觀光熱潮推向高點。在這樣的背景下，「觀光旅行的遠征戰利品」三角旗也開始流行起來。[62]

漫畫家三浦純曾表示，收到也不會開心的土產就是一種「垃圾土產」。他在介紹自身收藏品的《垃圾土產》[63]一書中介紹了許多觀光三角旗、金光閃閃的天守閣造型擺飾等，這些都曾經是高度成長期後觀光熱潮中廣受歡迎的土產。

被列為「垃圾土產」的日本城擺飾。（三浦純，《垃圾土產》，Media Factory，1998年）

然而，這些商品之所以被戲稱為垃圾土產（也就是不想收到的土產），就是因為它們普遍被當成土產送人。

二十世紀末，垃圾土產開始急速沒落，原因包含大眾品味與社會情勢的變化，背後因素並不單純。不過，這些商品明明具有類似紀念品的特質，使用方法卻與土產相近，或許兩者之間的矛盾也是其沒落的理由之一。

這種垃圾土產的外型多半幾乎一模一樣，只有觀光地的名稱不同，也都是以紀念當地為目的。

三角旗、在將棋造型木板上印製觀光地名的「通行證」與紙燈籠，或許都是日本獨有的產品，不過，在觀光景點販賣有當地地名的商品，無論在西方或東方都是非常普遍的現象。就這一點來說，以觀光三角旗為首的垃圾土產原本便具有強烈的西洋紀念品特色，也就是偏向旅遊者本人的旅遊紀念。

254

從團體旅遊到個人旅行

在近年來社會與生活模式的變化中，旅行的型態也有了很大的改變。儘管具體的例子多得數不清，但團體旅遊的衰退與個人旅行的興盛可說是其中最大的變化。除此之外，還有一點就是核心家庭這樣的生活型態的轉變。[64]

本書一開始曾經提過，日本土產最初的意義是將神佛的「庇蔭」分給故鄉的親朋好友，因此當時的旅遊基本上是以組織為背景的團體旅遊。從代參講[8]、軍隊、學校到農會，即使主體各有不同，但不論戰前、戰後，日本人所謂的旅行大多都是團體旅遊，即便是以個人為單位的旅行，也常是基於共同的組織。日本的土產文化便是扮演著旅遊的「證明」與「紀念」，一路發展至今。

(8) 如前所述，「講」是由信徒組成的團體，因許多成員無法每年都前往神社寺廟參拜，所以「講」會選出該年度的參拜代表，前往參拜後將領到的符咒分配給所有成員。

土產「紀念品化」?

在這個立論基礎上，當日本的團體旅遊衰退，土產文化也就會跟著沒落。事實上，後來公司行號、學校與地區性的團體旅遊確實大幅減少，到了一九九〇年代以後，個人旅行逐漸成為主流。[65] 然而至今，在觀光景點、車站、機場與服務區仍然可以看到商店販賣各式各樣的土產。

只是如今土產的型態已經與過去有很大的不同。觀光巴士直接開到土產店，團體客在短時間內一口氣購買大量土產的狀況有所減少，取而代之的是慣於旅遊的散客進入店內仔細挑選土產，而且這樣的傾向日漸增強。[66] 另外，土產也不再是廣發給眾人的東西，愈來愈多人是為了自己或親密的家人和朋友購買。

這種型態的土產，與其說是日本傳統的土產，其實更接近西洋的「紀念品」。而這類團體旅遊減少、土產需求卻並未降低的現象，或許便是因為日本的土產正在經歷「紀念品化」的過程。

東京迪士尼樂園最熱賣的商品

然而，要說日本的土產已經完全「紀念品化」，其實也未必。事實上，目前全日本土產銷量最多的地方正是東京迪士尼樂園，園內雖然有許多當成土產販賣的卡通人物商品，但點心等食品類仍佔了土產總銷售額約四成。[67]

儘管筆者並未親自去確認加州、香港、巴黎等世界各地所有迪士尼樂園販賣的商品，不過，像東京這樣以食品類土產為主流的現象，在其他地區實在難以想像。即使是迪士尼這種極度美國化的設施，只要在日本，仍然會以食品類土產為主，這項事實十分值得關注。

這些食品類土產多為餅乾、巧克力與煎餅等，每一項商品都以迪士尼的卡通人物為宣傳主軸，食品本身無甚特色。此外，以日式風情為設計概念的商品也不少，共通點是多為較易保存的點心零食。

分送土產是根深柢固的習慣

近年來民眾挑選土產時，一般會注意以下事項：

「挑選土產時的重點是包裝上要有地區名、國名，而且價格便宜。若是去香港，就要買超市賣的當地水果口味的零食。重點是包裝上要是外國語言」[68]

如果去了外國旅遊，紀念與證明自己到過當地就是土產不可欠缺的元素，因此出發前就先預訂土產的商業模式也就此成立。用這種方法購買的土產往往都不是給自己的，亦即分送土產給親朋好友仍是根深柢固的習慣。

還有一點值得注意的是，一般在選購土產時多會注意是否便於分配⋯

「只要有個別包裝，包裝上寫著當地地名就ＯＫ，內容物是其次。最重要的是發的時候不需要自己拿刀子切（略）」[69]

事實上，近年來的土產多為個別包裝，業者也致力於設計好分配的商品。[70]像赤福等沒有個別包裝的點心，確實是以分到的人當場食用為前提，個別包裝的土產增加也證明了即便當場分食的前提已經逐漸式微，但分享旅行土產的需求仍然屹立不搖。

如此看來，分送土產這項習慣本身並沒有太大的改變，只是現在確實較少像以前那樣廣

258

發土產給親戚和鄰居。而過去的這種習慣，其實是因為「講」所累積的錢財或是出發前往外地時曾接受親友的餞別等，導致「不得不回贈土產」。

不過，現代人並非完全脫離了這種共同體的人際網絡，畢竟家人、朋友、職場等關係依然存在。因此，分送土產與旅遊的庇蔭這項習慣雖會隨著時代變遷改變型態，但至今仍然根深柢固。

對土地的刻板印象與土產

前面多次提到，日本的土產與名產十分重視與當地有關的歷史典故與來由。

從先前的分析中也證明隨著時代變遷，土產與神佛或歷史的直接關聯已經日漸淡薄，而溫泉、自然景點或名勝等舊有的觀光旅行雖已減少，卻仍是市場上的主流。[71]

參與各地土產製作的經營顧問小林章曾斷言「不論是什麼樣的城鎮，只要追溯其歷史，一定能找到創造土產的靈感」[72]。日本各地每天誕生的新土產，依然注重與歷史典故的淵源，至少與土地及地區性的連結仍是區分一般商品與觀光土產的重要關鍵，[73] 土產當中也仍有許多商品具備「地區特性」、「觀光資源」與「當地商品」三項特質。[74]

與外國相比，這樣的傾向更加明顯。近年造訪日本的中國觀光客愈來愈多，並以購買大量土產而聞名。然而，他們對土產的喜好絕大多數是實用品，例如藥妝店與百元商店的商品，以及電鍋等家電用品。[75] 在這個面向上，便與日本人的土產文化有很大的差異。

曾分析現代日本人團體客行動的學者濱名篤指出，上海的土產店針對日本客人推出許多貓熊巧克力、貓熊玩偶等商品，但除了動物園之外，上海的自然環境並沒有貓熊棲息。濱名認為，日本的團體客是基於提到中國就想到熊貓的「刻板印象」才會想購買這類商品。[76] 日本的土產原本就具有證明前往該地的強烈特色，由此推斷，這種「刻板印象」成為旅客心中的當地象徵而廣受歡迎，可說是自然衍生的結果。序章曾提到的夏威夷豆巧克力也是如此，當日本人前往海外，多會將巧克力等點心零食當成土產，用以取代國內的名產。[77]

土產銷售策略所呈顯的現象

另一方面，大阪梅田地下街的「偽證 (9) 橫丁」便是反向利用這種習慣訂定行銷策略。偽證橫丁指的是位於阪神百貨前的地下道，乃專門販賣各都府道縣土產的賣場，起源可以追溯至昭和二十六年，大阪市委託阪神電鐵將戰前便存在的大阪站前地下街部分地下道改造為

「女性與孩童也能安心使用的明亮地下道」。

當時，阪神電鐵將偽證橫丁打造成日本少見的「全國銘菓名產街」，在平成三年的全盛期曾有三十六間店，之後日漸減少，目前約有十間店仍在販售各個都道府縣的名產。[10][78] 之所以叫作「偽證橫丁」，據說是因為即使沒有真的去旅行，在這裡也可以購買各地土產、捏造旅行的證據──可說是反向利用了土產具備的「證明購買人曾前往當地」的特性。[79]

此外，方才提過一種海外旅行者適用的購買方法，是在出發前就挑選商品下訂單，回國後再由業者宅配到府。一份早年的統計顯示，土產宅配業者 RH Traveler 平成十年接到的海外土產訂單約有五成是點心零食等食品類。[80]

近年來，個人旅行漸漸成為旅遊市場的主流，旅遊的本

(9) 原文「アリバイ」源自英文「alibi」，意為「不在場證明」。

(10) 本書日文版為二〇一三年出版，實際上這條商店街已於二〇一四年停業。

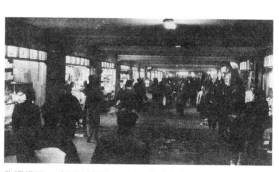

偽證橫丁。（每日新聞社，1954年拍攝）

質也隨之產生變化，其中一個趨勢是強調「旅遊即是體驗當地生活」。如此一來，當地的日用雜貨與生活必需品便成為最受重視的土產。[81]這些用品幾乎都不是為了紀念當地而製作，但可以由此看出，與當地的關聯仍是土產重要的條件之一。

在日本社會的大幅變動中，土產必然也有很大的變化，或許可以解讀為紀念品的特質與土產的特質兩者不斷此消彼長。而未來，土產也將在這樣的變化中持續存在。

近代的國民經驗與土產

本書追溯了近代日本土產與名產的形成及其變化的歷史，以下將逐一回顧並整理各章節重點。

第一章到六章已經闡明，現今的土產並非自古即有。近世以來民間便有名產，也有將名產當成土產帶回家鄉的風俗習慣，不過，近世的名產與近代的土產之間，雖不至於毫無關聯，卻仍有一些差異。

本書的主題便是探討土產這種風俗文化如何在近代日本社會中形成並產生變化。在分析的過程中，筆者發現，土產與近代的政治經濟系統有著密不可分的關聯，具體來說，其與鐵道、軍隊、博覽會等支撐近代國家的裝置關係密切。

其中，鐵道扮演了極為重要的角色。許多研究都已經指出鐵道對現代化造成的影響，近年的研究除了關注工業化與都市化等直接與社會經濟相關的領域之外，也開始重視休閒娛樂等和生活密切相關的面向，發現鐵道不只和遊樂園、遠足等新潮的休閒活動有關，也與新年參拜等神社寺廟的活動關係深厚。[1]

隨著鐵道的登場，過去必須在當地享用的名產遂能夠當成土產帶回家。因應這項變化，

安倍川餅也從以麻糬製作改為使用求肥，象徵名產內容物也有一番改良。

此外，在鐵道車站內販售並藉此在全國打開知名度，對奠定名產的地位有很大的幫助。鐵道率先示範了這樣的發展架構，在經濟高度成長期之後，飛機與高速公路也以同一套模式達到了相同的效果。

而博覽會也扮演了非常重要的角色。

萬國博覽會與內國勸業博覽會除了具有帝國主義祭典的性質，[2] 其學習歐美技術並拓展至各地的功能也倍受重視。[3] 另一方面，亦有人指出，以明治時代為中心在全國各地頻繁舉辦的博覽會與共進會，具有促進國內技術與資訊普及的功能。[4] 各地的名產在這類活動中接受評鑑，與同類型的產品相互比較與審查，得以改良品質，並因而聞名全國。

戰爭與軍隊乍看之下和名產、土產並沒有直接關聯，事實上卻對土產有著很大的影響。軍隊與戰爭是近代國家所體驗的裝置與情境中，對國民影響最巨大的一種。近年來，許多研究都以戰爭與軍隊的國民經驗為主題，宏觀來看，大致上可以將研究面向區分為直接戰場經驗、以徵兵制為主軸的軍隊教育，[5] 以及強調戰爭與地區社會的關聯。[6]

266

其中，中日戰爭是近代日本第一場正式對外戰爭，日本的國民也是透過這樣的過程而形成，因此這場戰爭的定位極為特殊。透過戰爭與軍隊體驗到的事物，所造成的影響往往超過軍事與政治層面。曾探討吉備糰子的研究者加原奈穗子指出，中日戰爭對名產成立背後故事的形成具有劃時代的意義。[7]之後，戰爭與軍隊作為近代國家的裝置，不斷對土產造成大範圍的持續性影響。

第一個影響發生在戰爭及軍隊與故事的形成關係深厚時。例如中日戰爭與日俄戰爭由於戰況對日本有利，吉備糰子與宮島的杓子便因與戰爭的正當性深刻連結而奠定名產的地位。

第二個影響則是名產透過戰爭與軍隊這種具有國民性規模的體系擴展其知名度。業者也會利用這樣的制度——如販賣包含自家產品的慰勞品——策略性地擴大商業版圖。

第三個影響是軍隊作為名產的消費者，在實際的生產面向造成了不少影響，例如進一步機械化與保存技術的提升等。

這樣的結構是以戰況有利、物資生產與流通順暢無阻為前提。要是無法達到這樣的前提，反而會強制發生縮小再生產（reproduction on a regressive scale）[(1)]，是一套極為危險的系統。

到了戰爭後期，絕大部分的人民都會直接面臨嚴重的糧食與物資不足，因此人們在提到

軍隊與戰爭時，經常只強調這些影響。不過，軍隊與戰爭等國民經驗確實在近代土產的形成過程中扮演了重要的角色，這是無可否認的事實。

本書提到的鐵道、博覽會、戰爭與軍隊的作用有不少共通點，然而在這個體系中，其並非單獨發揮作用，而是複合式地連結在一起，最後對近代土產的形成造成了影響。因此，近代土產可以說是出色的近代產物，在這個過程中，最重要的是名產傳播至全國時，「現代性」的體系所扮演的角色。

在經濟高度成長期以降，日本社會、交通、旅行的方式等與土產有關的環境都產生了很大的改變，然而，日本獨特的名產特徵與土產風俗至今仍強韌地留存下來。至少在日本，想躋身土產並持續生存，首先必須靠著與當地有關的典故或歷史成為「名產」。人們將名產發送給親朋好友的習慣基本上也並未改變，這一點與歐美的紀念品文化，以及並不重視「名產」化的中國與東南亞國家土產文化有很大的差異。

本書提到的鐵道、博覽會、戰爭與軍隊等國民經驗的近代裝置，以全國性的規模促進名產

產化與土產化，但同時也帶來了標準化與均質化，具有截然相反的兩種意義，日本近代的土產便是在這兩者的矛盾對立中發展。

研究戰時體制時期觀光情形的學者肯尼斯・洛夫認為，即使是在戰爭時期，與國家主義融為一體的現代化浪潮，仍然振興了消費與觀光。[8] 這並非是僅限戰時才有的現象。正如本書所述，不論政治體制與短期的政治狀況如何，日本的土產文化都是在現代性的體系中日漸成形。

譯註

(1) 馬克思經濟學用語，意指再生產的規模縮小。一般而言在資本主義經濟下，再生產的規模應會擴大，但發生戰爭或劇烈通貨膨脹時，便可能有再生產規模縮小的情形。

後記

我之所以會開始進行土產歷史這種「特異的」研究，起因實在是微不足道。

一切始於二○○一年夏天，我偶然前往倫敦旅遊，被正在當地留學的朋友帶去看了一場「土產展」。那場展覽的規模並不大，只是小小的企劃展，但當發現這些過去未曾特別留意的名產與土產文化在外國人眼中看來竟如此新奇，我不禁暗暗吃驚，也非常感動有人將這項題目當成研究對象。

當時，我正好寫完以近代都市形成為主題的博士論文（後於二○○四年由日本岩田書院出版，書名為《近代日本大都市的形成》），深深體會到描述日本近代時，必須在近代以外的時代深度與地區廣度之中找到其定位。而從土產這個角度正可以切入日本近代，堪稱絕佳的題材。

這是屬於選定土產為研究主題的正經理由，但我也必須承認，選了這個題目，就能一邊

在各地旅行順便調查資料，實在是一石二鳥——這種旁門左道的念頭確實也是我決定研究土產的主因之一。之後在旅行各地時，我雖曾前往圖書館閱覽史料與文獻，卻光是茫然盯著資料，根本找不到研究方向。實際上，也有朋友給予忠告，勸我「別用這種裝模作樣的方式做研究」。

改變這種膠著情況的轉捩點，是受老川慶喜老師之邀，參加了國立歷史民俗博物館的企劃展「旅——由江戶之旅到鐵道旅行」。我在這場展覽中接觸了前近代史研究者山本光正老師，以及研究相近領域的平山昇老師，這才逐漸確立自己的觀點將以探討近世名產在近代的變遷為主。在二〇〇八年七月舉辦的國立歷史民俗博物館論壇中，我以鐵道與近代土產形成為主題發表了研究報告。接著在二〇一〇年七月「透過鐵道看日本近代」研究會得到發表的機會，獲得主辦的高階秀爾教授等諸位老師賜予寶貴的意見，逐漸確立本書的基本觀點將是盡量以具體的方式解析近世名產透過鐵道、博覽會、軍隊等近代裝置產生變化、形成新的近代土產的過程。同年度我也獲得了科學研究經費補助，促使自己加快腳步前往各地進行土產之旅。從波照間到稚內，我不僅走遍日本全國的土地，有時也會探訪臺灣的山區以及遠望大西洋的西班牙極西地帶，有些名產往往是在走訪當地時才首次聽聞，也才有機會品嚐。

或許關於土產的歷史研究之所以遲遲未能有所進展，是因為許多歷史研究者——尤其是

日本史研究者——都偏愛杯中物。我之所以如此推測，是因為關於日本釀酒業的研究倒是大有進展。或許對於嗜酒的人來說，多是甜食的名產與土產實在引不起他們的興趣。

本書的完成歷經了上述過程，以歷史研究的標準來看，研究內容可說十分特異。不過，我認為自己同時以概觀時代與地區的方式，成功描繪了近代日本的文化與社會的剖面，目前也正運用透過本書得到的知識，持續研究近代都市的形成與神社佛寺。

在埋首研究的過程中，儘管曾感覺自己彷彿孤軍奮戰，但如今回顧過往，孤單一人充其量只是錯覺，我無疑得到許多人慷慨協助才得以寫就本書。

在此無法一一列舉諸位的姓名，但要特別感謝稻庭彩和子女士帶來的靈感，讓我發現土產可以是研究主題，也謝謝內藤一成先生建議我出版本書，最後還要感謝講談社的青山遊編輯，將我七零八落的原稿整理成冊。

二〇一三年一月

鈴木勇一郎

77 前川健一，《異國憧憬 戰後海外旅行外史》（JTB，2003年），頁168。

78 〈假裝真的去過當地 偽證橫丁（週刊you・me journal）〉，《朝日新聞》（1999年10月7日大阪晚報）。

79 也有一種說法指出，實際上真的在偽證橫丁製造偽證的機會並不多。

80 〈traveler 收益增加 國內土產銷路也擴大〉，《土產品新聞》（17號，1998年12月）。

81 井口貢，〈土展與觀光〉，谷口知司編著，《觀光商業論》（minerva書房，2010年）。

終章

1 平山昇，〈明治時期東京「新年參拜」的形成過程——鐵道與郊外催生出的參拜活動〉，《日本歷史》（691號，2005年）、《鐵道改變的神社寺廟參拜》（交通新聞社新書，2012年）。

2 吉見俊哉，《博覽會的政治學——視線之現代》（中公新書，1992年）。

3 吉田光邦編，《萬國博覽會的研究》（思文閣出版，1986年）。

4 清川雪彥，《日本的經濟發展與技術普及》（東洋經濟新報社，1995年），頁241-249。

5 加藤陽子，《徵兵制與近代日本》（吉川弘文館，1996年）、一之瀨俊也，《近代日本的徵兵制與社會》，（吉川弘文館，2004年）。

6 中野良，〈大正期日本陸軍的軍事演習——以其與地區社會之關係為中心〉，《史學雜誌》（114卷5號，2005年）、吉田律人，〈新潟縣的兵營設置與地方振興——以新發田・村松為中心〉，《地方史研究》（57卷1號，2007年）、河西英通，《相互爭鬥的地區與軍隊》（岩波書店，2010年）等等。

7 加原奈穗子，〈旅遊土產的發展與地區文化的創造——以岡山名產「吉備糰子」為例〉，《旅遊文化研究所研究報告》（13號，2004年）。

8 肯尼斯・洛夫（Kenneth James Ruoff）著，木村剛久譯，《紀元二千六百年——消費與觀光的國家主義》（朝日選書，2010年）。

54 〈東京站土產──「芭娜娜」令人心服口服「只有這裡買得到的商品」名列前茅（目標是引爆人氣）〉，《日經MJ》（2005年3月25日）。

55 同前註。

56 〈「東京芭娜娜」GRAPESTONE 以土產站穩腳步〉，《日經產業新聞》（1998年11月20日）。

57 由山崎麵包製造販賣的洋派糕點。將一整條剝皮的香蕉加上鮮奶油，再用海綿蛋糕包起來。

58 〈【東京名產故事】東京芭娜娜「發現你了」（杉並區）〉，《產經新聞》（1998年3月11日）。

59 同註56，〈「東京芭娜娜」GRAPESTONE 以土產站穩腳步〉。

60 〈為何挑選這樣的土產──「不知為何而來的執著」？土產大賣的4個原則（生活Surprise）〉，《日經plus1》（2007年12月22日）。

61 谷本研，《三角旗‧日本》（PARCO娛樂事務局，2004年），頁4。

62 谷本研，〈日本「風景」論序說〉，《Diatxt》（9號，2004年）。

63 三浦純，《垃圾土產》（Media Factory，1998年）。

64 〈奢侈消費 迴避通貨緊縮壓力（誕生於地方的品牌）〉，《日經MJ》（2003年1月4日）。

65 日本交通公社編，《旅行者之行動與意識變化 1999-2008》（日本交通公社觀光文化事業部，2010年），頁31。

66 同註64，〈奢侈消費 迴避通貨緊縮壓力（誕生於地方的品牌）〉。

67 〈新興勢力 絞盡腦汁 TDR營業額為日本第一高達900億日圓 每年重新檢視商品陣容4次〉，《日經MJ》，2003年1月4日。

68 〈土產的職場權力學 指定品牌令人苦惱 送法也有潛規則〉，《讀賣新聞》（1998年8月17日）。

69 同前註。

70 〈熱門土產是橫濱燒賣、迪士尼樂園人形燒〉，《土產品新聞》（25號，1999年8月）。

71 同註65，《旅行者之行動與意識變化 1999-2008》，頁84、85。

72 〈發現土產的力量──產地與產品歷經枯榮盛衰 地域的傳統 成為品牌〉，《日經MJ》，2003年1月4日。

73 鈴木實，《土產品營業革新》（全國觀光與物產新聞社，1996年），頁25。

74 同前註，《土產品營業革新》，頁26。

75 上田真弓、池田浩一郎，《中國觀光客從天而降》（My comi新書，2010年），頁48、49。

76 濱名篤，〈海外團體旅遊的普及與土產店的購買行為〉，白幡洋三郎編，《旅遊與發現日本》（國際日本文化研究中心，2009年）。

1961→1986》（北海道機場，1986年），頁96。

31　同前註，《邁向新時代》，頁66、67。

32　同註27，〈2007年的北海道經濟 北海道品牌的失足與重生〉。

33　〈經典土產的祕密 ②「小雞饅頭」〉，《旅遊手帖》（2005年7月）。

34　〈平成18年11月29日智慧財產高等法院判決平成17年（行）第10673號〉（Dl-Law.com）。

35　同前註。

36　〈享用元祖——「小雞饅頭」藉由新幹線拓展版圖的全國品牌〉，《再來》（1994年2月17日）。

37　〈銷售第一名「赤福」、第二名「白色戀人」〉，《日經MJ》（2003年1月4日）。

38　〈名菓小雞饅頭——發祥於飯塚，60年代進軍東京（給調職族的九州沖繩學）〉，《日本經濟新聞》（2009年10月10日）。

39　〈東京的代表性土產是？（女性瓦版）〉，《日本經濟新聞》（1997年11月20日晚報）。

40　《主要問題紀錄 昭和九年度 第四冊 關於東京土產品協會設立之紀錄》，東京商工會議所經濟資料中心館藏。

41　〈構思製品進軍東京的策略 八日 土產品座談會〉，《東京朝日新聞》（1936年12月3日晚報）、〈奧運 外國客人注意事項 土產品座談會〉，《東京朝日新聞》（1936年12月9日）。

42　〈早晨店員活躍 市內商品館店開業〉，《東京朝日新聞》（1936年7月5日晚報）。

43　〈觀光東京主場 目標是奧運與萬博 出現的觀光會館〉，《東京朝日新聞》（1937年4月28日）。

44　青山光太郎，《大東京的魅力》（東京土產品協會，1936年），頁349-401。

45　山本光正，《江戶參觀與東京觀光》（臨川選書，2005年），頁116、167。

46　山口文憲，〈東京站探險〉，《東京站探險》（新潮社，1987年）。

47　同前註。

48　不過，雷粔籹與草加煎餅並不是由單一業者製造，而是有兩家以上的業者同時生產，京都的八橋也是如此。

49　〈東京站土產點心銷售排行榜best 5〉，《日經產業新聞》（1998年11月20日）。

50　〈令人懷念的香蕉點心〉，《日經流通新聞》（1991年12月26日）。

51　〈「東京銘菓」為何不在家鄉賣〉，《日本經濟新聞》（2009年6月28日）。

52　酒井正子，《羽田——肩擔起日本的機場》（成山堂書店，2005年），頁4。

53　杉浦一機，《重生的首都圈機場》（交通新聞社，2009年），頁20。

　　年4月11日晚報）。

10　國土政策與高速公路研究會編著，《國土與高速公路的未來》（日經BP出版中心，2004年），頁24、25。

11　同註4，《道路統計年報 2008年版》。

12　同註10，《國土與高速公路的未來》，頁46。

13　〈首相同意設立道路設施協會〉，《讀賣新聞》（1965年3月20日）。

14　道路設施協會編，《道路設施協會三十年史》（道路設施協會，1996年），頁23、24。

15　〈發現土產的力量——土產在這裡 東名海老名休息區上行下行商品不同〉，《日經MJ》，2003年1月4日。

16　〈想知道！在高速公路商店「道中」購物，風格就像「百貨公司地下樓層」，還有人氣店家進駐〉，《每日新聞》（2008年7月4日晚報）。

17　同前註。

18　〈〔09品牌列傳〕隘口釜飯 手工製作的溫暖〉，《讀賣新聞》（2009年8月4日）。

19　吉田敬二郎，《日本各地的名產點心》（食糖新聞社，1949年），頁111。

20　市原巖，〈用地區限定主義的土產商法培養出「萩之月」（株）菓匠三全〉，《商工 journal》（338號，2003年）。

21　〈〔追悼宮城〕12月 一手打造銘菓‧萩之月的菓匠三全會長‧田中實＝宮城〉，《讀賣新聞》（2001年12月6日）。

22　同註20，〈用地區限定主義的土產商法培養出「萩之月」（株）菓匠三全〉。

23　同註21，〈〔追悼宮城〕12月 一手打造銘菓‧萩之月的菓匠三全會長‧田中實＝宮城〉。

24　宮城建人，〈仙台機場70年之路〉，《七十七商業情報》（28號，2005年）http://www.77bsf.or.jp/business/quarterly/no28/senjin.htm（2012年12月10日閱覽）。

25　同註21，〈〔追悼宮城〕12月 一手打造銘菓‧萩之月的菓匠三全會長‧田中實＝宮城〉。

26　〈收到會開心的土產點心〉，《日經plus1》（2006年8月12日）。

27　橫島公司，〈2007年的北海道經濟 北海道品牌的失足與重生——「白色戀人」的造假問題〉，《地區與經濟》（5號，2008年）。

28　〈北國的白色戀人（4）石屋製菓社長石水勳（仕事人祕錄）〉，《日經產業新聞》（2007年8月9日）。

29　北海道旅客鐵道編，《青函連絡船——榮光之軌跡》（北海道旅客鐵道，1988年），頁254。

30　北海道機場株式會社社史編纂室編，《邁向新時代——北海道機場25年史

51 小澤清躬，《有馬溫泉史話》（五典書院，1938年），頁308。

52 章林散士，《有馬溫泉案內》（山本文友堂，1899年），頁9。

53 同註51，《有馬溫泉史話》，頁314、315。

54 佐藤巖編，《別府溫泉》（松浦清平，1917年），頁85。

55 佐藤藏太郎編，《別府溫泉誌》（武田新聞舖，1909年），頁123。

56 同註47，《別府溫泉史》，頁404。

57 同註54，《別府溫泉》，頁85。

58 同註54，《別府溫泉》，頁85、86。

59 上野一也編，《泉都別府溫泉案內》（雅樂堂松尾數馬，1917年），頁126。

60 鐵道省編，《溫泉案內》（博文館，1940年），頁271。

61 同註42，《觀光溫泉都市的經濟考察》，頁41。

62 奧野他見男，《別府夜話》（潮文閣，1925年），頁148。

63 山村高淑，〈日本戰後高度經濟成長期團體旅遊之考察〉，《旅遊文化研究所研究報告》（20號，2011年）。

64 同註43，《東海北陸》，頁25。

65 同註48，〈溫泉意象之變化〉。

66 同註47，《別府溫泉史》，頁348。

67 高橋信雄，〈天下仙境 伊香保溫泉〉，《溫泉世界 伊香保號》（日本溫泉協會，1920年）。

68 同註51，《有馬溫泉史話》，頁315。

69 同註48，〈溫泉意象之變化〉。

第六章

1 東京急行電鐵社史編纂事務局編，《東京急行電鐵五十年史》（東京急行電鐵，1973年），頁454、455。

2 （廣告）〈9月11日開業 箱根湯本 東急休息站〉，《讀賣新聞》（1956年9月8日）。

3 日本交通公社，《休息站的經營》（日本交通公社，1969年），頁5、6。

4 國土交通省道路局企劃課，《道路統計年報 2008年版》（全國道路利用者會議，2008年）。

5 米屋一百週年社史編纂委員會編，《米屋百年軌跡》（米屋株式會社，1999年），頁168-171。

6 同前註，《米屋百年軌跡》，頁271。

7 〈今日問題 休息站文化〉，《朝日新聞》（1969年4月22日晚報）。

8 同前註。

9 〈〔新觀光風土記〕招牌被搶客源驟減 國一沿線衰退〉，《讀賣新聞》（1970

22 同註21，《道後之溫泉》，頁82。

23 同註21，《道後之溫泉》，頁83。

24 吉田音五郎編，《道後花柳情史》（海南新聞，1917年），頁12。

25 同註21，《道後之溫泉》，頁83。

26 同前註。

27 夏目漱石，《少爺》（岩波文庫，2008年），頁34。

28 同前註。

29 同註19，《道後溫泉》，頁227。

30 同註19，《道後溫泉》，頁427。

31 同註21，《道後之溫泉》，頁83。

32 同註19，《道後溫泉》，頁428。

33 曾我正堂，《道後溫泉史話》（三好文成堂，1938年）。

34 山村順次，〈熱海之溫泉觀光都市形成與機能〉，《東洋研究》（22號，1970年）。

35 小川德太郎，《熱海案內誌》（小川德太郎，1908年），頁51-53。

36 齋藤要八，《新撰熱海案內》（熱海溫泉公會管理所，1914年），頁109、110。

37 齋藤要八，《熱海町誌》（熱海市役所祕書課，1963年），頁15，原書出版於1912年。

38 熱海市史編纂委員會編，《熱海市史 下卷》（熱海市，1968年），頁167。

39 同前註，《熱海市史 下卷》，頁169。

40 熱海町役場觀光課編，《熱海》（熱海町役場觀光課，1934年），頁14。

41 同註34，〈熱海之溫泉觀光都市形成與機能〉。

42 大分大學經濟研究所，《觀光溫泉都市的經濟考察》（大分大學經濟研究所，1953年），頁11。

43 森本孝編，《東海北陸2 與宮本常一一起走過的昭和日本10》（農山漁村文化協會，2010年），頁33。初刊於《走 看 聽》（141號，1978年）。

44 同前註，《東海北陸》，頁34。

45 瀨崎圭二，〈「金色夜叉」與熱海——扉頁畫的力量與現在〉，《國文學考》（201號，2009年）。

46 大阪商船三井船舶株式會社編，《大阪商船株式會社八十年史》（大阪商船三井船舶株式會社，1966年），頁259、260。

47 別府市觀光協會編，《別府溫泉史》（izumi書房，1963年），頁70、71。

48 菅野剛宏，〈溫泉意象之變化〉，《溫泉文化誌 論集 溫泉學①》（岩田書院，2007年）。

49 同註47，《別府溫泉史》，頁403。

50 菊池幽芳，〈別府溫泉繁昌記 六〉，《別府史談》（9號，1995年）。

《日經流通新聞》（2003年1月4日）。

155 壽SPIRITS集團網站 hppt://www.okashinet.co.jp/p/info/4/（2012年1月30日閱覽）。

156 〈發現土產的力量——新興勢力 絞盡腦汁 國民品牌進軍地方〉，《日經MJ》，2003年1月4日。

157 鍛冶博之，〈當地限定點心作為一種土產〉，《市場史研究》（27號，2007年）。

158 〈地區限定點心成為流行土產〉，《土產品新聞》（2號，1997年11月）。

第五章

1 關戶明子，《近代旅行者與溫泉》（中西屋出版，2007年），頁46。

2 同前註，《近代旅行者與溫泉》，頁85。

3 同註1，《近代旅行者與溫泉》。頁108。

4 高橋信雄，《伊香保溫泉案內》（溫泉之日本社，1926年），頁71。

5 田口浪三編，《群馬縣營業便覽》（全國營業便覽發行所，1904年），頁30-37。

6 〈真砂饅頭〉，《讀賣新聞》（1885年8月8日）。

7 松岡廣之編，《日本鐵道案內記》（松岡廣之，1899年），頁108。

8 磯部誌編輯委員會編，《磯部誌》（磯部地誌刊行會，1990年），頁233、234、456-458。

9 同註4，《伊香保溫泉案內》，頁126。

10 長谷川時雨，〈憧憬〉，高木角治郎編，《伊香保土產》（伊香保書院，1996年），頁78。

11 〈溫泉饅頭發祥 伊香保溫泉 勝月堂〉（商品內附傳單）。

12 田山花袋，《一日遊樂》（博文館，1918年），頁261。

13 同前註，《一日遊樂》，頁260。

14 鈴木秋風，《伊香保案內》（岸物產商店，1911年），頁24-26。

15 同註4，《伊香保溫泉案內》（廣告）。

16 勝月堂〈湯乃花饅頭〉的包裝印有照片，上面有「陸軍特別大演習賜天覽御買上之榮 昭和九年十一月十七日」等字樣。

17 伊香保町教育委員會編，《伊香保誌》（伊香保町，1970年），頁1041。

18 中野良，〈大正期日本陸軍的軍事演習——以其與地區社會之關係為中心〉，《史學雜誌》（114卷5號，2005年）。

19 「道後溫泉」編輯委員會編，《道後溫泉》（松山市，1974年），頁139-144。

20 同前註，《道後溫泉》，頁403。

21 栗本黑面郎編，《道後之溫泉》（今井神泉堂，1911年），頁80、81。

127 〈改變風貌的城鎮・草加〉,《東京日日新聞》(1941年6月21日)。

128 〈各國名產未來(8)桃太郎也嘆氣 奄奄一息的吉備糰子〉,《朝日新聞》(1941年2月14日)、〈各國名產未來(10)土產之都今何在 八橋也將成為諺語?〉,《朝日新聞》(1941年2月25日)。

129 池元有一,〈點心製造業的企業整備〉,原朗、山崎志郎編著,《戰時日本的經濟再組成》(日本經濟評論社,2006年)。

130 濱田易口述,所功編,《赤福往事》(赤福,1971年),頁139。

131 〈各國名產未來(21)哀愁的木雕熊〉,《朝日新聞》(1941年3月14日)。

132 同註101,《米屋百年軌跡》,頁111。

133 同註101,《米屋百年軌跡》,頁123。

134 同註101,《米屋百年軌跡》,頁124。

135 同註101,《米屋百年軌跡》,頁124、125。

136 E・S・摩斯(Edward Sylvester Morse),石川欣一譯,《日本的那一天 1》(東洋文庫171,1970年),頁70。

137 神奈川縣植物調查會編,《箱根植物》(三省堂書店,1913年),頁133。

138 箱根物產聯合會,《箱根物產史》(箱根物產連合會,1978年),頁78-89。

139 同註137,《箱根植物》,頁140。

140 同註138,《箱根物產史》,頁163。

141 同註138,《箱根物產史》,頁95。

142 箱根物產同業公會編,《箱根物產》(箱根物產同業公會,出版年分不詳),頁3,神奈川縣立圖書館館藏。

143 同前註,《箱根物產》,頁9。

144 久甫,〈鄉土土產〉,《旅》(1939年3月)。

145 同前註。

146 同註144。

147 全日本觀光聯盟編,《觀光土產品與工藝》(全日本觀光聯盟,1948年),頁22。

148 日本交通公社編,《觀光現狀與課題》(日本交通公社,1979年),頁550。

149 木下直之,《世上從中途開始被隱瞞的事》(晶文社,2002年),頁267。

150 同前註。

151 〈發現土產的力量——產地與產品歷經枯榮盛衰 木雕擺設都放在哪?〉,《日經MJ》,2003年1月4日。

152 山村順次,《觀光地的形成過程與機能》(御茶之水書房,1994年),頁254。

153 株式會社高千穗網站 http://www.kk-takachiho.jp/about/03.php(2012年1月30日閱覽)。

154 〈發現土產的力量——產地與產品歷經枯榮盛衰 持續廣域化地製造廠房〉,

101 米屋一百週年社史編纂委員會編，《米屋百年軌跡》（米屋株式會社，1999年），頁43。

102 〈成田的栗子羊羹〉，《東京朝日新聞》（1907年5月5日）。

103 同註101，《米屋百年軌跡》，頁57。

104 諸岡謙一，《追懷米屋羊羹創業者長藏翁》（諸岡謙一，1973年）頁400-404。

105 同註101，《米屋百年軌跡》，頁98。

106 同註99，《成田土產》，頁71、72。

107 〈貴族院高額納稅者議員互選人名冊預測表〉，澀谷隆一編，《大正昭和日本全國資產家‧地主資料總覽 第二卷》（柏書房，1985年）。

108 野村藤一郎，《成田町誌》（野村藤一郎，1912年），頁162，成田山佛教圖書館館藏。

109 成田町役場編，《成田町之町勢》（成田町役場，1933年），成田山佛教圖書館館藏。

110 成田山新勝寺編，《成田山誌》（成田山新勝寺，1938年），頁496-536。

111 成田市史編纂委員會編，《成田市史 近現代篇》（成田市，1986年），頁527。

112 同前註，《成田市史 近現代篇》，頁531。

113 千葉縣商工水產課編，《千葉縣土產品》（千葉縣商工水產課，1936年），頁84。

114 同註101，《米屋百年軌跡》，頁100。

115 同註111，《成田市史 近現代篇》，頁632。

116 同註90，《門前町成田之路》，頁301。

117 高岡裕之，〈觀光‧厚生‧旅行〉，赤澤史朗、北河賢三編著，《文化與法西斯主義》（日本經濟評論社，1993年）。

118 同註113，《千葉縣土產品》，頁85。

119 同註101，《米屋百年軌跡》，頁107。

120 〈由機上搬運下來的羊羹 軍隊歡欣鼓舞〉，《東京朝日新聞》（1939年3月18日）。

121 〈從「想吃甜食」離題到「食物座談會」〉，《東京朝日新聞》（1937年10月18日）。

122 同註117，〈觀光‧厚生‧旅行〉。

123 〈各國名產品未來（12）醃山葵的辛酸人生〉，《朝日新聞》（1941年2月27日）。

124 京成電鐵社史編纂委員會編，《京成電鐵五十五年史》（京成電鐵，1967年），頁644。

125 宮脇俊三，《宮脇俊三鐵道紀行全集2》（角川書店，1999年），頁77。

126 〈鐵路便當新體制②福井站興亞餅〉，《朝日新聞》（1941年4月13日）。

67　小城郡教育會編，《小城郡誌》（木下泰山堂，1934年），頁244。

68　同註65，《小城町史》，頁506。

69　村岡安廣，《村岡安吉傳》（村岡總本舖，1984年），頁10。

70　同前註，《村岡安吉傳》，頁13。

71　同註69，《村岡安吉傳》，頁86。

72　同前註。

73　同註69，《村岡安吉傳》，頁28。

74　同註65，《小城町史》，頁755、同註69，《村岡安吉傳》，頁101-106。

75　株式會社佐賀玉屋200週年紀念冊實行委員會，《佐賀玉屋創業二百年紀念誌》
　　（株式會社佐賀玉屋，2006年），頁9。

76　同註69，《村岡安吉傳》，頁65。

77　同註69，《村岡安吉傳》，頁107。

78　同註69，《村岡安吉傳》，頁88。

79　同註69，《村岡安吉傳》，頁44。

80　同註64，《肥前點心》，頁144。

81　同註58，《第五屆 全國點心大品評會事務報告書》，頁54。

82　同註64，《肥前點心》，頁151、152。

83　同註69，《村岡安吉傳》，頁69。

84　同註69，《村岡安吉傳》，頁94。

85　同註69，《村岡安吉傳》，頁70。

86　永淵元斧，《佐賀觀光與名產》（佐賀縣觀光與名產社，1934年），頁15。

87　吉田銀治，《成田山案內記》（成田山案內記發行所，1897年），頁28。

88　雪中庵雀志，〈成田詣〉，《文藝俱樂部》（7卷12號，1901年）。

89　黑川萬藏，《成田名產由來》（精研社，1885年）。

90　大野政治，《門前町成田之路》（大野政治，1955年），頁285。

91　同註89，《成田名產由來》。

92　同註90，《門前町成田之路》，頁285。

93　同註89，《成田名產由來》。

94　村上重良，《成田不動的歷史》（東通社出版部，1968年），頁298。

95　同註88，〈成田詣〉。

96　同註90，《門前町成田之路》，頁285、286。

97　同註88，〈成田詣〉。

98　植田啟次編，《成田鐵道案內》（鐵道世界社，1916年），頁31。

99　平林馬之助，《成田土產》（平林馬之助，1908年）書末廣告欄，成田山佛教
　　圖書館館藏。

100 同註94，《成田不動的歷史》，頁298。

年），頁100。

42 米倉屋，〈珍菓「香蕉饅頭」〉（附在香蕉饅頭商品內的小卡片）。

43 同註41，《會員家業及其沿革》，頁100。

44 中村武久，《香蕉學入門》（丸善Library，1991年），頁54。

45 村井吉敬編，《鶴見良行著作集六 香蕉》（美篶書房，1998年），頁3。

46 札幌鐵道局編，《北海道鐵道各站要覽》（北海道山岳會，1923年）。

47 帶廣商工會編，《帶廣觀光案內》（帶廣商工會，1939年），頁61。

48 大石勇，《傳統工藝的創生》（吉川弘文館，1994年），頁10-12。

49 札幌商業會議所編，《札幌市特產品介紹》（札幌商業會議所，1925年），頁8、9。

50 金倉義慧，《旭川‧愛努民族近現代史》（高文研，2006年），頁418-425。

51 小林儀三郎編，《糕點業三十年史》（菓子新報社，1936年），頁277。

52 同前註，《糕點業三十年史》，頁311。

53 臺灣總督府鐵道部編，《臺灣鐵道名所案內》（江里口秀一，1908年）。

54 臺灣總督府交通局鐵道部編，《臺灣鐵道旅行案內》（臺灣總督府交通局鐵道部，1940年），頁91。

55 片倉佳史，《臺灣鐵路與日本人》（交通新聞社新書，2010年），頁48-52。

56 舉例來說有1926年7月3日〈臺中名產募集盛況〉、1931年1月24日〈「嘉義名產」審查結果發表〉、1931年3月23日〈花蓮港名產為何物〉、1933年5月5日〈新竹名產誕生〉、1939年7月19日〈基隆名產土產徵稿入選決定〉等等，以上皆出自《臺灣日日新報》。

57 〈前田侯邸糕點品評會〉，《東京朝日新聞》（1912年4月11日）。

58 第五屆全國點心大品評會事務所編，《第五屆 全國點心大品評會事務報告書》（第五屆全國點心大品評會，1925年），頁59。

59 東方出版社編，《日華遊覽指南》（東方出版社，1924年），頁225。

60 臺灣觀光協會編，《臺灣觀光指南》（臺灣觀光協會，1972年），頁132、133。

61 赤井達郎，《點心文化誌》（河原書店，2005年），頁154-158。

62 農商務省糖業改良事務局，《關於砂糖之調查》（糖業改良事務局，1910年）。

63 相馬半治，〈日本糖業發展史〉，野依秀市編，《明治大正史 第九卷（產業篇）》（實業之世界社，1929年），頁508-511。

64 也有一說是明治8年，然正確年代不詳。（村岡安廣，《肥前點心──漫步砂糖之路長崎街道》〔佐賀新聞社，2006年〕，頁143）。

65 小城町史編輯委員會編，《小城町史》（小城町，1974年），頁749、750。

66 木下鹿一郎，《佐賀案內》（木下鹿一郎，1906年），頁74。

13 嚴島神社社務所編，《嚴島》（嚴島神社社務所，1928年），頁84。

14 山陽鐵道株式會社編，〈關於明治三七、八年戰役之軍事輸送報告〉，《明治期鐵道史資料 第Ⅱ期 軍事輸送紀錄（Ⅲ）》（日本經濟評論社，1989年）。

15 〈嚴島慘禍 輸送隊長談〉，《東京朝日新聞》（1905年12月23日）。

16 〈宮島工藝品銷售〉，《藝備日日新聞》（1895年10月30日）。

17 橫井圓二，《戰時成功事業》（東京事業研究所，1904年）。

18 同前註，《戰時成功事業》，頁5。

19 同註17，《戰時成功事業》，頁26。

20 〈軍隊與廣島〉，《藝備日日新聞》（1906年1月9日）。

21 仙台市史編纂委員會編，《仙台市史 特別篇4 市民生活》（仙台市，1997年）頁334、人類文化研究機構國立歷史民俗博物館編，《從佐倉連隊看戰爭時代》（國立歷史民俗博物館，2006年），頁38-42。

22 佐佐木一雄，《兵營春秋》（青訓普及會，1930年），頁255。

23 中邨末吉，《吳軍港介紹 昭和九年版》（吳鄉土史研究會，1933年），頁160。

24 同註4，《島之香》，頁88。

25 《宮島產物》（宮島觀光協會介紹手冊，2003年）。

26 神田三龜男，〈廣島飲食文化探訪筆記——紅葉饅頭由來記〉，《廣島民俗》（45號，1996年）。

27 宮島糕點公會網站 http://momijimanjuu.com/oitati.htm（2012年11月26日閱覽）。

28 同註26，〈廣島飲食文化探訪筆記——紅葉饅頭由來記〉。

29 同註1，〈嚴島民俗資料緊急調查報告書〉，頁120-122。

30 中國地方六縣聯合畜產馬匹共進會廣島縣協贊會編，《廣島縣小誌》（森田俊左久，1912年），頁348。

31 東皓傳等人，《宮島計畫》（廣島修道大學綜合研究所，2002年），頁60。

32 〈下關東京間鐵道沿線名產展示一覽〉，《名產及特產》（2卷3號，1923年）。

33 同註13，《嚴島》，頁86。

34 松川二郎，《興趣之旅——追尋名產》（博文館，1926年），頁408。

35 同註26，〈廣島飲食文化探訪筆記——紅葉饅頭由來記〉。

36 同註31，《宮島計畫》，頁60。

37 同前註。

38 宮島站編，《嚴島案內》（宮島站，1930年），廣島縣立圖書館館藏。

39 同註26，〈廣島飲食文化探訪筆記——紅葉饅頭由來記〉。

40 〈中國地方的Kiosk，昭和57年度可能出現初次負成長〉，《日本經濟新聞》（地方經濟版中國A，1983年2月18日）。

41 國鐵站內營業中央會編，《會員家業及其沿革》（國鐵站內營業中央會，1958

工興信合資會社，1919年〕「岐阜縣」，頁11）。

76 〈糕點審查談〉，《花橘》（1號，1900年），京都府立綜合資料館館藏。

77 第五屆內國勸業博覽會事務局編，《第五屆內國勸業博覽會審查報告 第一部 卷之十 第三類 製造飲食品 糕點糖果》（1904年），頁22。

78 同前註。

79 同註77，《第五屆內國勸業博覽會審查報告 第一部 卷之十 第三類 製造飲食品 糕點糖果》，頁24。

80 同前註。

81 同註73，《濃飛人物與事業》，頁185。

82 同前註。

83 同註48，《糕點業三十年史》，頁453、454。

84 〈大垣的柿羊羹〉，《風俗畫報》（232號，1901年）。

85 松川二郎，《興趣之旅──追尋名產》（博文館，1926年），頁221。

86 野村白鳳，《鄉土名產由來》（鄉土名產研究會，1935年），頁70。

87 〈關於車站販售的名產與便當〉，《嗜好與名產》（4卷3號，1925年）。原調查為《週刊鐵道公論》於大正13年11月號上實施。

第四章

1 於元文五年（1740）禁止，之後於安永三年（1774）開放。廣島縣教育委員會編，〈嚴島民俗資料緊急調查報告書〉（廣島縣教育委員會，1972年），頁28。

2 清河八郎，《西遊草》（岩波文庫，1993年），頁196。

3 三好右京編，《伊都岐島名勝圖會》（東陽堂，1909年），頁74。

4 坂田軍一，《島之香》（宮島產物營業公會，1930年），頁9、10。

5 同前註，《島之香》，頁85。

6 廣島縣物產展示館編，《內外商工彙報》（廣島縣物產展示館，1918年），頁17。

7 同註4，《島之香》，頁13。

8 同註1，〈嚴島民俗資料緊急調查報告書〉，頁58。

9 山本文友堂編，《安藝 宮島案內記》（山本文友堂，1901年），頁41。

10 參謀本部編，《明治二十七八年日清戰史 第八卷》（東京印刷，1907年），頁46。

11 檜山幸夫，〈國民戰爭動員與「軍國之民」〉，檜山幸夫編，《近代日本的形成與中日戰爭》（雄山閣出版，2001年）。

12 高山昇，〈嚴島雜話〉，嚴島神社社務所編，《嚴島紀念演講》（嚴島神社社務所，1922年）。

49 奈良市編，《奈良市史》（奈良市，1937年），頁527。

50 高木博志，《近代天皇制與古都》（岩波書店，2006年），頁49-52。

51 《大正四年 土產物共進會一件書類》（高市郡役所文書，2‧6-T4-4），奈良縣立圖書資訊館館藏。

52 〈高市郡土產投稿募集當選〉，《大正十二年 土產品徵稿一件》（高市郡役所文書，2‧6-T12-6）。

53 〈土產品現品及圖案徵稿主旨〉，同前註，《大正十二年 土產品徵稿一件》。

54 《大正十二年 土產品徵稿投稿人名冊》（高市郡役所文書，2‧6-T12-3）。

55 舉例來說，如白幡洋三郎，《旅遊建議》（中公新書，1996年），頁32、33。

56 同前註，《旅遊建議》，頁45。

57 日本旅行編，《日本旅行百年史》（日本旅行，2006年），頁31。

58 同前註。

59 同註57，《日本旅行百年史》，頁34、36。

60 同註11，〈吸引外國觀光客與觀光土產品〉，《TOURIST》。

61 〈觀光客在日本消費額 一年達五千四百萬日圓〉，《神戶新聞》（1931年1月22日）。

62 京都商工會議所編，《京都商工要覽 昭和十三年版》（京都商工會議所，1938年），頁505。

63 〈各種觀光土產品銷售店數一覽〉，國際觀光局編，《觀光土產品販售店家調查書》（國際觀光局，1933年）。

64 同註10，〈外國觀光客購買神奈川縣土產總金額〉。

65 神奈川縣觀光聯合會編，《昭和十年六月 神奈川縣觀光聯合會要錄》（神奈川縣觀光聯合會，1935年），頁51，橫濱開港資料館館藏。

66 〈旅行博覽會〉，《神戶又新日報》（1913年1月31日）。

67 旅行博覽會編，《旅行博覽會報告》（旅行博覽會，1913年），頁73。

68 目前已知明治23年4月，京都便已舉辦過製菓競技會（同註48，《糕點業三十年史》，頁178-179）。

69 〈社論 點心大品評會〉，《菓子新報》（71號，1910年1月10日）。

70 〈帝國點心大品評會〉，《東京朝日新聞》（1911年4月11日）。

71 同註48，《糕點業三十年史》，頁405。

72 仙台糕點商公會編，《全國點心大博覽會誌 第十回》（第十回全國點心大博覽會事務所，1935年），頁7。

73 大橋彌市編，《濃飛人物與事業》（大橋彌市，1916年），頁185。

74 〈柿羊羹〉，《菓子新報》（11號，1907年4月1日）。

75 此外，由羽根田創立的兩香堂本舖，目前總店位於岐阜市久屋町，但當時的店面位於大垣市本町（商工興信合資會社編，《商工興信錄 本州中部地方》〔商

21 同前註，《渡邊傳七翁傳》，頁16。

22 同註17，《江之島物語》，頁28。

23 同註19，《江之島道標》，頁79。

24 小出五郎，〈江之島「貝殼工藝」史〉，《散牡丹》（9卷3號，1976年）。

25 同註20，《渡邊傳七翁傳》，頁16。

26 同註18，《江之島‧片瀨‧腰越》，頁6。

27 〈沼津中學生於江之島順手牽羊偷土產〉，《東京朝日新聞》（1916年12月9日）。

28 國際觀光局編，《觀光土產品販售店家調查書》（國際觀光局，1933年），頁8、9。

29 〈鎌倉雜記〉，《每日新聞》（1896年8月21日）。

30 宮本常一編著，《旅遊民俗與歷史5 參拜伊勢神宮》（八坂書房，1987年），頁208。

31 清河八郎，《西遊草》（岩波文庫，1993年），頁214。

32 〈嚴島神社內的雜貨商人〉，《藝備日日新聞》（1895年2月23日）。

33 〈嚴島便信〉，《藝備日日新聞》（1895年2月28日）。

34 《參宮鐵道案內原稿》（1907年），伊勢市立伊勢圖書館館藏。

35 坂田軍一，《島之香》（宮島產物營業公會，1930年），頁14、15。

36 〈關於宮島工藝公會〉，《藝備日日新聞》（1908年12月10日）。

37 〈日光羊羹〉，《東京朝日新聞》（1901年5月11日）。

38 日光市史編纂委員會編，《日光市史 下卷》（日光市，1979年），頁128、129、465。

39 牧駿次，《日光導覽——日光案內書》（牧駿次，1909年），頁104。

40 〈日光羊羹腐敗〉，《東京朝日新聞》（1909年9月4日）。

41 〈鐵路便當品評〉，《菓子新報》（59號，1910年1月1日）。

42 〈關西知名點心調查（西部鐵道管理局調查）〉，《菓子新報》（85號，1911年8月10日）。

43 〈日本的都市（59）〉，《大阪時事新報》（1911年4月21日）。

44 清川雪彥，《日本的經濟發展與技術普及》（東洋經濟新報社，1995年），頁241-249。

45 須永德武，〈地域產業與商品展示所之活動〉，中村隆英、藤井信幸編著，《都市化與既有產業》（日本經濟評論社，2002年）。

46 國雄行，〈博覽會時代之開幕〉，松尾正人編，《日本的時代史21 明治維新與文明開化》（吉川弘文館，2004年）。

47 國雄行，《博覽會的時代》（岩田書院，2005年），頁163。

48 小林儀三郎編，《糕點業三十年史》（菓子新報社，1936年），頁279。

日）。

69　同註60，〈弄髒的暖簾 赤福社長 濱田典保〉。

70　〈赤福的「赤福餅」──保留傳統製程提供高品質甜味（長壽產品的祕密）〉，《日經流通新聞》（1992年3月28日）。

71　〈赤福生產集中於總公司〉，《朝日新聞》（2008年1月29日）。

第三章

1　吉見俊哉，《博覽會的政治學──視線之現代》（中公新書，1992年）。

2　〈（廣告）東北名產展示會〉，《讀賣新聞》（1917年4月30日）。

3　〈（廣告）白木屋布料行 雛人偶展示會 全國名產點心展示會〉，《東京朝日新聞》（1916年2月2日）。

4　三越本社企業通信部資料編纂負責人編，《株式會社三越百年紀錄》（三越，2005年），頁91。

5　津金澤聰廣，〈百貨公司活動與都市文化〉，山本武利、西澤保編著，《百貨文化史》（世界思想社，1999年），頁133。

6　初田亨，《百貨的誕生》（三省堂選書，1993年），頁7-58。

7　三菱社誌刊行會編，《三菱社誌 三十六 昭和六～九年》（東京大學出版會，1981年），頁766。

8　三菱社誌刊行會編，《三菱社誌 三十七 昭和十一～十三年》（東京大學出版會，1981年），頁1029。

9　〈丸之內大廈地方物產展示所（一～四・〔五〕・六）〉，《中外商業新報》（1934年2月9～22日）。

10　〈外國觀光客購買神奈川縣土產總金額〉，《中外商業新報》（1931年12月1日）。

11　藤村義朗，〈吸引外國觀光客與觀光土產〉，《TOURIST》（139號，1932年4月）。

12　川崎正鄉，《伊勢神宮與參拜案內》（川崎正鄉，1924年），頁46。

13　三好右京編，《伊都岐島名勝圖會》（東陽堂，1909年），頁75。

14　原淳一郎，《近世神社寺廟參拜研究》（思文閣出版，2007年）頁174-180。

15　森悟朗，〈近代神社參拜與地域社會〉，國學院大學編，《日本文化與神道2》（國學院大學，2006年）。

16　勝野正滿編，《江之島誌》（勝野正滿，1889年），頁8。

17　岡崎保吉，《江之島物語》（福島松五郎，1907年），頁27。

18　淺野安太郎，《江之島・片瀨・腰越》（江島神社，1941年），頁17。

19　半井桃水，《江之島道標》（橫澤次郎，1922年），頁79。

20　渡邊傳七口述，《渡邊傳七翁傳》（1963年），頁15。

46　〈伊勢名產「神代餅」、神宮前咖啡廳「茶房太助庵」——倉庫改建〉，《伊勢志摩經濟新聞》（2008年9月2日，http://iseshima.keizai.biz/headline/531/〔2012年1月30日閱覽〕）。

47　商工興信合資會社編，《商工興信錄 本州中部地方》（商工興信合資會社，1919年）「三重縣」，頁44-50。

48　〈貴族院高額納稅者議員互選人名冊預測表〉，澀谷隆一編，《大正昭和日本全國資產家・地主資料總覽 第二卷》（柏書房，1985年）。

49　同註6，《赤福往事》，頁118-121。

50　伊勢參宮會編，《國民紀念 伊勢參宮讀本》（神風莊，1937年），頁37。

51　同註20，《日本各地的名產點心》，頁72。不過，生薑糖有兩家以上的製造商，也必須注意產品使用的砂糖比例很高。

52　宇野季治郎，《宇治山田之實業》（1924年），神宮文庫館藏。

53　同註16，《宇治山田市史資料 勸業篇二》。

54　同註52，《宇治山田之實業》。

55　駒敏郎，〈老店・美與心 一 伊勢赤福〉，《日本美術工藝》（412號，1973年）。

56　木造春雨，〈絲印煎餅之由來〉（1911年5月）同註52，《宇治山田之實業》。現今的絲印煎餅包裝內附有印上這段文章的卡片。

57　〈日本的都市（59）〉，《大阪時事新報》（1911年4月22日）。

58　〈將300年的愛情包在點心裡（3）赤福會長濱田益嗣（人類發現）〉，《日本經濟新聞》（2005年12月14日晚報）。

59　同註21，《近畿日本鐵道百年之路》，頁250-253。

60　〈弄髒的暖簾 赤福社長 濱田典保〉，《日經商業》（2007年12月24日）。

61　同註35，〈從直營開始多樣化的名產——伊勢的赤福〉。

62　如〈名古屋土產，從外郎糕到赤福〉，《日本經濟新聞》（1990年4月9日名古屋晚報），以及〈（請教教我排行榜）JR新大阪站土產〉，《朝日新聞》（大阪地方版2005年5月1日）等等。

63　同註35，〈從直營開始多樣化的名產——伊勢的赤福〉。

64　〈餅店赤福（三重縣伊勢市）（上）與伊勢神宮一起（老店）〉，《日經流通新聞》（1986年1月13日）。

65　〈赤福社長濱田益嗣——伊勢路的「待客之道」（中部之百人）〉，《日本經濟新聞》（1991年5月11日名古屋晚報）。

66　同註35，〈從直營開始多樣化的名產——伊勢的赤福〉。

67　〈以獨特企業文化為目標，積極參加城鎮再開發——卷頭訪談 濱田益嗣赤福社長〉（《WEDGE》3卷3號，1991年）。

68　〈守法觀念薄弱 赤福2年竄改41萬箱標示〉，《朝日新聞》（2007年11月21

25　平山昇，〈明治・大正時期西宮神社十日戎〉，《國立歷史民俗博物館研究報告》（155集，2010年）。

26　北村甚藏，《伊勢參宮要覽》（高千穗出版部，1929年）。

27　同前註，《伊勢參宮要覽》，頁16。

28　同註26，《伊勢參宮要覽》，頁43-54。

29　同註26，《伊勢參宮要覽》，頁73。

30　同註23，《大阪電氣軌道株式會社三十年史》「參宮急行電鐵篇」，頁99。

31　白幡洋三郎，《旅遊建議》（中公新書，1996年），頁136-149。

32　平山昇指出，這種「心聲」與「實際狀況」對理念也有影響（〈關西私鐵導致「聖地」巡禮路線形成〉，鐵道史學會2010年度大會共通論題報告）。筆者也認為思考戰時體制時期的神社參拜與國家主義的關係時，這點是無法忽略的要素，但在本次討論的土產發展等非常客觀的現象時，應該盡量著眼於實際狀態所歸屬的維度。

33　京都府立產業效率研究所編，《京都市內觀光服務調查報告書》（京都府立產業效率研究所編，1952年），頁114。

34　松南生，〈東海道製菓膝栗毛（八）〉，《菓子新報》（122號，1914年3月10日）。

35　小島武，〈從直營開始多樣化的名產——伊勢的赤福〉，《近代中小企業》（臨時增刊154號，1977年）。

36　中村太助商店編，《伊勢參拜指南》（中村太助商店，1937年），頁37-39，三重縣立圖書館館藏。

37　桐井謙堂，《三重縣產業與產業人》（名古屋新聞社地方部，1930年），頁362、363。

38　同前註。

39　國際觀光局編，《觀光土產品販售店家調查書》（國際觀光局，1933年），頁26、27。

40　同前註，《觀光土產品販售店家調查書》，頁11。

41　同註39，《觀光土產品販售店家調查書》，頁16。

42　田中弁之助，《京極沿革史》，《新撰 京都叢書 第一卷》（臨川書店，1985年）。

43　旅遊服務社（tourist service）編，《京都土產》（旅遊服務社，1937年），廣告欄。

44　山村高淑，〈日本戰後高度經濟成長期團體旅遊之考察〉，《旅遊文化研究所研究報告》（20號，2011年）。

45　日本交通公社編，《旅行者之行動與意識變化 1999-2008》（日本交通公社觀光文化事業部，2010年），頁31。

104 同註99，〈洋菓子·豐島屋〉。

第二章

1 宮本常一編著，《旅遊民俗與歷史5 參拜伊勢神宮》（八坂書房，1987年），頁 156-176。

2 神崎宣武，《江戶旅文化》（岩波新書，2004年），頁56、57。

3 神崎宣武，《土產——送禮答禮與旅遊的日本文化》（青弓社，1997年），頁 167-180。

4 執行豬太郎編，《關西參宮鐵道案內記》（執行豬太郎，1898年），頁198。

5 同前註，《關西參宮鐵道案內記》。

6 濱田易口述，所功編，《赤福往事》（赤福，1971年），頁37。

7 宇治山田市編，《宇治山田市史 上卷》（宇治山田市，1929年），頁624。

8 鈴木宗康，《各國名產菓子》（河原書店，1941年），頁58。

9 大矢劍居編，《伊勢參宮道中獨案內》（吉岡平助，1889年），頁33。

10 桂香生，〈山田名產〉，《文藝俱樂部》（8卷14號，1902年10月15日）。

11 同前註。

12 同註6，《赤福往事》，頁87-89。

13 古川隆久，《皇紀·萬博·奧運》（中公新書，1998年）。

14 同註6，《赤福往事》，頁89-92。

15 同註6，《赤福往事》，頁88。

16 濱田種助，〈赤福餅的由來〉，《宇治山田市史資料 勸業篇二》，伊勢市立伊勢圖書館館藏。

17 同註6，《赤福往事》，頁88。不過，大正末年仍有「土產用的赤福是以竹皮包裹」（松川二郎，《興趣之旅——追尋名產》）等記述，或許在這之後仍有很長一段時間是使用竹皮包裝。

18 〈繁花盛放上野公園——東京大正博覽會〉，《東京朝日新聞》（1914年3月20日）。

19 〈赤福——堅守伊勢之心與傳統 與飲食文化一起迎向多角化發展（變身的中堅食品）〉，《日經產業新聞》（1991年2月25日）。

20 吉田敬二郎，《日本各地的名產點心》（食糖新聞社，1949年），頁96。

21 近畿日本鐵道株式會社編，《近畿日本鐵道百年之路》（近畿日本鐵道株式會社，2010年），頁82、83。

22 同前註，《近畿日本鐵道百年之路》，頁90。

23 大阪電氣軌道株式會社編，《大阪電氣軌道株式會社三十年史》（大阪電氣軌道株式會社，1940年），頁327。

24 同註21，《近畿日本鐵道百年之路》，頁94。

年），頁111。

78 聖護院八橋總本店，《向各位同業說明敝公司的「起源」》（聖護院八橋總本店，1969年），京都府立綜合資料館館藏。

79 杉野圀明，《觀光京都研究敘說》（文理閣，2007年），頁675。

80 武田真，《銘菓神話與行銷》（中經出版，1977年），頁40-53。

81 同註79，《觀光京都研究敘說》，頁664-695。

82 京都府編，《京都府誌 下》（京都府，1915年），頁168。

83 北尾清、小林道子，〈五色豆〉，《鄉土研究》（3號，1936年）。

84 同註82，《京都府誌 下》，頁168。

85 京都商工會議所編，《京都商工要覽 昭和13年版》（京都商工會議所，1938年），頁505。

86 關西名勝史蹟調查會編，《大京都市觀光案內》（關西名勝史蹟調查會，1928年），附錄〈大京都名物名產著名商店介紹沿革誌〉。

87 大山勝義，《陸奧的點心師傅們——回顧五十年歷史》（東北菓子食料新聞社，1973年），頁118。

88 熊谷恆一，《仙台及松島案內》（東北印刷，1921年），頁30。

89 旭川市史編輯會議編，《新旭川市史 通史四 第四卷》（旭川市長西川將人，2009年），頁411。

90 槙鐵男，《最近旭川案內》（上條虎之助，1905年），頁60。

91 加藤理，《「古都」鎌倉觀光指南》（洋泉社新書y，2002年），頁181、182。

92 同註59，《興趣之旅——追尋名產》，頁385。

93 〈各地名產煎餅調查〉，《東京朝日新聞》（1938年6月6日）。

94 南海鐵道編，《南海鐵道旅客案內 下卷》（南海鐵道，1899年），頁39。

95 松南生，〈東海道製菓膝栗毛（二）〉，《菓子新報》（115號，1913年10月10日）。

96 同註59，《興趣之旅——追尋名產》，頁91。

97 高木博志，《近代天皇制文化史觀點研究》（校倉書房，1997年），頁272-278、山口輝臣，《明治國家與宗教》（東京大學出版會，1999年），頁219-223。

98 佐藤道信，《「日本美術」誕生》（講談社選書métier，1996年）。

99 〈洋菓子 豐島屋〉，《讀賣新聞》（1961年4月1日）。

100 〈守護鎌倉市（神奈川）傳統技藝與味覺，新興地區的重化學工業（我們町人與產業）〉，《日經產業新聞》（1985年7月26日）。

101 同註99，〈洋菓子 豐島屋〉。

102 〈土產與名產〉，《鎌倉》（12號，1912年3月1日）。

103 大橋良平編，《現在的鎌倉》（通友社，1912年），頁10。

48 同前註，《明治二十七八年日清戰史 第八卷》，頁46、47。

49 原田敬一，《日清、日俄戰爭》（岩波新書，2007年），頁77。

50 岡長平，《岡山經濟文化史》（松島定一，1939年），頁103。

51 岡長平，《勃興橫町──岡山見聞》（夕刊新聞社，1965年），頁601。

52 同註44，〈旅遊土產的發展與地區文化的創造〉。

53 同註46，《岡山庶民史》，頁137。

54 同註45，〈吉備糰子〉。

55 同註9，《鄉土名產由來》，頁119。

56 加原奈穗子，〈朝向未來的傳統創造──「桃太郎傳說地」岡山的形成〉，岡山桃太郎研究會編，《桃太郎今仍健在》（岡山市數位博物館，2005年）。

57 同註9，《鄉土名產由來》，頁119。

58 同註44，〈旅遊土產的發展與地區文化的創造〉。

59 松川二郎，《興趣之旅──追尋名產》（博文館，1926年），頁400。

60 岡山商業會議所編，《岡山市商工便覽》（岡山商業會議所，1916年），頁16。

61 同註45，〈吉備糰子〉。

62 筆者拙稿，〈郊外觀光地興衰〉，奧須磨子、羽田博昭編，《都市與娛樂》（日本經濟評論社，2004年）。

63 遲塚麗水編，《京濱遊覽案內》（京濱電氣鐵道，1910年），頁35。

64 〈穴守參拜（上）〉，《橫濱貿易新報》（1908年2月27日）。

65 〈京阪電車與名菓〉，《菓子新報》（78號，1911年3月10日）。

66 〈點心名產的由來〉，《花橘》（1號，1900年），京都府立綜合資料館館藏。

67 同註5，《京之華》，頁308。

68 宮島春齋，〈京都名產〉，《風俗畫報》（94號，1895年7月）。

69 同註66，〈點心名產的由來〉。

70 西村民枝、俁野春子，〈八橋〉，《鄉土研究》（3號，1936年）。

71 同註5，《京之華》，頁308。

72 同前註。

73 京都市中小企業指導所編，《京都八橋業界診斷報告書》（京都市中小企業指導所，1980年），頁14。

74 同註5，《京之華》，頁309。

75 同註59，《興趣之旅──追尋名產》，頁338。

76 聖護院八橋總本店網站http://www.shogoin.co.jp/ayumi.html（2012年11月26日閱覽）。

77 京都市觀光局、京都市商工局、京都土產品審查委員會編，《京都土產實態調查報告書》（京都市觀光局、京都市商工局、京都土產品審查委員會，1959

23　同註9，《鄉土名產由來》，頁37、38。

24　同註9，《鄉土名產由來》，頁39。

25　坂本廣太郎，《伊勢參宮案內記》（交益社，1906年），頁148。

26　同註9，《鄉土名產由來》，頁46。

27　大橋乙羽，〈千山萬水（抄）〉，福田清人編，《明治文學全集九四 明治紀行文學集九四》（筑摩書房，1974年）。

28　同註9，《鄉土名產由來》，頁82。

29　同註9，《鄉土名產由來》，頁175、176。

30　國鐵站內營業中央會編，《會員家業及其沿革》（國鐵站內營業中央會，1958年），頁1。

31　〈「站內店」課稅 下年度將再次加重〉，《日經MJ》（2006年11月17日）。

32　日本國有鐵道編，《日本國有鐵道百年史 第三卷》，頁416、《日本國有鐵道百年史 第八卷》，頁115（日本國有鐵道，1971年）。

33　先前提到的加藤鶴是瀧藏的妻子，明治25年，瀧藏死後由加藤鶴繼承事業（有賀政次，《東海軒繁昌記》〔東海軒，1976年〕，頁4）。

34　日本國有鐵道編，《日本國有鐵道百年史 第一卷》（日本國有鐵道，1969年），頁544。

35　合川豐三郎編，《關西參宮鐵道案內》（鐘美堂本店，1903年），頁12。

36　目前改為中華餐館「信忠閣」。

37　〈伊勢參拜〉，《東京朝日新聞》（1903年4月29日）。

38　神奈川縣立歷史博物館，《特別展：歡迎來到神奈川 20世紀前半的觀光文化》（神奈川縣立歷史博物館，2007年），頁52。

39　同註32，《日本國有鐵道百年史 第八卷》，頁118、119。

40　鐵道弘濟會會長室五十年史編纂事務局編，《五十年史》（鐵道弘濟會，1983年）。

41　〈被驅趕的車站商店 第一波有六間〉，《大阪每日新聞》（1934年6月9日）。

42　國立歷史民俗博物館編，《旅──由江戶之旅到鐵道旅行》（國立歷史民俗博物館，2008年），頁42-47。

43　中川浩一，《旅遊文化誌》（傳統與現代社，1979年），頁199。

44　加原奈穗子，〈旅遊土產的發展與地區文化的創造──以岡山名產「吉備糰子」為例〉，《旅遊文化研究所研究報告》（13號，2004年）。

45　〈吉備糰子〉，《風俗畫報》（397號，1909年）。

46　岡長平，《岡山庶民史──用眼睛看的故事》（日本文教出版，1960年），頁136。

47　參謀本部編，《明治二十七八年日清戰史 第八卷》（東京印刷，1907年），頁44。

23 〈東海道名產菓子〉，《第66屆虎屋文庫資料展 旅遊地的口福「用和菓子享受的道中日記」展》解說手冊（2006年5-6月）。

24 野村白鳳，《鄉土名產由來》（鄉土名產研究會，1935年），頁83、84。

25 同前註，《鄉土名產由來》，頁199、200。

第一章

1 沃爾夫岡・希弗爾布什（Wolfgang Schivelbusch）著，加藤二郎譯，《鐵道旅行的歷史——十九世紀空間與時間的工業化》（法政大學出版局，1982年）、小島英俊，《鐵道這樣的文化》（角川選書，2010年）。

2 神崎宣武，《土產——送禮答禮與旅遊的日本文化》（青弓社，1997年），頁184-186。

3 同前註，《土產》，頁182。

4 〈海鰻成為新年禮品〉，《讀賣新聞》（1890年1月1日）。

5 《京之華》，新撰京都叢書刊行會編，《新撰 京都叢書 第八卷》（臨川書店，1987年），頁318-320。

6 大江理三郎，《京都鐵道名勝案內》（京都鐵道名勝案內發行所，1903年），頁32。

7 同註5，《京之華》，頁320。

8 大正15年，光是西尾為治一人的八橋年生產額就達到35萬日圓，而勝花糰子只有8000日圓（同註5，《京之華》，頁309、320）。

9 野村白鳳，《鄉土名產由來》（鄉土名產研究會，1935年），頁17。

10 〈駿河名物〉，《風俗畫報》（235號，1901年）。

11 田邊昌雄，〈靜岡名產安部（按：原誤）川餅〉，《旅》（1926年5月）。

12 同註9，《鄉土名產由來》，頁15。

13 牧野靖眠郎，〈追尋名產〉，《旅》（1929年12月）。

14 柘植清，《靜岡市史余錄》（柘植清，1932年），頁498。

15 同註10，〈駿河名物〉。

16 同註10，〈駿河名物〉。

17 同註14，《靜岡市史余錄》，頁499。

18 〈東海道各車站名產〉，《風俗畫報》（334號，1906年）。

19 鐵道院編，《本國鐵道對社會及經濟之影響 上卷》（鐵道院，1916年），頁1471-1476。

20 西嶋晃，〈近世名產銷售確立及對地區造成的影響〉，《駒澤大學史學研究所論集》（38號，2008年）。

21 〈小夜中山的飴餅〉，《風俗畫報》（238號，1901年）。

22 〈日永村的長餅〉，《風俗畫報》（264號，1903年）。

原註

序章

1 2001年大英博物館舉辦的「Souvenirs in contemporary Japan」導覽手冊。

2 日本交通公社編,《觀光現狀與課題》(日本交通公社,1979年),頁550。

3 中牧弘允,〈日本人創造的夏威夷土產——夏威夷豆〉,《大阪新聞》(2001年11月16日)。

4 Katherine Rupp, *Gift-Giving in Japan: Cash, Connections, Cosmologies,* Stanford University Press, 2003, p.70.

5 神崎宣武,《土產——送禮答禮與旅遊的日本文化》(青弓社,1997年),頁218。

6 如橋本和也,《觀光經驗人類學》(世界思想社,2011年)、鍛冶博之,〈觀光學中的土產研究〉,《社會科學》(77號,2006年)等。

7 關於吉備糰子的研究有加原奈穗子的〈旅遊土產的發展與地區文化的創造——以岡山名產「吉備糰子」為例〉,《旅遊文化研究所研究報告》(13號,2004年);關於北海道八雲町熊木雕的研究則有大石勇,《傳統工藝的創生》(吉川弘文館,1994年)等。

8 同註5,《土產》,頁156。

9 神崎宣武,《江戶旅文化》(岩波新書,2004年),頁165。

10 同前註,《江戶旅文化》,頁166。

11 同註5,《土產》,頁20-27。

12 同註5,《土產》,頁146。

13 伊莉莎白·克拉弗里(Elisabeth Claverie)著,遠藤由香里譯,《盧爾德的奇蹟——聖母顯現與疾病治癒》(創元社,2010年),頁85、86。

14 同註5,《土產》,頁200。

15 甲斐園治,《旅客待遇論》(列痴社,1908年),頁184、185。

16 同註5,《土產》,頁156。

17 同註5,《土產》,頁158、159。

18 宇治市歷史資料館編,《幕末·明治京都名勝導覽——旅遊土產是社寺境內圖》(宇治市歷史資料館,2004年),頁4、5。

19 同註9,《江戶旅文化》,頁131。

20 池上真由美,《江戶庶民的信仰與遊樂》(同成社,2002年),頁35。

21 〈菓子旅行(二)(新橋至下關)〉,《菓子新報》(98號,1912年7月10日)。

22 同註6,《觀光經驗人類學》,頁5。

本書為日本平成二十二年至二十四年度科學研究經費補助青年學者研究（B）（研究課題序號：22720251）的部分研究成果。

土產物語 從伊勢赤福到東京芭娜娜，細數日本土產的前世今生
おみやげと鉄道：名物で語る日本近代史

作　　　者 — 鈴木勇一郎
譯　　　者 — 劉淳
責 任 編 輯 — 林蔚儒
封 面 設 計 — 黃子欽
內 文 排 版 — 簡單瑛設

社　　　長 — 郭重興
發 行 人 — 曾大福
出　　　版 — 這邊出版／遠足文化事業股份有限公司
發　　　行 — 遠足文化事業股份有限公司
地　　　址 — 231 新北市新店區民權路 108-2 號 9 樓
電　　　話 — (02)2218-1417
傳　　　真 — (02)2218-8057
郵 撥 帳 號 — 19504465
客 服 專 線 — 0800-221-029
客 服 信 箱 — service@bookrep.com.tw
網　　　址 — http://www.bookrep.com.tw
臉 書 專 頁 — https://www.facebook.com/zhebianbooks
法 律 顧 問 — 華洋法律事務所　蘇文生律師
印　　　製 — 呈靖彩藝有限公司
定　　　價 — 新臺幣 420 元
I S B N — 978-626-96715-0-2（紙本）
I S B N — 978-626-96715-1-9（PDF）
I S B N — 978-626-96715-2-6（EPUB）

初版一刷　2023 年 1 月
Printed in Taiwan

特別聲明：有關本書中的言論內容，不代表本公司／出版集團之立場與意見，文責由作者自行承擔。

≪ OMIYAGE TO TETSUDOU MEIBUTSU DE KATARU NIHONN KINNDAISHI ≫
© Yuichiro SUZUKI 2013
All rights reserved.
Original Japanese edition published by KODANSHA LTD.
Complex Chinese publishing rights arranged with KODANSHA LTD.
through Keio Cultural Enterprise Co., Ltd.
本書由日本講談社正式授權，版權所有，未經日本講談社書面同意，不得以任何方式作全面或局部翻印、仿製或轉載。

國家圖書館出版品預行編目 (CIP) 資料

土產物語：從伊勢赤福到東京芭娜娜，細數日本
土產的前世今生 / 鈴木勇一郎作；劉淳譯 . -- 初
版 . -- 新北市：這邊出版：遠足文化事業股份有
限公司發行 , 2023.1
　　面；　公分
　　譯自：おみやげと鉄道：名物で語る日本近代史

ISBN 978-626-96715-0-2 (平裝)

1.CST: 禮品　　2.CST: 歷史
3.CST: 旅遊　　4.CST: 日本

992.4　　　　　　　　　　　　111016615